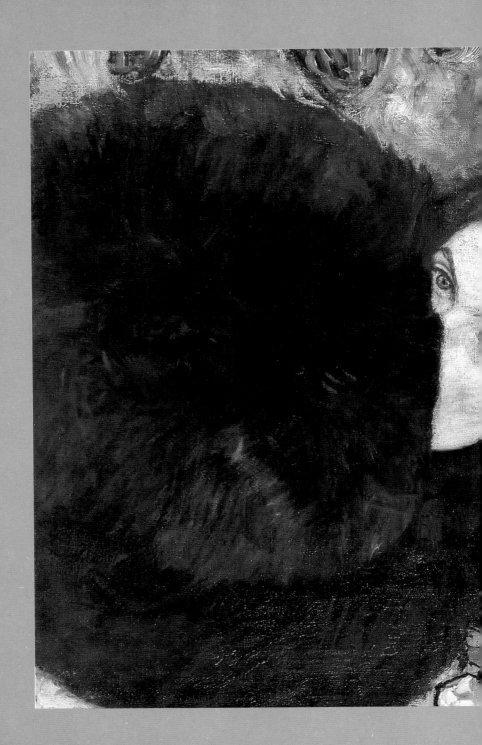

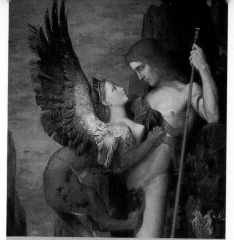

西洋繪畫導覽

世紀末繪畫

劉振源著 藝術圖書公司印行

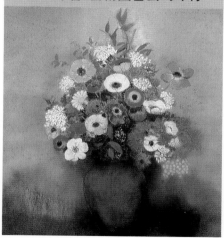

84.
4.
22.

西洋繪畫導覽

世紀末繪畫

目錄

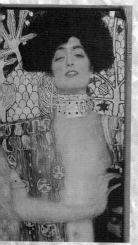

導論：世紀末藝術的轉換

豐富又混亂的胎動時代

世紀末的預言者那比派的畫家們，能以整體組織的活動力量，在1890年代，活躍於世紀末的巴黎。當時剛被人公認爲世界美術活動中心的巴黎，一方面承繼印象主義或後期印象主義畫家們，所留下藝術活動的豐富遺產，和從他國流傳過來的大洋洲藝術、日本趣味、古代凱爾特（Celt）美術等，多樣造形表現的傳統，做爲滋潤自己藝術的養分。另一方面也接受以萬國博覽會所顯示的日益強大的科技文明的刺激，而成爲種種大膽實驗與反覆嘗試新奇事物的巨大坩堝。

這些極爲高度活潑的創造活動，不會祇停留於巴黎，只要巴黎一有動靜就像電波的傳達，會立即引起倫敦、布魯塞爾、慕尼黑、米蘭、維也納等世界主要都市的反應。並以多樣性的姿態，展開其同樣轟轟烈烈的活動。換句話說，此時整個歐洲，就像雪崩那樣，朝向即將來臨的20世紀傾注，成爲一個豐富而混亂的胎動時代了。

隱居的先驅者

此時，一般被稱爲產生20世紀繪畫的直接先驅者——後期印象派的主角們，其實在這一時期，並未在歷史舞台上露臉。例如梵谷早在1890年，秀拉在1891年都與世長辭。塞尙是從80年代後半起，就回到自己的故鄉深居簡出，和巴黎已無絲毫關係。至於另一個巨匠高更，更是在1891年就來到遙遠的大溪地島。雖然二年後曾回過巴黎一次，但不久又再度前往大溪地島，從此再也未踏過歐洲領土。

因此，當那比派畫家們正活躍於世紀末的巴黎時，對20世紀繪畫的誕生，有決定性影響的塞尙、秀拉、梵谷、高更等巨匠們，並未躬逢其盛，或參與其事。

不過，當然不能說此時的巴黎畫壇是一片空白。正是相反，此時的巴黎和其他歐洲重要都市一樣，洋溢著即將產生藝術胎動的熱能。而支撐這個熱能的重要力量，實際上就是不在巴黎的這四位巨匠的影響力。這個影響力就以那比派爲首，在當時年輕藝術家之間，漸次擴散，爲畫壇留下深遠影響。

若以當時一般社會的評價來說，不管是塞尙或是梵谷都尙未出名，幾乎沒有人會去理會他的。要買他們作品的人是限於極爲少數的愛好者，不然就是一些好管閒事、惹事生非的人。但是他們作品所具有的造形意義，就像強力的電磁波，訴諸與吸引具有敏銳感受性的年輕小伙子們，而緊緊牽制他們。

青色花瓶的花　魯頓作
粉蠟筆・厚紙　1905年　78×53cm
日本・廣島美術館藏

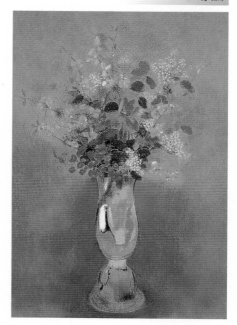

德尼的塞尙頌

要證明此事的寶貴資料，就是現在珍藏於巴黎國立近代美術館，由那比派畫家德尼（Maurice Denis 1870～1943）製作極富暗示意味的「塞尙頌」了。畫此作品時是在1900年，恰好是轉換世紀的時候。

該畫的內容是放在畫架上的塞尙靜物畫的周圍，有德尼自己，和波那爾、維亞爾、蘭遜、魯泄、薛利樹等那比派的伙伴們，加上畫商窩拉爾和批評家美列屬奧等人圍繞著該作品，就如畫題所示，對當時已隱棲南法埃庫斯的巨匠，清楚表示那比派畫家們敬愛的意念。

畫中人差不多都是等身大的巨幅大作，而且德尼曾以此作參展1901年的拿西奧納沙龍。故表示那比派對塞尙尊敬之意是公然的行爲，事實上德尼和他們的伙伴老早就走訪位於拉飛特街，由窩拉爾主持的畫廊，看到塞尙的作品而認識其重要性。窩拉爾的畫廊直接就成爲德尼畫「塞尙頌」的背景。

而其原因是在1890年代的巴黎，要看塞尙的作品，也只有在這裡才看得到。由此事我們曉得當時塞尙是如何被一般人所輕視，而那比派的伙伴們又是如何「急進」了。

於此有個插曲：德尼的這件作品在

1901年的沙龍引人注意之後，被熱心的美術愛好者，也是德尼好友的小說家安特列・西特購藏，後西特又捐贈給近代美術館，可見那比派畫家和文學家之間的關係深厚了。

對巨匠高更的尊敬

德尼的這幅「塞尙頌」，並不僅只是獻給塞尙一人。德尼也想透過這件作品，讚美另外一個對那比派來說是重要巨匠的高更。當德尼畫此作時，高更已遠離巴黎，赴遙遠的大溪地島繼續他孤獨的奮鬥。

於此說間接表示對高更的敬意，原因是在畫面上出現的塞尙的水果靜物畫，是高更去大溪地島前，一直深愛著放在身邊的作品。高更曾經給友人蕭捏給的信裏稱讚此作品說：「我剩

夏日溪泳　高更作
油彩・畫布　1889年　92×72cm

下最後一件內衣時，有可能出賣內衣也不會放棄此幅畫的。」當然德尼他們很瞭解高更對此作品的深愛。所以德尼不以更有意義的塞尚的自畫像，而以此幅靜物畫做為獻禮的原因，不外是和高更有關。因此我們不難從德尼的這一件作品中，看出在那比派畫家們心目中，塞尚和高更的重要性了。

然後我們再看當時的巴黎藝術界時，德尼要畫「塞尚頌」的前一年即是1899年，把秀拉的理論，在歷史上定位的西揑克著「從德拉克窪到新印象主義」的大作被刊行，而給予年輕畫家們重大啟示。同時在1901年「塞尚頌」公開的同一年，也舉辦大規模的梵谷回顧展。這個回顧展是產生野獸派的一個重要契機，我們結合這些來看世紀末的巴黎，塞尚、梵谷、高更、秀拉等四人雖然不在，但是在歷史上有何等的重要性，很容易就想像得出來了。

發現新世界

可是支撐「世紀末」藝術活動的熱能，當然不限於此四人。匯集人類所達成的科技豐富成果於一堂的萬國博覽會，也愈辦愈大、愈頻繁。由此事可證明，這個時代亦是發現新世界的時代。這個新世界，因為有空間上或時間上歐洲人未曾接觸過的異國風味的導入，而增廣他們的眼界。

內面世界的展現

同時過去被人們疏忽的，起碼被沙龍或是傳統畫家們，或是印象派畫家們，不屑一顧的人類內心的世界，至此也被人們所提及，並且展現在人們的面前。關聯於高更的綜合主義或象徵派的運動，就是有關這方面藝術的重要表現之一了。而且越接近世紀末，其意義愈來愈重要，最後成為支撐新藝術活動的一個重要力量了。

本來在80年代中期，當印象派團體要解體時，就有取印象派主張的「向外的世界展開的眼」，而代之以「向人內面世界的視點」的看法出現。以那比派為首的世紀末畫家們，就是以這個觀點，並且用種種方法來繼續探究「向內部世界開啟的眼」所具有的可能性。

以這個意義說，採用佛洛依德（Sigmund Freud）潛在意識為主要武器，而於第一次世界大戰後登場的超現實主義，可以說是承繼這個世紀末的幻想世界系譜中的畫派了。故佛洛依德的「夢的解釋」問世時，和德尼描畫「塞尚頌」同是1900年，並不是偶然的。

另一個被尊敬的前輩

其實值得紀念的「塞尚頌」裏，除了塞尚和高更之外，能與其並列，而受那比派畫家們尊敬的前輩尚有一位。就是在畫面左端，手拿著眼鏡，似乎在向著年輕人指導明示些甚麼的人物。在畫面的構成上，向右橫看側面的人物只有這個人，和其他九個人相對看著，以此配置而保持畫面的平衡。這個人一見就知道比其他人年長，而且面貌慈祥、身軀魁偉，應是該場合的主角，而且所有人的視線明顯得都集中在他身上。要是不知擺在畫架上的水果靜物，是塞尚作品的人看起來，很有可能會以爲這個人物才是這個年輕人禮讚的對象。居於畫面上如此重要位置的，其實就是「向靈魂的神秘世界的探求者」魯頓(Odilon Redon 1840~1916) 了。

神秘世界的探求者魯頓

和莫內同年生的魯頓，以年齡上說，是要比那比派畫家們早一個世代的人。接受印象派表現技法影響，又對印象派美學，持強烈反撥態度的那比派，爲什麼會傾倒於魯頓呢？就是因爲魯頓主張向人的內部世界觀看的緣故。

生於波爾杜，又在荒涼的貝魯路巴特度過少年時代的魯頓，和同時代的

莫內與雷諾亞正相反，在不知不覺間養成對自己心中的暗闇世界，當著是自己真實而且無法取代的實質東西。

一生愛好波爾 (Edgar Allan Poe 1809~49) 和波特烈爾 (Charles Baudelaire 1821~67)，並且和馬拉梅 (Stephane Mallarmé 1842~98) 與威路哈蓮等，象徵派詩人有親密關係的魯頓，前半輩子大都以木炭素描和石版畫，這種黑白手段來創作，到了晚年方以像天上的彩虹那樣華麗輝煌的神秘色彩，歌誦造形上的夢中詩，以致被新時代的旗手那比派年輕人和文學家讚賞與擁護。

心靈世界的畫家們

魯頓確是世紀末最優秀的心靈畫家。不過窺探「靈魂的神秘扉口」的，並不僅是魯頓一人。在以近代科學思想和實證主義爲背景，致力於再現眼睛所能看見的現實世界爲目標的寫實主義（包括印象主義）全盛時代裏，能向人類心中奧底啓開探究眼的，也有別人。例如前輩的版畫家布列丹 (Rodolphe Bresdin 1822~85)，晚年當起美術學校教授，而培育出野獸派創始人馬蒂斯與魯奧等人的教育者摩洛 (Gustave Moreau 1826~98)，19世紀後半最偉大的壁畫家夏凡諾 (Pierre Puvis

岩上的飛馬　　魯頓作

粉蠟筆・厚紙　　1904年　　80×65cm
日本・廣島美術館藏

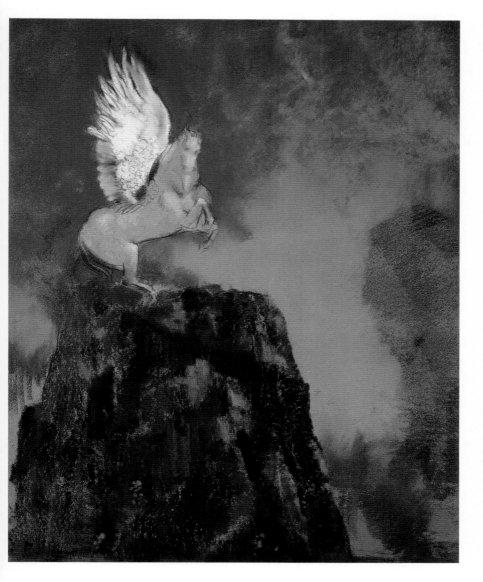

de Chavannes 1824～98)，和印象派同一世代，專畫在薄明中浮現帶有抒情色調，歌頌母性愛與家族愛等人類情愛的卡略爾 (Eugène Carrière 1849～1906) 等人。

他們雖然具有不同個性，但也都相信在看得見的世界背後，確有以感覺無法捕捉的另一個世界。這些人可稱為幻覺者，摩洛說：「我不相信能以手觸摸得到，眼睛看得到的東西。只能相信心中感覺到的東西。」這句話等於是這些象徵派畫家的信念。

當然這些幻想畫家們的世界，是可和詩人與文學家的世界相通的。他們也常和文學家深交，也從他們的作品中獲取靈感。莫內與雷諾亞是從畫面上拒絕一切文學與故事性的要素，而追求在純粹狀態下的日常感覺的世界。世紀末幻想畫家們則是超越日常的世界，企圖創造夢或無意識所編織出來，如萬花鏡妖艷的人工樂園。

世紀末典型——沙樂美

摩洛的「沙樂美」是極為官能的，也很美，而且是殘酷的，是會給男性帶來不幸的女性，這種形象顯然是屬於世紀末的典型。

不安與恐懼的畫家孟克

1890 年代，那比派正在巴黎活躍的時代，從遙遠的斯堪的那維亞地方來的孟克 (Edvard Munch 1863～1944)，也同樣用種種不同的題材畫了不少這種「宿命的女人」。

很早就遭遇直親相繼去世，一直凝視著病痛、死亡、背棄、嫉妒等，人間情念的黑暗部分，而形成自己精神狀態的孟克，在90年代就製作「思春期」和「吶喊」那樣悽懼的名作。把人們不知從何而來的內心的不安，以極富說服力的形象，成功的定著在畫面上。

在孟克的畫面裏，例如連畫嘈雜的群像圖來說，也好像遮斷一切日常的音響那樣，在無限沈默中靜靜地牽引著命運的線，往超越人間的神秘世界連繫。故孟克能和出生於瑞士的荷特拉 (Ferdinand Hodler 1853～1918)，同被看成是20世紀初德國表現主義的先驅者，並不是沒有理由的。

貝克林

瑞士還出了一個和摩洛同一世代的幻想畫家貝克林 (Arnold Böcklin 1827～1911)。他雖然在細部的描寫上，是極為細緻的寫實主義者，但是從畫面整體看來，漂浮著非現實的幻想性。給予以後的超現實主義者，極為重大的影響。

風靡全歐洲的世紀末藝術的國際性

在海濱舞蹈　孟克作
油彩・畫布　1900年　99×96cm

擴張，也把異色畫家恩索爾（James Ensor 1860～1949）捲進一個幻想的潮流中。他除了年輕時曾在布魯塞爾的美術學校學畫之外，從未離開過故鄉。最初在比利時參加積極推行前衛美術運動的「20人組」。以後由於其所畫的形象，過分特異的關係，漸漸被其伙伴們疏離，於是獨自一人繼續追求以假面具和戰鬥天使活躍著的怪懼世界。

壹

那比派繪畫

Nabis Art

愛戀於優遊靜謐畫面

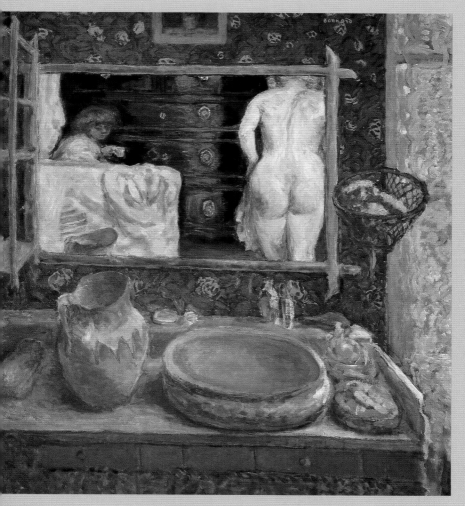

　　歲月有時可以明證。近幾十年來「雅痞」族的興起，這個從物質優
渥後產生的新貴，他們不喜歡梵谷如刀刻線條，不愛高更南太平洋的
土女，却喜歡那比派那種優遊自享，融合得不知如何調出來的色調，
三十年風水輪流轉，這個本是世紀末產物，却在廿一世紀來臨前大翻
身。代表畫家有：波那爾、維亞爾、貝納德、德尼等人。

早春　波那爾作
油彩・畫布　1909年　102.5×125cm
列寧格勒・艾米塔吉美術館藏

那比派的繪畫

「那比派——憑藉著集體的智慧共同概念，不用教條，而獨樹畫壇」，這是後人給那比派的評語。說來也對，那比派的出現，確定是讓寫實畫派跟自然主義在畫史出局，它的綜合美學也樹立新的里程碑。

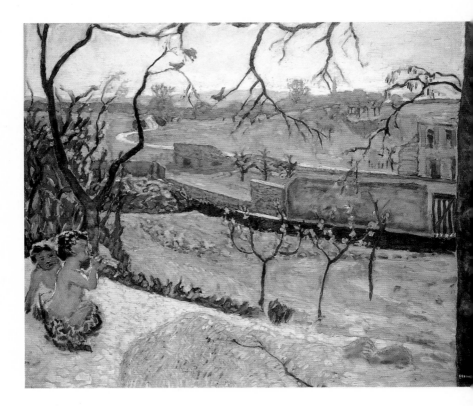

諾瑪里的夏日　波那爾作
油彩・畫布　1912年　114×128cm
莫斯科・普希金美術館藏

那比派是跟後期印象派幾乎同時期的畫派，這個「Nabis」是來自希伯來文，那是預言家的意思。也午後期印象派的三位健將：塞尙、梵谷、高更太出色，致使那比派的幾位音淡無聲，也許他們性格古怪、孤僻、叛逆，致使在西洋繪畫史上，都遺忘也們。其實梵谷、塞尙、高更也都很古怪，但他們却把「後期印象派」，炒得如此熱呼鮮明。

那比派代表畫家有：波那爾（Pierre Bonnard 1867-1947）、貝納德（Emile Bernard 1868-1941）、維亞爾（Edouard Vuillard 1868-1940）、蘭遜（Paul Eric Ranson 1862-1909）、德尼（Maurice Denis 1870-1943）、薛利樹（Paul Sérusier 1863-1927）、魯泄（Ker Zavier Roussel 1867-1944）等人。

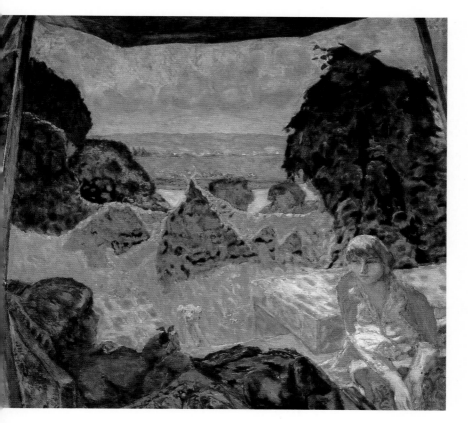

布里塔尼風景　高更作
油彩・畫布　1888年　89.3×116.6cm
東京・國立西洋美術館藏

那比派的美學

　　對於祇靠眼睛所看的世界，依實描畫那種樸
素的寫實主義，有強烈的反彈，對於用肉眼無
法看清楚的內心世界的探索，有極強烈的慾
望。

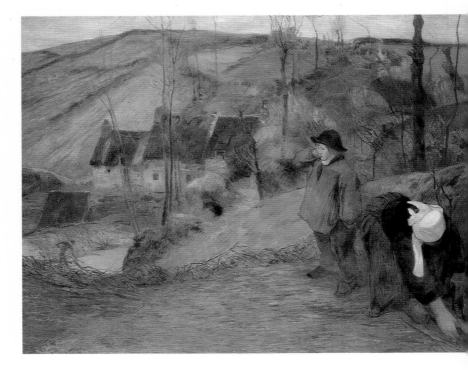

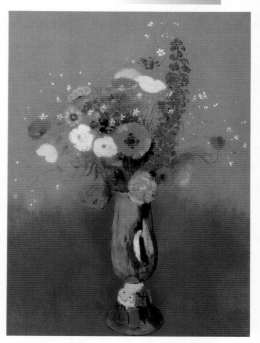

瓶花　魯頓作
粉蠟筆・畫紙　1912年
巴黎・奧塞美術館藏

要談那比派美學之前，必須先指出在他們的藝術形成中，不可忽視給予影響的幾個要素。

那比派畫家們透過薛利樹，有強烈的高更影響力已如上述。但是可和高更的影響相提並論，而又集年輕畫家們的尊敬於一身的畫家，最少有2位。一位是壁畫的大畫家夏凡諾（Pierre Puvis de Chavannes 1824～98），和神秘的幻視者魯頓（Odilon Redon 1840～1916）。

探索內心世界真實者

高更、夏凡諾、魯頓三人並列時，人們會立即意識到他們三人之間，是有一條看不見的共通的線牽連著。即對於只依眼睛所看的世界，依實描畫那種樸素的寫實主義，有強烈的反擊，而對於用肉眼無法看清的內面世界的探究，有極為強烈的慾望，這是他們三人的共通興趣。而那比派畫家們的興趣，及所追求的正是這個境界。

青年導師魯頓

尤其是魯頓，自從高更去大溪地島之後，便成為這些年輕畫家們心目中，名實均可信賴的指導者與先達。日後德尼曾經對魯頓的回憶有如下熱烈的稱讚：

「魯頓是我年輕時代的恩師，也是友人。他具備高深的教養，對音樂也有精湛的才能，而且平易近人。他是象徵派世代的理想偶像──也是我們的偶像。我們的藝術發展，在塞尚的影響，透過高更和貝納德（Emile Bernard 1868～1941）的傳達，要明確顯現之前，在1890年前後把我們的藝術發展的方向，定奪為精神方向的，就是魯頓的石版畫的連作，和驚人的木炭素描的影響力的緣故。從那時起他就成為我們以後所有有關美的革新，和所有興趣和革命的起源與證人。」

事實上，德尼對魯頓的讚美也以實際行動，於1900年畫出一幅「塞尚頌」的大作來表明。在此作裡對魯頓表示了特別的敬意，站在畫面左邊較大的

奔跑　維亞爾作
油彩・畫布　1899年
巴黎・奧塞美術館藏

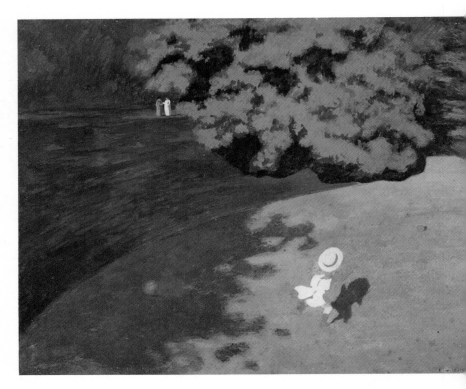

就是當時已60歲的魯頓。好像對著一群圍繞著塞尚作品的那比派畫家們，靜靜地在述說什麼，而年輕人卻都以深深地敬畏之意的眼神看著他。

有廣泛嗜好的那比派畫家們

那比派畫家們，和魯頓一樣，跟象徵派的詩人也有交情。而且對於當時尚未被人所接受的新的文學與音樂，也都表示旺盛而積極的關心。

那比派畫家們的嗜好很廣泛。他們所愛好的東西裏，有陶器的燒畫、民俗版畫，及日本浮世繪版畫。尤其是波那爾和維亞爾二人最為喜歡。

浮世繪對他們的影響，就和對印象主義的影響一樣，並不在於明朗而純粹的色彩表現，而是在於敏銳的素描和奇特的構圖，使他們著迷。

逆光的裸婦　波那爾作
油彩・畫布　1908年　124×109cm

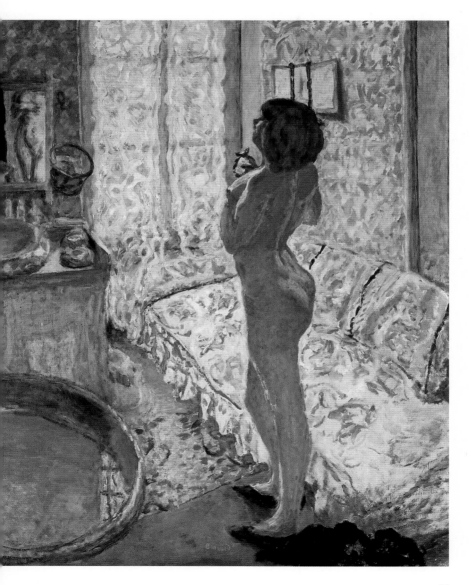

雌雞與少女　德尼作
油彩・畫布　1890年　134.5×42.5cm
東京・國立西洋美術館藏

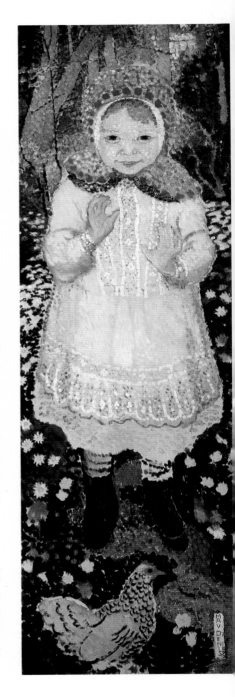

此時巴黎正掀起「新藝術」（Art Nouveau）的風潮，整個巴黎即將陷入於這個漩渦裏，工藝與美術的界線即將粉碎，起碼也不如以前那麼明顯，於是他們也投入海報、插圖、舞台等的設計工作。

理智的那比派

在如此背景下產生的那比派美學，究竟是怎樣？已容易想像得到一個輪廓了。那是承繼高更之後，想糾正印象派過分重視感覺性的繪畫，企圖給予更一層深刻的內容。就像塞尚正確指摘出來那樣，印象派畫家們是過分偏於感覺性的，而那比派畫家們則想保持理智。

例如莫內與雷諾亞，一生只專心於純粹描畫的行為，而未曾由自己建立有體系的美學，或由自己說出自己的藝術，相反的德尼和薛利樹等那比派畫家們，多少都長於理論而把自己的美學體系，用各種方式表達出來。

色與形能喚起情緒反應

他們極想明確表達的是：「繪畫絕不是向著自然開啟了的窗」，絕不是把外界的某一部分真實，依樣畫葫蘆的描寫即可，畫本身即色與形本身，看成是具有秩序的、能自律的表現世界。

林間採花　德尼作
油彩・畫布　1891年　65×78cm
紐約・私人收藏

　　畫面絕不是僅只再現三次元空間世界的幻影，應該順著其本來二次元性來構成新的秩序。這個想法，等於是要把已往儘爲「寫實」這個至上目的服務的色彩和形態，從表現自然物的功用中脫離，不再專爲其服務，讓其自由解放。就像高更與梵谷早就覺察出來那樣，線、形、色除了能把外界事物如實再現的機能之外，同時其本身也具有能喚起情緒反應的功能。

　　德尼他們就是要把這種造形要素固有的表現力，徹底開發出來。那是和象徵派的詩人們，在追求語言的表面意義之外，也企圖開發其音本身的音樂性的嘗試一樣，德尼如此說：「……音、色，或是語言能再現外界之外，其本身具備有奇蹟般的表現價值。」

　　能適用於以後抽象繪畫的造形理論，就在1890年的此時，明晰地被那比派畫家們提出來了。

穿條紋衣服的婦女　維亞爾作
油彩・畫布　1895年　65.7×58.7cm
華盛頓・國家畫廊藏

那比派的理論

　　德尼提出，能解釋造形要素的解放，和畫面的自律性這個美學理論，其演繹的結果，必然的會給作品帶來極大的兩個性格。

海邊的兩位布里多尼少女　高更作
油彩・畫布　1889年　92.5×73.6cm
東京・國立西洋美術館藏

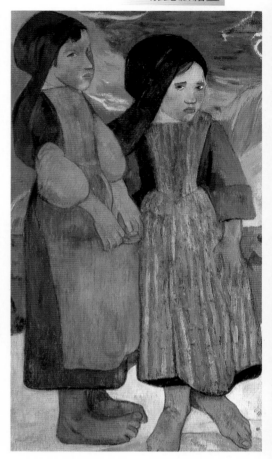

此即裝飾性和表現性。用另一個說法，等於就是想要把梵谷、高更、魯頓等前輩們所追求的東西，在畫面上一舉實現。

裝飾性與表現性合而爲一

本來裝飾性的復活，並不限於那比派。在世紀末的歐洲，所有藝術運動，都把裝飾性看成是一個主要焦點。

那比派美學的理論代辯者奧利埃，於1891年誇言說：「裝飾繪畫，才是眞正的繪畫，本來繪畫就是要把人砌好的建物平凡的壁面上，擬以詩、夢、理念來加以修飾方產生的東西。」

不只是壁畫，連海報、版畫、舞台裝置、美術設計等那比派畫家們所做的廣範圍的裝飾活動，其背後就是有這種對裝飾性的憧憬，方使他們勇敢地越過純繪畫與美術設計的界線，把兩者合而爲一了。

不是畫什麼，而是如何畫？

高更在大溪地島描畫大溪地女性與自然，其實高更的追求並不只是如此，梵谷也不只是描畫向日葵就算了事。他們都想藉用自然界的這些東西，來表現他們的意志、挫折、悲劇、歡喜與神秘等心靈的感受。

傳出畫面深邃處的脈搏跳動

受高更影響產生的那比派，喜歡利用固有的曲線、輪廓、色彩，及特有的樣式所表現的藝術，並非僅只停留於漠然被描畫的世界。而是期望能傳出在畫面的深邃處，有著像脈搏的跳動那樣的東西。

所謂「藉用這些東西」，並不是說單單依靠這些人像，或一系列的形態就能達其目的。若想透過這種具體的描寫，而欲把深藏於作品深邃處的內容表現出來，那麼就非要有能讓人直觀

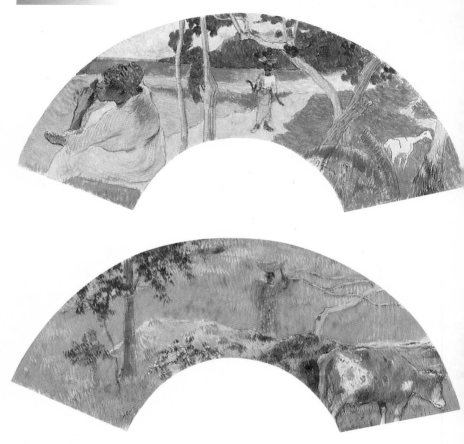

內容的表現不可，而這種能讓人直觀深邃內容的具體表現世界，顯然不只是描畫「什麼」即可達其目的。而是和「如何」畫的問題有關。

畫需要能訴諸靈性的魄力

另一方面，繪畫又不是單單用華麗的色彩與形來亂舞即可。在那裡嚴屬地要求著所謂的表現性。這個性格的要求是說，繪畫不只是看起來舒服即可，更需要有能訴諸於靈性的魄力。德尼在上述的引語裏所說的「表現的

價值」，或說是「所謂繪畫，其本質就是一個表現手段」時，在他心中的想法，正是指這種能訴諸靈魂的力量了。

那比派的年輕人，崇拜魯頓為師而尊敬他的原因，便是他的作品絕不是「向著自然啓開著的窗」，而是「向著靈魂的神秘，而啓開著的門扉」的緣故。換句話說，表現性和裝飾性合而為一，才是那比派美學的根本礎石。

那比派的活動

拉·瑪廷奎島風情（對幅）　高更作
粉彩·紙（扇面）　1887年　各12×42cm
東京·國立西洋美術館藏

靜默　德尼作
油彩·畫板　1891年　81×44cm
紐約·私人收藏

　　1891年復活節前夕的一個禮拜天，
巴黎拉英桑特利街86號，上議院議員
辜侖氏的住宅裏，上演奇妙的傀儡
戲。而組織這個傀儡戲的中心人物，
正是保羅·蘭遜（Paul Eric Ranson 1862
～1909）。參加的人員有德尼、維亞
爾、薛利樹等人。其觀衆是辜侖氏夫
帚及其6名公子。

　　辜侖氏在大西洋海岸，離羅俟洋小
滇不遠的地方，擁有一座很舒適的夏
季別墅，其別墅的隔壁住著魯頓。他
門之間有著深厚的交情。

　　魯頓常爲描畫充滿神秘光輝的花，
而向辜侖氏借用貴重的花瓶。據說辜
侖夫人很樂意招待魯頓及他的伙伴。
因此辜侖私邸的客廳，在某一方面來
說常有像十八世紀貴族的沙龍那種熱
鬧場面。

演傀儡戲

　　本來是爲著好玩，像是孩童時代辦
家家酒那樣，一半爲著好奇，一半爲
著辜侖家族的孩子們而籌劃的這個傀
儡戲的餘興節目，事過境遷後，卻成
爲具有歷史見證上的意義了。因爲這
個傀儡戲的上演，遂成爲那比派畫家
門對演戲的關心與深厚修養的例證
了。

　　這個戲所使用的傀儡是由拉昆布和
惡尼製作，而其衣裝是由德尼設計，

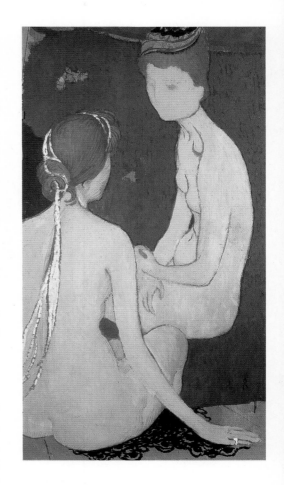

經蘭遜夫人和魯泄夫人之手製成的；
而擔任舞台裝置的是德尼和維亞爾。
傳說維亞爾用隨手拿來的包裝紙設計
的背景圖，幸好未被丟棄而奇蹟般的
保存下來。

世紀末繪畫

舞蹈少女 德尼作
油彩・畫布 1905年 147.7×78.1cm
東京・國立西洋美術館藏

米西阿與莎黛・納坦森 維亞爾作
油彩・畫布 1897年 104×72cm
紐約・阿埃維拉畫廊藏

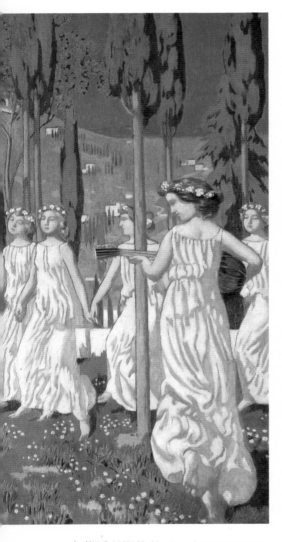

由蘭遜所選的戲碼，也正可表明他們對演戲的趣味和修養功力之高了。這一齣戲是當時尚未爲人所知的比利時象徵派詩人兼劇作家，馬貼浪的「七

個公主」，另一齣是由蘭遜重編的十五世紀法國的古笑劇「巴地的法魯斯」。

由此事可知，他們一方面是非常的喜愛時髦，而且又不問國內外，對於新的藝術動態，用異常敏銳的觸角感應，並也能做出立即的反應。

同時也有意把遙遠中世紀時代的法國藝術傳統，讓其在現代社會中復甦。此事正可表明那比派畫家們旺盛的好奇心和深厚的敎養。

對文學與戲劇有濃厚興趣

本來他們就對文學與戲劇有濃厚興趣，再透過波那爾和德尼的高等學校時代的同學介紹，常去協助自由劇場與藝術劇場的佈置。例如1891年12月2日，自由劇場要上演象徵派作品的特別演出時，擔任其舞台裝置的，正是薛利樹、德尼，和伊貝利斯3人。

如此對戲劇的協力，從1893年後，更一層的緊密，連服裝的設計、海報、節目單，及邀請卡的設計，都踴躍參與活動。甚至如薛利樹設計背景猶不滿足而參與演出。

現代藝術的代言人

在那比派的裝飾藝術活動中，維亞爾和德尼、魯泄所做的許多裝飾壁畫是有名的。1912年巴黎聖世利泄劇場

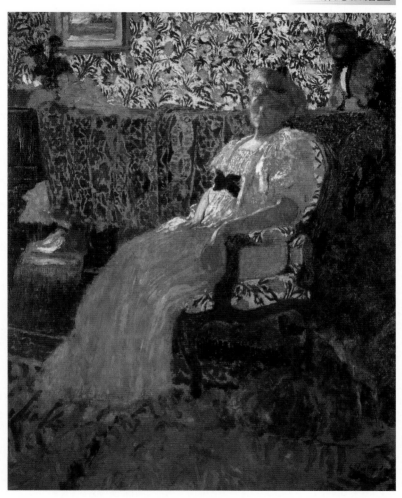

的壁畫裝飾，便是由他們3人擔任。他們的壁畫有一特色，是喜歡描畫適合於市民生活的室內情景，故當時的設計界稱他們為內景派，具有個人私邸的那種親和感。

這些作品，顯露出流利的阿拉伯模樣，和對動植物題材的強烈關心，以及華麗的裝飾性等，都足以說明他們的藝術，是屬於歐洲全體的世紀末藝術系譜中的一個地位。

本來那比派的團體活動，就是世紀末樣式轉換期的代表性藝術活動。也許在他們並未明確意識到，但在一個大西歐藝術的歷史演變中，他們的地位，等於和過去不同的、新的、最初的一個藝術。以這個觀點看，他們正可說是現代藝術的「代言者」了。

在鄉間風景中的人物　德尼作
油彩・畫布　1897年　157×179cm
列寧格勒・艾米塔吉美術館藏

那比派代表畫家

　那比派以色彩雅淡爲主，如瓷磚畫、人物、
物體略顯誇張，線條、色彩甚少採取原色，任
何色彩都滲入了白色，形成中間色，並廣用黑、
灰、白。重要畫家有德尼、波那爾、維亞爾、
薛利樹、蘭遜、貝納德、魯泄等。

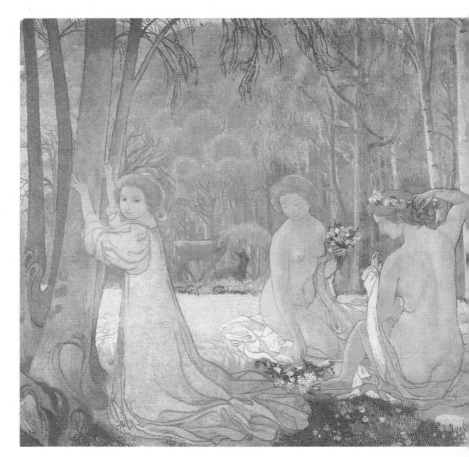

自畫像　德尼作
彩・畫布　1921年　71×78cm
尼家族收藏

那比派代表畫家 ①

德尼
● Maurice Denis 1870—1943
● 那比派宣言起草人

德尼是法國人，1870年11月25日出
生於諾曼地地方的克蘭威。家境並不
富裕，從小，學校的成績就相當優
秀。和維亞爾與波那爾一樣，畢業於
立高等學校。在學生時代，曾獲頒
朦語的首席獎狀，可算是高材生。

給繪畫下了定義

他是那比派創始人之一，在那比派
他的存在相當重要。因為他是具有
烈理智性格的人。所以那比派的許
理論，就依靠他的創見而成立。例
以平坦色面的配置取代線遠近法，
是輪廓線與色面的相互應用，以及
崇曲線等，都有他一套完整的理論
據。其中最常被人引用的一句話，
對繪畫所下的定義。他說：

「繪畫作品的本質，就是在要描寫
場之馬、裸婦等故事之前，要看成
被有秩序的色彩掩覆著的，平坦的
。」德尼說此話時，也許只是在說
那比派的美學，其實這句話是可通
於所有的現代繪畫。可見通用於現
繪畫的理論根據，早在1890年代裏
被德尼提出來了，由此點來說那比
不愧是個預言者。

新藝術的預言者

德尼又說：「……音啦、色啦、語
言等，除了能再現外界的事物之外，
其本身就具有像是奇蹟般表現的價
值。」說此話的德尼，不愧是抽象繪
畫理論的先達了。

那比派的那比是希伯來語，其意是
預言者，德尼他們自命為新藝術的預
言者。就像舊約的預言者拯救以色列
人民那樣，他們也燃燒著年輕人的狂
熱，企圖把墮落的當代繪畫革新、拯
救。

反俗的貴族主義

他們會採用一般人都不懂的希伯來
語，做為他們組織的名稱，這個事實
表示他們之中有著濃厚的反社會和反
庸俗的精神存在。事實上那比派是在
混沌的世紀末歐洲各地所產生的「怒
吼著的年輕人」組織的一種，帶有反
俗的意圖和貴族主義為其最大的特
徵。

本來德尼就是虔誠的天主教徒，從

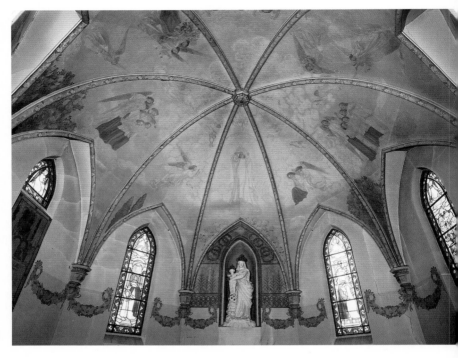

小就把宗教藝術的復興訂爲自己生涯的使命。雖然也畫宗教畫，例如1900年爲靫維齊列的聖克拉希禮拜堂製作壁畫，1917年爲日內瓦的聖保羅教堂製作濕壁畫。1919年成立神像藝品製造廠等。但是他的出名仍舊是在他的藝術理論的獨到見解，尤其提出不少不朽的名言，發人深省。

飽學之士發表新藝術論

他是一位飽學之士，他能融合象徵主義、神祕主義，和天主教裏的一些不同但相關的思想。加上他天生細膩的感受性和無限的狂熱，建立了那比派的美學理論與他的藝術。

1890年發表在「藝術與批評」中的革命性文章，使他成爲反自然主義運動的發言人，1921年出版「新藝術論」。

優秀知性與深厚理論修養

他的這種優秀知性，和深厚的理論修養，是他作品的有力後盾，同時也成爲他製作時的綁腳石。他的作品大部分都能忠實反映他的理論，可是遺憾得很，似乎欠缺進一步訴諸靈魂的感動力量。但他在那比派時代，卻也因此而能畫出最優良作品。

1900年製作著名的團體肖像畫「塞尚頌」，1891年爲維萊恩 (Paul Verlaine

聖克拉希禮拜堂壁畫　德尼作
壁畫・1901年
德國・勒維齊列

聖克拉希禮拜堂玻璃畫　德尼作
玻璃畫　1900-1903年
德國・靭維齊列

耶穌受難　德尼作
油彩・畫板　1890年　32×24.6cm
巴黎・私人收藏

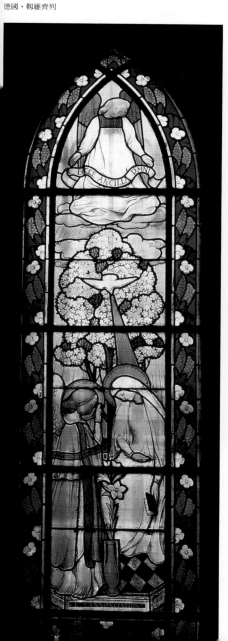

的詩集「智慧」繪插圖。不久之後為
紀德（Andre Gide）的「俞安的旅程」，
畫了一系列的章首插畫，1899年展出
彩色的石版畫連作。

　1904年在巴黎杜耶畫廊首次個展，
第二次個展是在1907年，和伯海姆倆
人（Bernheim-Jeune）一齊聯展。

陽台上婦女們 德尼作
油彩・畫布 1891年 61×38cm
巴黎・德克拉地菲藝術館藏

瑪斯在彈琴 德尼作
油彩・畫布 1891年 95.7×60.1cm
巴黎・私人收藏

融合裝飾藝術與純繪畫

1908年朗森學院創立，德尼被邀擔任教職，並一直教到1919年。這時在畫壇上的地位也建立起來。到了1924年巴黎的裝飾藝術博物館，特為這位一生為裝飾藝術與純繪畫的融合而奮鬥的藝術家，舉辦一個回顧展。而且到1932年時順理成章的成為巴黎藝術學院的一員。

德尼的婚姻生活很嚴謹，1893年娶了莫葉 (Marthe Meurier) 為妻，可惜1919年就去世了。三年後的1922年，又和嘉特柔靱一位美麗小婦人結為夫妻

以藝術敏銳性與平衡構圖見長

也去過幾次義大利，主要是研究裝飾性畫風。1903年和薛利樹一道赴德國宗教美術的中心地，貝捏利克特修道院。然後從1910年起畫了不少教堂裡的宗教繪畫。

德尼早期的作品，主要是以纖細的手法，明晰的畫意，和亮麗的色彩來處理畫面，尤其是對藝術的敏銳性和平衡的構圖見長。

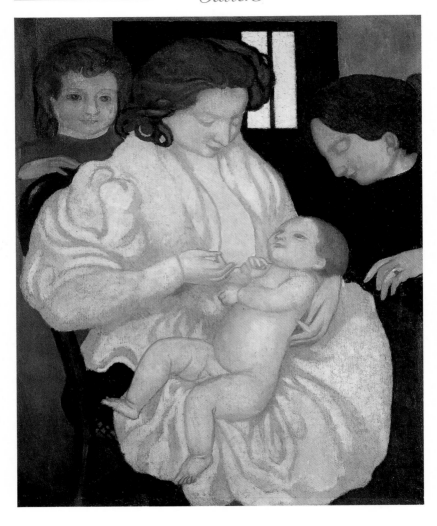

母親的喜悅　德尼作

油彩　1895年　81×65cm

本來德尼是有著強烈理論傾向的理智性格畫家，他的畫大部分都忠實反映他的理論，而此幅卻是意外的富有濃厚文學性寓意的作品。

四個人的臉部表情與方向，也和他典型的那比派作品不同，各自獨立有著各自的個性表現。色彩也利用強弱對比來顯示母親的主題性格。

那比派典型的曲線與輪廓線，也僅在母親與嬰兒身上表現出來。德尼25歲時所畫的這幅作品，頗能把為嬰兒餵乳的女性豐饒的母性愛表現出來。

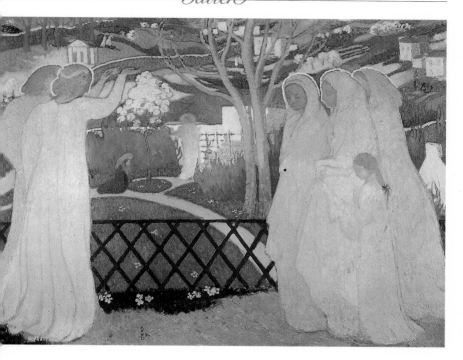

訪問基督墓的女人們　德尼作

油彩・畫布　1894年　73.5×99.5cm　聖齊爾曼・安・勒布留美術館藏

　　基督復活的那天早晨，來墓地訪問的婦女們的情景，以即景的方式描畫出來。在中景仍畫出復活的基督和從良的妓女瑪利亞（Maria Magdalena）。

　　在這裡，女人、樹木也都被單純化，以綜合的輪廓線圍繞著成爲平坦的面。臉、樹枝、葉、草叢，也都以最能顯示其對象

本身的形態，以平面的視覺描畫出來。樹上的樹葉、草上的花，依理不會像畫中那樣整齊排列，但是繪畫本就是不自然的。

　　三次元世界，要轉寫爲二次元畫面的企圖，本就是勉強的行爲。既然如此，何不乾脆明確的強調二次元性，給予畫面豐富的裝飾模樣？這是德尼理論的根本概要。

自畫像　波那爾作
油彩・畫布　1938年　56×68.5cm
美國・私人收藏

那比派代表畫家②

■波那爾
●Pierre Bonnard 1867－1947
●織譜色彩近階的功臣

以生活中的風景入畫

　　1867年出生的波那爾從小就生長在幸福的家庭裏。父親是服務於軍務省的官吏，是屬於富裕的中產階級人士。而且在當時的巴黎都市裡，人人所羨慕的綠色郊外裡，有一棟傲人的住家。同時在法國東南部風景優美的路庫浪・蘭地方有一塊所有地，少年到青年時代的波那爾就在那裡渡過無數快樂的假期。

　　每年屆時就會聚集的孩童們，在那裡有著數不清遊玩事的鄉村田野，和龐大的房舍等著，還有那多彩的自然。這些就是畫家波那爾經常畫的題材，也是他原來生活中的風景圖了。

　　和中產階級的普通小孩一樣，波那爾也順利考進國立高等中學校就讀，然後又經過巴黎法律學校而獲得法學士的學位。

　　從此時開始，課餘也去私人畫室謝利安處學習繪畫。在波那爾來說，畫畫本來是當做消遣的休閒活動，卻沒想到在這裡遇見一批日後結成「那比派」繪畫團體的銳氣朋友。

捕捉年輕人的「敎父」──高更

　　自從1874年以來繼續顯赫示威的印象派運動，到了1888年後，也開始顯示其疲憊的癥候，而且其第八回最後一次展覽會也已舉行完畢。整個社會又陷入不滿印象主義的風潮中，的確這個時候塞尚、戴伽斯、高更、秀拉等人，對於動感與線、色面與立體所表示的新的關心，導致在作品裏出現不同於印象主義的方法與面貌時，人們已微細體察得出畫壇即將有什麼要發生了。

　　這時緊緊捕捉年輕人心理的是，對於現實社會表示徹底不滿的高更這個「敎父」了。高更反社會的「才能饒舌，丰采，頑健的肉體，又下劣又能如泉水般湧出的想像力，和豪放的飲酒，及瀟灑的動作」等，這些在年輕人看起來，都覺得相當「酷」也相當「狂」了。

綜合主義手法

　　於是那比派的年輕人，便一窩蜂倒向高更，吸取高更的手法了。所

夏日・舞蹈　波那爾作
油彩・畫布　1912年　202×254cm
莫斯科・普希金美術館藏

宗合主義高更的手法是，在平坦的色面上，用濃色的輪廓線來描畫物體的形體。這種手法很像日本的浮世繪版畫，或是國畫的白描，「不以明暗，只用色彩來表現量感與光和性格」（波那爾語），故在當時是最適宜於做為反寫實主義繪畫的手法了。

本來西歐學院派繪畫是用明暗來表現立體感，以色價來顯現遠近感。而日本的浮世繪是由大膽的視點所把握的線的指示，和色面的配置來暗示所有的空間與立體感。

「法國香檳酒」躍登畫壇

在那比派畫家中，最早從高更的綜合主義領悟日本浮世繪版畫構成法的妙處是波那爾，他從中獲取豐饒的成果而轉身登上畫壇。

他從巴黎百貨行用2分或3分錢買來的擦印版畫，貼滿畫室。他模仿版畫平坦的色面，和使用多少有點不自然但含蘊著快樂氣氛而躍動著的線，來

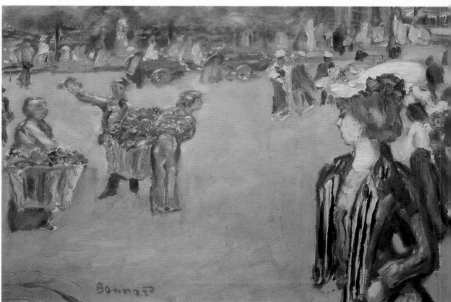

馬戲班騎馬表演　波那爾作
油彩・畫板　1894年　27×35cm
街頭叫賣　波那爾作
油彩・畫布　1907年　36×49cm

母親在餐廳　波那爾作
油彩・畫布　1933年　111×69cm
里約熱內魯・德・貝奧美術館藏

描畫輪廓，他用這種手法所描畫出來的人物畫「法國香檳酒」的廣告海報（1891年）而一躍登上畫壇。的確日本浮世繪那種含蓄的線，是適合於表現人物動態的。

浮世繪的影響

其實波那爾的資質不是僅限於做人物畫家而已。日本浮世繪對他的影響也不限於此，其中最大的是，把對象由上看下來的大膽構圖，和利用色彩配置法來暗示能連鎖擴展的空間，這種描寫遠近的特殊手法了。

他初期的人物畫，就是利用這種手法來描寫「巴黎生活上的種種」題材。然後才往描寫巴黎的情景進展。他依序展開畫家的描寫空間。在此發展的途徑上，巴黎又準備好給從小就飽覽自然的波那爾，一塊表現的領域了。

邂逅瑪爾特

1894年巴黎街頭、奧斯曼大道上，尚有用蒸氣機開動的火車搖晃著笨重的車體通過時，波那爾不期然幫助一個過街的少女。這位少女是在巴斯基街的造花屋工作的17歲少女，隱瞞本名而稱自己為瑪爾特。雖然隱藏著許多不可解的私事，但是27歲的波那爾卻和她墜入愛河，不久便同居起來。

不過「像是一隻驚弓之鳥」，瑪爾特始終無法和畫家的朋友們打成一片。因此波那爾也漸次和親密的那比派朋友間疏遠，最後為著罹患胸疾，又因結核而侵害喉嚨的她，被勸需轉往別地而不得不離開巴黎了。

畫題限於房間、她

藝術家的生活和其藝術生涯，本就是處於一個不可思議的關係中。波那

紫色的裸婦　波那爾作
油彩・畫布　1925年　118×66cm
巴黎・波那爾家族藏

化粧室裡裸女　波那爾作
油彩・畫布　1923年　100×55cm
巴黎・私人收藏

爾被迫離開巴黎究竟是禍是福，誰都無法料想。總之波那爾在1912年，遷徙至離有名的莫內睡蓮之池不遠，同是塞納河旁的維爾農地方。他在這裡購入小小的家「我的馬車屋」，外表看起來像是已獲得了安居之地，從此應可享受田園生活了。

但是自從遠離巴黎以來，溫泉治療場和追求溫暖氣候的轉地生活是很現實的。因此和友人會面的機會也漸次減少，同時也沒有再交新朋友，一切隨地就簡，連製作時也是利用旅社的牆壁，用圖釘把畫布釘在牆上畫了。

在如此的環境下，有時帶著狗散步的情景，簡直就是一個孤獨的老人像了，此時畫家所畫的主題也就集中到風景，或是幾乎不離開房間的事物，和他的伴侶身上來了。

浴女瑪爾特

波那爾深深地愛著瑪爾特，她又是畫家最好的模特兒。為著洗澡，幾小時都可泡在浴缸裏。浴室裏躺著的女性裸體，當然是任何時代都會魅惑畫家的主題。前輩的戴伽斯也留下不少洗身體的裸婦。此時所會顯示的意外的姿態，便是畫家絕好的題材。

在波那爾的畫中，也有瑪爾特毫不華奢的裸身出現。在剛出浴時紅潤的肌膚上浮現的柔和色彩，又會反映在浴室的壁面，而把整個房間，幾乎被其橘紅色的光彩填滿，甚至浸透至鏡子的深邃處，展現其魅惑的餘波。

有人說瑪爾特是「世上誰都不會想和她結婚那一類型的女人」。1925年，已58歲的波那爾，突然和她正式結婚。事實上就是因為他聽到上述流言而憤慨的結果。

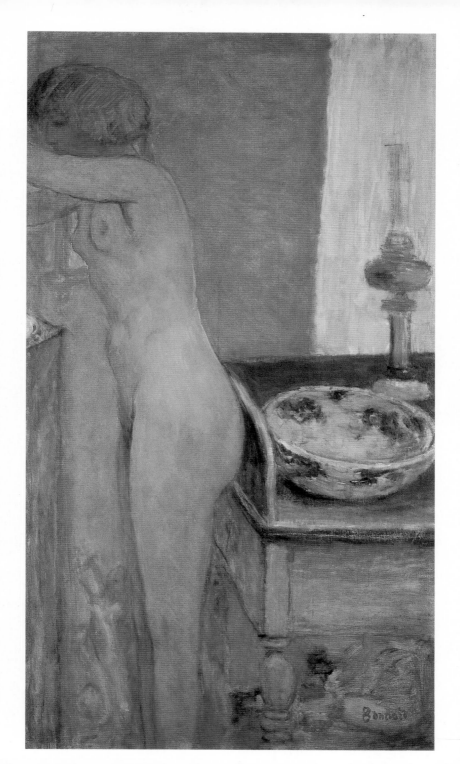

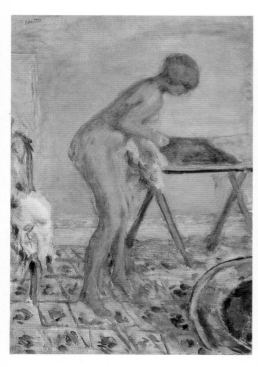

泡浴池旁裸婦　波那爾作
油彩・畫布　1914年　58×41cm
巴黎・波那爾家族藏

色彩魔術師

　　如今瑪爾特更明目張膽的在畫家所
畫的所有場所裏登場。從窗戶看到外
面有正黃色樹欉，發新芽的畫室一
角，珍珠色臉龐裏反映著黃色光輝。
波那爾夫人瑪爾特，從其夫的作品看
來像是一輩子生活在浴室裏的樣子。
在最初維爾農的家，或是以後遷居的
路・康乃之家，都有特別爲瑪爾特設
計的浴室，而浴室的情景又提供給畫
家永遠的畫題。

　　1913年他46歲左右領悟到色的奧
妙，於是重新研究素描和構成，然後
把色彩的效果推進到「色彩魔術師」
的境界。

南國的庭園 波那爾作
油彩・畫布 1914年 84×113cm
柏林・近代美術館藏

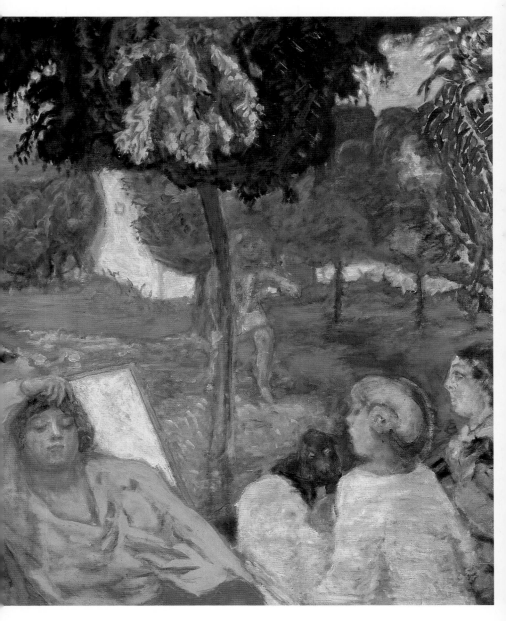

拉・希尼的夏日　波那爾作
油彩・畫布　1930年　108×108cm
芝加哥・藝術學院藏

維・潘拉蜜奎遠眺　波那爾作
油彩・畫布　1941年　80×104cm
巴黎・波那爾家族藏

瞬間把握新鮮偶發表情

　　1915年集中在描畫裸婦與女性像。1916年開始製作大幅作品，到了1920年代時，水果、花等靜物開始多了起來。這些作品都會令人想起塞尙，但是他要比塞尙更明白表現生命的直接感觸，更充滿著在瞬間把握的新鮮偶發的表情。而且常是用赤、青、綠、紫、藤色，尤其是豐饒的黃色，構成很好的調和。

　　到了此時波那爾的名聲已大爲廣傳。在第一次世界大戰後結成的「年輕的法國繪畫」組織裏，就和雷諾亞（Pierre Auguste Renoir 1841～1919）同時被選爲名譽會長（1919），有關波那爾的研究著作也多了起來，人們對他的繪畫是愈來愈喜歡了。

有紅、黃花束的化粧室　波那爾作

油彩・畫布　1912年　125×110cm　休士頓美術館藏

　　水、鏡子、花在珍珠色爲基調的氣氛中，締造親密感。化粧桌、海綿、香水罐、切斷坐姿女人頭的鏡子，和有畫框作用打開的窗簾等，以日常的事物，引導出頗爲自然的畫面。

　　主題一樣很平凡但不落俗套。也不像17世紀荷蘭繪畫的室內情景，帶有說明式的舞台裝置味，而於此提出的世界，純粹是繪畫性的。

　　此幅畫裏所顯示的，無論如何，仍然是在化粧檯上所擺設種種物品的色彩感覺。幾乎是官能的。色彩的明亮度，和背後鏡子的生澀色彩所醞釀出來的巧妙調和，正可證明波那爾不愧是色彩的魔術師了。

坐在書房看雜誌的女人　波那爾作

油彩・畫布　1925年　105×91cm　私人藏

此時波那爾的藝術已達圓熟期。在靜寂的書房裏看著雜誌的悠閒坐姿，和穩重而有深度的色彩，把富有人性的情感，從畫面的各個角落顯露出來。

題材雖然很平凡，但不俗氣。人物的垂直線和斜放桌子的對比，格外引人注意。

桌上放著波那爾常畫的花與水果。看起來雖然各自獨立，卻在全體中趨於統一，是相當有特色的作品。

整幅畫感覺是沒有經刻意安排，就是平常書房內所看到的，給人親密的切身感，也是他被稱爲室內風景畫家的原由。

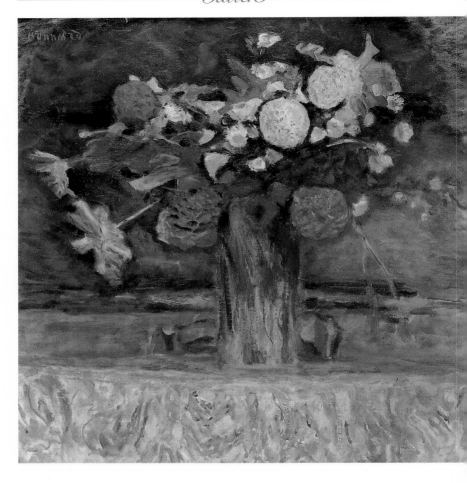

花瓶中的野花　波那爾作

油彩 · 畫布　1912年　54×50cm

1904年40歲時,波那爾忽然想到歐洲旅行,其後用4年時間走遍比利時、荷蘭、英國、義大利、西班牙、北非。歸國後,於南法威爾農買棟別墅住了下來。

在旅遊之前,波那爾是用令人吃驚的豐饒、洗練的感覺看著對象,以明亮而富有裝飾性的色彩,亦即純粹感覺的喜悅歌頌自然。

但是自旅遊後經歷一段精神上的危機後,開始追求作品中,能含有內面感動的可能性。這幅花,就是值此轉換期,正從事於解決當世代本質問題的作品。

拿毛巾站著的裸婦　波那爾作

油彩・畫布　1924年　80×52cm　巴黎・私人藏

　　波那爾真正決心要成為畫家，是在1889年為報社所畫的海報，以100法朗賣出時。

　　波那爾很早就在畫裸婦，尤其是在中期留下許多優秀作品。此幅也是波那爾反覆描畫的浴女中的一件。在所有的裸婦像中，波那爾都發揮令人吃驚的色彩魔術。

1890年代是生澀而單純，到了中期的華麗色彩，有如多彩的交響曲，巧妙地相互呼應交錯，而創造出溫暖的畫面。

　　至此連裸婦也溶解在全體的色彩中，成為室內的一部分，而同化在統一畫面裡。

自畫像　維亞爾作
油彩・畫板　1900年　28×36cm
巴黎・奧塞美術館藏

那比派代表畫家 3

■**維亞爾**
● Edouard Vuillard 1868—1940
● 親密通俗的室內派

維亞爾和波那爾同被稱爲親密派，或是室內派(Intimisme)。波那爾的藝術是在表現自然和人、風景和室內、日常性的環境和人等，心理感受的親密關係。而維亞爾的世界是更通俗的有優美屋簷下的庭院、被平穩的牆圍繞著的房間等日常生活的一面。

通俗的室內派

1892年第二屆那比派畫展時，評論家阿路貝爾・奧利埃曾對維亞爾的作品說：「通俗的室內派」，室內派一語，的確，對波那爾來說，不如對維亞爾說更爲適切。

他當時作畫題材，大部分是在描畫室內的情景，而被稱爲室內派或內景派是理所當然。由於他所畫事物所顯現的氣氛，給人有種親密的感覺，讓人瞬間在心靈上獲取高雅而悠閒的喘息時間，所以也具有親密派的內容。

維亞爾和波那爾是摯友，維亞爾少一歲。生長在巴黎的中等家庭裏，父親是退役的陸軍士官。母親經營裁縫店，代替早逝的父親，養育孩子們。維亞爾最初畫的風景畫，就是母親的工作場所。

表現質感和氣氛

維亞爾作品的特色是要描寫事物的形體之前，他都先注意其質感和周圍氣氛的魅力，而表現質感和氣氛是他作品的獨特境地。會如此，也許就是因爲少年時代生活在母親充滿色彩的布料花紋環境中的印象使然。

在官立美術學校和謝利安畫塾的交友，使得他走向那比派形成的道路，企圖超越寫實主義，或是印象主義的界限，而往更一層的境界邁進。維亞爾也跟那比派的年輕畫家一樣燃燒著共通的熱情，度過了一段不滿與刺激的代謝時代。

維亞爾終身不娶，他的母親後來成爲他最好的理解者，也是照顧他生活的後援者，還有當時最前衛的文藝雜誌主持人塔貼・那坦遜之妻美西亞，以及畫商埃斯路夫人柳茜等人，都給予性格溫順而一輩子獨身的維亞爾，提供自己本位的感情與環境。

後院　維亞爾作
油彩·畫布　1920年　151×110cm
紐約·大都會美術館藏

床鋪　維亞爾作
油彩·畫布　1891年　73×92.5cm
巴黎·奧塞美術館藏

維亞爾內面而封閉的質感世界

　1891年的油彩畫「床鋪」，是他展開以大膽單純化的造形，來表現那比派特有的面貌之後，經9年從1900年起，就專畫巴黎上流社會人士的住所，有豪華裝飾的室內畫了。在這些畫裏，維亞爾刻意表現內面而封閉著的質感世界。不管是人、牆壁、桌椅或是床，都是經觸摸後有不同感覺的世界。

　他和波那爾一樣都喜歡畫室內。但和波那爾那種像是撒下寶石般，會閃

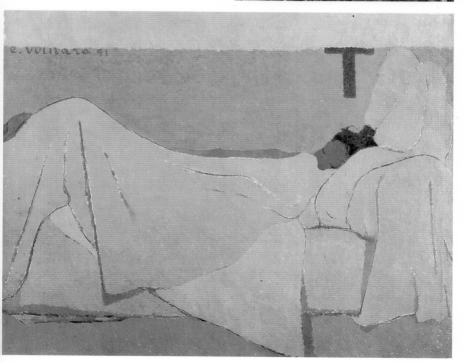

睡眠　維亞爾作
油彩・畫布　1891年　33×64.5cm
巴黎・奧塞美術館藏

獨飲下午茶　維亞爾作
油彩・畫板　1889年　24.5×19cm
巴黎・奧塞美術館藏

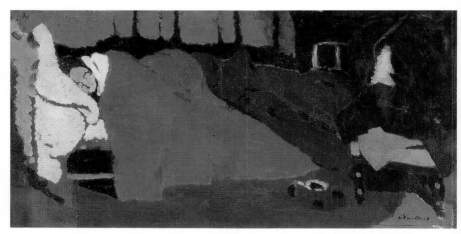

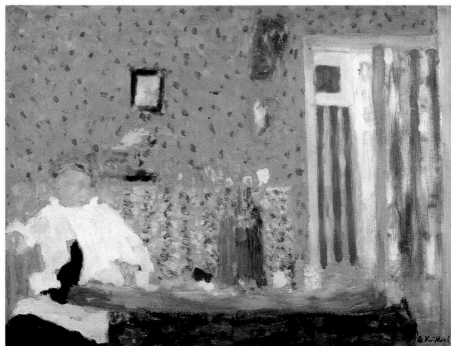

二位女人在清潔　維亞爾作
油彩‧畫板　1890年　30×24cm
巴黎‧私人收藏

蹲在沙發旁　維亞爾作
油彩‧厚紙　1906年　68×97cm
巴黎‧奧塞美術館藏

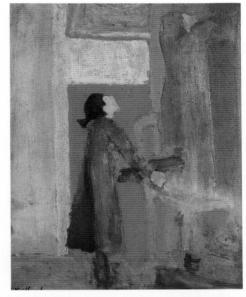

爍著光的色彩不同，維亞爾的繪畫多
少帶有一點悲悽的感覺。波那爾的室
內是屬於波那爾和瑪爾特二人的，而
維亞爾的室內是屬於別人的，他以外
人看風景的心情看著室內。他不想住
在裡面，而是以外部把握著的內部世
界表現。這一點是和高更相同，都有
著想隱瞞精神內部被撕裂了的自我，
而以孤獨者所具有的精神狀態來表
現。

公園　維亞爾作

泥油彩・畫布　1894年　左215×72cm・中215×152cm・右215×80cm　巴黎・國立近代美術館藏

　　這件作品本來是爲那旦遜之兄，河歷山特的餐廳裝飾而畫的9幅一組屏風畫。

　　維亞爾藝術的個性，是在於表現室內之情景，而那比派美學的特徵，是在於「繪畫無論如何必須是裝飾的」理論上，此故他們就盡量畫裝飾畫，以實現他們的理論。維亞爾也不例外，在這裡他盜取莫內表現光線的技法，而巧妙的還原於色彩世界。他把上流社會住家的室內，不用明快的戶外光，而以內密的情景來充滿畫面，以此完成他的裝飾畫。

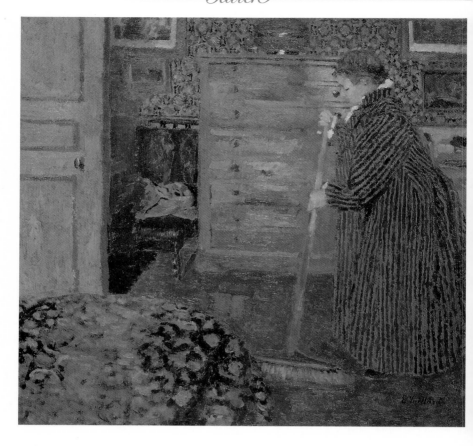

掃房間的婦人　維亞爾作

油彩・厚紙　1892〜93年　46×48cm　華盛頓・飛利浦企業藏

　　維亞爾一生留下許多人物畫，或是室內的人物像。這些約略可分為三種。第一種是描畫市民生活的肖像畫，尤其是在維亞爾生涯的後半期突然增加，大部分是應付訂購所畫的定型的肖像畫。

　　再來是描畫從事於平凡家庭工作的老婦

人，這正合乎他親和派畫風，具有親切悠閒而帶有深度內容的作品。他的模特兒大部分是和他一輩子住在一起的母親。此幅也是畫一位主婦在日常生活中掃地的小動作。色彩一樣採用穩重的中間色調子，能靜靜地侵入心底讓人接受。

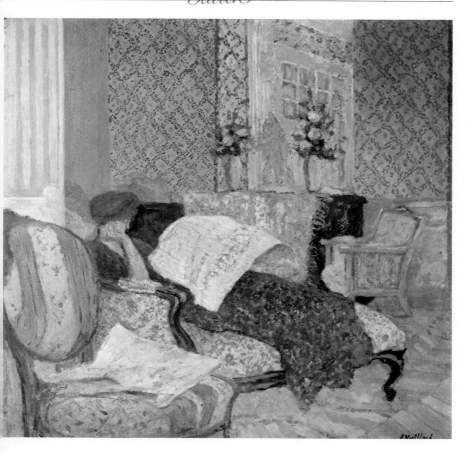

長椅子　維亞爾作

泥油彩・厚板　1900年左右　60×63cm　紐約・理查・洛泄斯夫婦藏

能顯示那比派時期，維亞爾風貌的代表作。平面性繪畫裏具有裝飾味，以馬賽克般細緻的色彩配置，是維亞爾一貫的手法，也是他的特徵。

同時形態的構成是極力壓抑能暗示立體感覺的明暗變化，但又不像是壁毯的模樣那麼平凡無奇，好像婦人手中的報紙那樣，有令人吃驚的大膽表現。

這個嘗試又如何有效地，把上流社會婦人晚起的早晨氣氛傳達出來。同樣採用穩重的色調，像是室內音樂那樣奏出微妙的和音，有著韻味十足的魅力，這就是維亞爾所有作品裏的特色。

薛利樹像（攝影）

撿拾海藻之女　薛利樹作
油彩・畫布　1890年　46×55cm

那比派代表畫家 4

■薛利樹
● Paul Sérusier 1863-1927
● 那比派理論的代辯者

　薛利樹是那比派成立的關係人物，也是那比派理論的代辯者。當初一方面以新的刺激追求高更的綜合主義，一方面又從象徵主義藝術家團體中，吸收新柏拉圖哲學與神秘學。他不斷地把繪畫當做是理論與思考的問題來追求。

大膽地色面構成了「愛之森林」

　1863年生於巴黎，1888年在謝利安學院當助手時，在朋達聞由高更指導畫了一幅「愛之森林」。那是以大膽地色面構成，幾乎可算是抽象畫的作品，他把它當做是革新藝術的一個指標，而名之為「護符」。

山丘人家　薛利樹作
油彩・畫布　1890年　72×92cm

引起謝利安時的同學德尼、波那爾、魯泄、蘭遜等人組織那比派的契機，就是這一張風景畫。

薛利樹以高更的綜合主義煽動者身分，而使那比派團體結合起來，同時相反的，也使大家從高更的樣式與技法中脫離變成困難。

裝飾性濃厚的詩境

他有時以神秘的畫，有時是畫質樸的風景或人物畫，作品量也不少。他以抑制的色彩和形體，描畫出優雅調和的畫面時，會獲取頗有個性的裝飾性濃厚的詩境畫面。

一般說來，他的理論是強於他的實踐。他為其理論的確立花了不少精力。1900年左右，乾脆住進德國拜侖修道院，從貼士替柳期神父學習宗教美術的理論。

繪畫的ABC初學者進階指針

1921年以自然、藝術、數學等相關關係的繪畫理論為內容完成「繪畫的ABC」大作，成為初學繪畫者進階指針。

1927年於巴黎逝世。

那比派代表畫家⑤

■蘭遜
●Paul Eric Ranson 1861-1909
●融合線描主義和現代樣式

積極推行那比派運動

以積極推行那比派運動而活躍的法國畫家。以教養的廣泛和自由的人品，成爲在團體中被人信賴的幹事。爲了要把那比派的團體提高爲一種精神共同體，所做的努力是令團員敬佩的。

1861年出生於利蒙秀的市長之家。畢業於同地的裝飾美術學校後，帶著新婚的妻子赴巴黎，而進入謝利安美術學院，結交以後那比派的朋友。

秘密結社集會

他爲團體的形成，不以藝術理論而選擇社交的方法促成，每禮拜六邀請朋友們到他的神殿，也就是他的畫室裡集合。在這裡舉行由他考察出來的秘密結社的儀式，進行他們的集會。此時他的妻子蘭遜夫人，明朗的接待更給這個聚會添加了喜氣。

和其他那比派畫家一樣，蘭遜的繪畫，也是受高更的影響，主題與氣氛都以象徵主義的畫風開始的。

線描裝飾與現代樣式融合

有時也會如「基督和佛陀」，或是「有那比派的風景」，那樣有著強烈東洋宗教的暗示，與寓意的象徵性意義出現；有時也畫裝飾性濃厚的日常生活情景。

不論如何，在他的繪畫裏都有用強烈的曲線所做的線描主義，和裝飾的感覺，微細可看出和現代樣式融合的痕跡。他自己也清楚自己的特性，所以畫了不少布料花紋的底稿（tapisserie），然後經他妻子之手成爲作品。

蘭遜雖然是在1909年死亡，但在其前年設立「蘭遜學院」教授團，邀請那比派的波那爾、德尼、邁約爾、威魯敦等人，蘭遜死後就由其未亡人親自經營。

海岸風景　蘭遜作
油彩・畫布　1895年　54×65cm

貝納德像（攝影）

那比派代表畫家 ⑥

■貝納德
● Emile Bernard 1868～1941
● 中世紀傾向的綜合派

黑線拘輪廓・平坦色面

貝納德幼小時就表現繪畫才能，17歲進入柯爾蒙美術學院，在那裡認識羅特列克、安克丹、梵谷等人。他最初是描畫新印象派風的作品，感到不滿足而和安克丹兩人研究浮世繪，和民藝木版畫，從這裡獲取啓示，而追求用黑線拘輪廓，而塗出平坦的色面的手法。

這個具有教養而有中世紀傾向的年輕人，後來被學校以不服從的理由退學是當然的結果。

不久他來到充滿中世紀傳統的布魯塔紐地方的朋達聞，遇到高更(1886)。其所畫的「牧場的布魯塔紐女人」(1888)，用輪廓線拘畫的畫法，對高更的綜合主義代表作「說教後的幻影」(同年)有很大影響。此後貝納德的生涯就趨於悲劇了。

理論與實際作品分離

他一直想畫出能照應馬拉梅（Stephane Mallarmé 1842-98）與莫利斯的詩境繪畫，但是生來的觀念癖——「象徵主義並不是要畫事物本身，而是要畫事物背後的事物理念。」——這個觀念使他有如塞尙指出的「導致理論與實際作品的分離」的結果出來。

貝納德的作品從此以後，尤其是在他的宗教畫，只能看到他表現世紀末的弊病，而急激地失掉他的生氣了。

他主要的工作是，把當時尚未出名的塞尙、魯頓，爲其名聲的發揚，寫出狂熱般讚揚的論文，對他們的名聲是有貢獻的。對友人梵谷，也一樣不吝嗇的加以盡力。

回歸古典主義

這個不斷動搖的人物，爲了綜合主義的創始者，和高更相爭後離開巴黎，長期間留在義大利後又到了埃及。在這裡又回歸到文藝復興的古典主義，而完全放棄象徵主義，至此梵谷在他看來已是低級的畫家了。

睡蓮與浴女　貝納德作
油彩・畫布　1889年　92×72cm
阿姆斯特丹・梵谷美術館藏

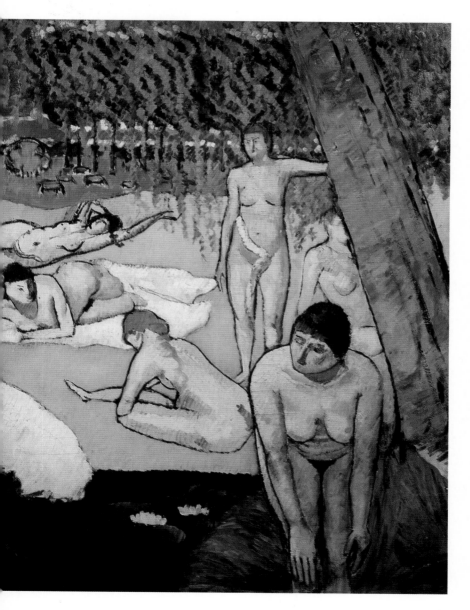

魯泄像（攝影）

在森林中製作　魯泄作
油彩・畫布　1891年　44×31cm

那比派代表畫家 [7]

■魯泄
- Ker Zavier Roussel 1867-1944
- 傾注優美神話主題

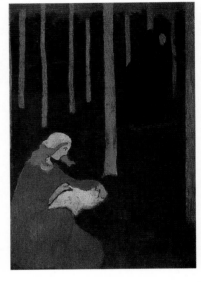

溫和柔順的優美神話

　　年輕時的魯泄，在座談上是辯才無礙，常常以預言者的口氣，把對方唬得團團轉，自稱爲無政府主義者。

　　他的作品給人的感覺是溫和柔順，在那比派中算是少有革新性，把熱情傾注於優美的神話主題上的畫家。

　　父親是醫生，和維亞爾是高等學校時代的同學，一同隨著邁約爾進入謝利安畫室學習繪畫。

　　魯泄後來和維亞爾的妹妹結婚，故二人成爲義兄弟關係的畫家。他們都是在謝利安畫室裏，透過前輩薛利樹的關係，受到高更藝術的洗禮，參加那比派活動。

　　1900年後由靜物、比賽的場合、風俗等主題，轉入神話的主題，描畫牧神或是女妖所嬉戲的草原與樹影風景。魯泄的神話畫，大部分都無任何神秘主義，就如普通的風景畫。

明亮充實穩靜的魯泄樣式

　　魯泄1905年和德尼兩人，騎著腳踏車到南法，訪問塞尙，而駐留一段時間。接觸南法的自然，和地中海地方

的日光後，他的調色盤一時間變得明亮起來。油彩、粉蠟筆、粉彩也趨於充實與穩靜，魯泄的樣式便成立了。

　　有時他那種厚重技法和自由的筆觸，也會有清新的感覺。不過他的樣式與題材其後再也沒有變化，似乎有意要守住他的新傳統主義。

　　他和德尼一樣，在公共建築的大裝飾畫上，留下許多重要的作品。例如香謝和世劇場 (1913)、蕭耀宮 (1937) 和日內瓦的巴勒・德・那相 (1937) 的裝飾等。

海邊草堆 魯泄作
粉蠟筆・厚紙 1894年 34×50cm

蓬圖・亞瓦的風景 魯泄作
粉蠟筆・厚紙 1894年 33×50cm

布塔吉尼海岸　貝納德作
油彩・畫布　1888年　71.8×92.5cm
法國・布雷斯特美術館藏

朋達聞派─綜合主義

　　那比派的初期，高更也是主要發起人之一，
他不主張印象派畫家在畫毫無感情的風景，他
們在PONT-AVEN地方，強調畫家要畫內心深處
的靈魂，所以早期那比畫派是叫朋達聞派。

亞當與夏娃　貝納德作
油彩・畫布　1890年　52×32.9cm
巴黎・私人收藏

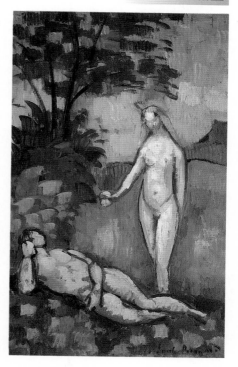

高更在1886年有半年的時間在布魯達紐地方的朋達聞旅社裡渡過。此時和向他推薦本地方的畫家貝納德（Emile Bernard 1868～1941）一起工作。二人都對印象主義對色彩與光的解釋，所採取的分析態度，表示不滿。並積極的企圖給予色彩與輪廓線的結合，甚至是手法和內容的再統一，做爲研究與實踐的方向，因此舉起綜合主義的旗幟反抗印象主義。此時即高更第一次滯在布魯達紐，而集合在高更周圍的這些畫家，一般人便稱他們爲朋達聞派。

形成那比派

高更於1888年第二次往布魯達紐留宿，當時在學院派謝利安畫塾工作的助手薛利樹，在夏天的某一日和高更見面，雖然是短時間卻受過他的指導，即興畫了一幅風景寫生畫。

那時薛利樹所畫的風景畫，以目前的眼光看，是更接近於非具象繪畫。他回到巴黎後，很感動的以謝利安畫塾爲中心，集合一批同志而結成那比派。有波那爾、德尼、維亞爾、魏羅多（Felix Vallotton 1855～1925），和後來參加的邁約爾（Aristide Maillol 1861～1944）等人。

那比派畫家的特色

這批人都直接或間接承受過高更開眼契機的人，故都不受學院派色調的束縛，開闢自由色彩的世界和曲線的世界，並且一步一步往象徵性道路邁進。

起初太恪守理論，也太重視高更的原色配置，和粗壯輪廓線的合併使用。雖然崇尚綜合主義，但在內容上的訴諸力較微弱了一些。

那比派也因每個人個性的不同，不能一概而論。以蘭遜來說多少可看出原色主義，不過中間色的柔和色調，已巧妙的活用，曲線也更一層富有變化，輪廓與界線的表現，也奔放活潑，饒有風味。

保護色　薛利樹作
油彩・畫布　1888年
巴黎・奧塞美術館藏

表現生活情調與神秘主義

那比派雖然有豐麗的手法可應用，可是不沈溺於其裝飾性，大部分畫家都能透過這些造形方法，來表現伴隨日常生活的情調，和顯示多少帶有神秘主義格調的繪畫。

那比派的曲線，不久被「新藝術」（Art Nouveau）以裝飾樣式承繼下來，或與其共存下去，不過那比派並不滿足於曲線所顯示的形式魅力。例如德尼的神秘主義，是通過漂亮的色彩，和清純而富有魅力的女性，表現出來。

薛利樹是採用中世紀風的若干禁欲的表現方法，而重新以該時代所沒有的輕鬆心理來使用它，以此表現宗教式虔敬的意念。維亞爾和波那爾是把室內平安的氣氛，用特殊的輪廓和該樣色調的組合來表現。

蘭遜通過流利的線，來暗示人體與有機體自然跳動的脈搏與體溫。後來以雕刻家出名的邁約爾，這時仍在那比派。他使用幾乎會令人以為是印象主義的溫和色彩的諧調，表現白晝眠想的世界。

洗浴者　蘭遜作
油彩・畫布　1891年
巴黎・私人收藏

象徵派繪畫

Symbolist　Art

印象派時代的非印象派

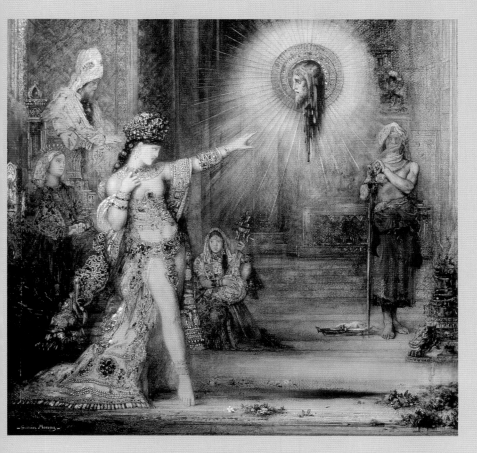

　　十九世紀的歐洲繪畫，在巴黎的野外，印象派、點描派、後期印象派諸大師，在那兒歌頌陽光的美，而且印象派將要完成視覺的外面化時，有幾個畫家却默默地，而且孤單地埋首於耕耘陰暗的一面，他們在冥想中求得繪畫與文學的調和。

　　這幾個人比印象派大師出道還早，也嘗過浪漫派的果汁，他們又親見自然主義的勃興，如此在變亂中自處之道，瞭解自己是沒有浪漫派的氣息，連自然主義的誘惑也目不斜視，該要如何自創品牌。

　　代表畫家有：摩洛、夏凡諾、布列丹、恩索爾、魯頓等人。

出現　摩洛作
水彩　1876年　105×72cm
巴黎・羅浮宮美術館藏

象徵派的繪畫

　　十九世紀主流畫家把視覺外面化時，有幾個
畫家却默默地、孤獨地，埋首耕耘陰暗的一面，
他們想在冥想中求得繪畫與文學的調和。

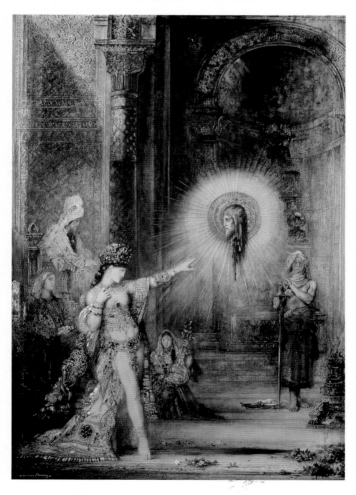

出現（局部）　摩洛作

畫壇的主流，正趨向於歌頌陽光的美，並且印象派將要完成視覺的外面化時，有幾個畫家却默默地，而且孤單地埋頭於耕耘陰暗的一面。這些畫家中有摩洛(Gustave Moreau 1826～1898)、夏凡諾(Puvisde Chavannes 1824～1898)、布列丹 (Rodolphe Bresdin 1822～1885)、魯頓 (Odilon Redon 1840～1916)。他們是想在冥想中求得繪畫與文學的調和。

畫壇主流的邊緣人

夏凡諾、摩洛、布列丹等三人都是比印象派畫家們早一輩的人。年輕時嘗過浪漫派的果汁，然而不久，目送其凋謝，接著又親眼看到自然主義的勃興。處在如此變動的轉換期裏，無形中培養一顆開拓自己的藝術這種欲念了。因此他們不但沒有沾染浪漫派的氣息，連自然主義的誘惑，也都目不斜視的抵抗過來，這實在是難得的事。

他們也和後期印象派的畫家們一樣，各走各的路，最後都走到同一的境地，也都不約而同的企圖以色彩和形態來傳達或喚起靈魂的甦醒。摩洛說：「我不信摸得到，或看得到的事物；我相信的確有我未看到的，和未感覺到的……只有內在感情對我方是永遠的，無法否認確實存在事物。」

夏凡諾也說：「我對於一個思想，盡可能的冥想，直到它能夠明確的顯現在我眼前，然後我始尋求，能夠正確捕捉它的意象。」

雅歌　摩洛作
油彩・畫布　1853年　300×319cm

象徵畫派的本質

「當時是自然主義的最盛期，而這個作品是
如何地震撼我呀！我在長久時間，繼續保持這
個最初印象的震撼。那是支持我繼續往唯一道
路走下去的力量。」

詩人與聖女　摩洛作
水彩　1868年　29×26.5cm
橫檳・私人收藏

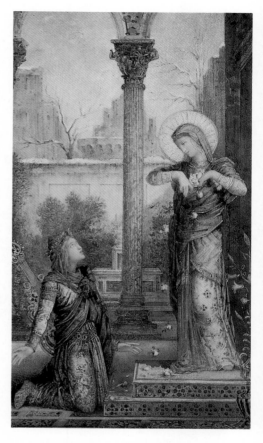

魯頓在1864年看了摩洛的「奧狄浦斯和人頭獅身」的感想，日後如此說。魯頓雖然是和印象主義同一世代的人，但是他卻和印象主義，或是傳統的學院派都離得遠遠的，形成獨自的藝術。而且在寫實主義的時代裏，尚能熱衷於德拉克窪(Eugene Delacroix 1798〜1863)的原因，是他自己藝術形成的地方不在於巴黎，而是在波爾杜的關係，而且波爾杜又讓他和布列丹相遇。

提出非純粹的視覺藝術觀

魯頓轉述布列丹曾經對他講的話說：「這個暖爐的牆壁告訴你什麼？依我看，那是告訴我一個故事。假如你能好好觀察牆壁，而且你也有能瞭解它的能力，那麼再想像更珍奇、更奇怪的主題時，若是那個主題能留在毫無變化的四角平方中，那麼你的夢就能獲取生命，在那裡才有藝術。」

布列丹對魯頓講這段話的時候，正是1864年。正如魯頓的回想，當時誰也不會這樣教他的。「我這個世代的藝術家們，大多數只是看暖爐，只能看到暖爐的牆壁……屬於對象寄生蟲的這些藝術家，把藝術當做是純粹的視覺反應來開拓他們的藝術。除此之外，若要他們做更虔誠的嘗試，例如能夠使白與黑產生意象，授予精神的光時，他們都會關閉藝術的門。」

魯頓追求黑與白的幻想藝術

如此魯頓在色彩與光線的時代裏追求黑與白，一種極為獨自的幻想的藝術。而且在1879年，把他最初的版畫集，題為「在夢中」，更表明他是此門藝術的開拓者。

不管是以自然主義的學院派，或是印象主義，在當時整個潮流都以寫實為主流的繪畫狀況中，這些畫家當然被看做是孤獨的異端者。

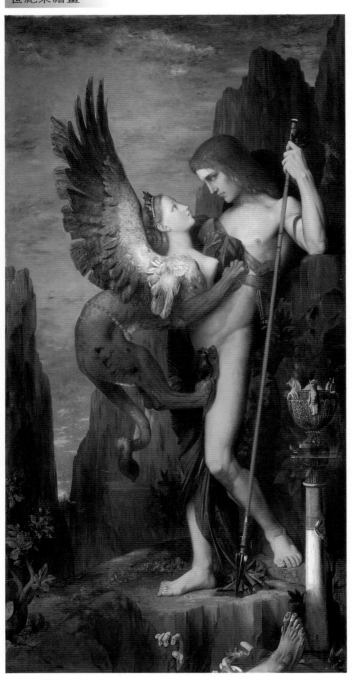

奧狄浦斯和人頭獅身
摩洛作

油彩・畫布　1864年
206×104cm

紐約・大都會美術館藏

夢幻　夏凡諾作
油彩·畫布　1883年　82×102cm
巴黎·羅浮宮美術館藏

另創心靈世界的藝術

　　但是以1880年為界，把這些孤立的探究，看成是積極的把握另一次元的視覺藝術的看法已成立，讓這種視覺成立的導引是文學上的象徵主義。

　　過猶不及，自然主義發展至高峯時，自然地就會顯示其缺點。自然主義的極化，無形中就會導致從藝術中非除美的結果出來。遇此危機的世代，要拯救靈性，免於墮落時在藝術上的作法，依他們來看重要的，不再是要回歸於美，而是因美意識本身有了問題。所以須另創能表現心靈世界的藝術，能表現如此作品的，就是魯頭、摩洛、夏凡諾等人。

詩意的朦朧·純粹的表現

　　在繪畫、文學的領域裏，巴黎人已厭惡寫實，對於那真實而清晰可見的立體感，和目眩眼花的色彩，他們也都看膩了。他們已在夢、情緒、詩的領域感到飢渴。對於那強烈耀眼的光線，已感到疲倦。被夏凡諾或摩洛那種富有詩意的朦朧的藝術，不由自主的產生狂熱迷戀，也正是這個時候，純粹的表現，幾乎成了他們心理上的治療劑了。

　　對實證主義的反動，當然會招致主觀主義的抬頭，但是象徵主義的主觀主義，若要和浪漫主義區別，有可能就在於其方法的意識上，尤其是等價

希望 夏凡諾作
油彩・畫布 1872年 70.5×82cm
巴黎・羅浮宮美術館藏

年輕女孩在海濱 夏凡諾作
油彩・畫布 1879年 205×154cm
巴黎・羅浮宮美術館藏

性的認識。原因是象徵主義無法接納實證主義的思考，而企圖追求自然主義的客觀描寫，無法表現的內面世界時，當時究竟有什麼方法能表現客觀描寫無法表現的東西？

線、色、形爲造形的等價物

「我想我的內面感情，方是永遠的，無法否認的確實存在。」道出此話的摩洛心中，可能是有「依據色彩、造形手段所喚起的思想，在那裡方有我的目的」這種意識。或是夏凡諾所說：「所有的明確思想，都有其造形上的等價物。」

浪漫派的主觀的昂揚，本來就是對古典主義過多的規範性所起的反動。因此心情的吐露在那裏是以樸質的形態存在著。以對自然主義反動而起的象徵主義的主觀的強調，就需要把靈魂的等價物，也就是對表現內面自我

的作品的自律性（即線、色、形，爲造形要素），必然的非給予設想不可。

依藝術作品做表現的追求

事實上繪畫的象徵主義，被德尼自覺的主張時，以今天的眼光來看，要稱其爲象徵主義的主張，不如說是屬於廣泛的純粹繪畫的一般主張較爲妥當。

「象徵主義就是以色彩和形態，來把靈魂的狀態，翻譯或喚起共鳴的藝術。」要如此規定的德尼，有意要把「依藝術作品所做表現的追求」，從「依主題所做的表現的追求」中區別出來。

頹廢爲象徵主義的側面性產物

象徵主義的側面性產物——頹廢的存在，也是無法否認的事實。摩洛、魯頓、夏凡諾的藝術，能吸引象徵主

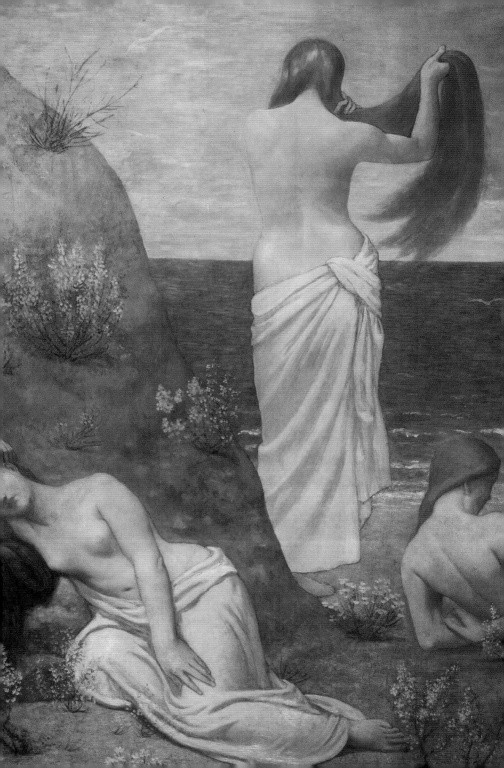

騰馬雲躍　魯頓作
油彩・畫布　1910年　75×60cm
巴黎・個人收藏

海曼小姐肖像　魯頓作
粉蠟筆　1909年　72×92cm
克利夫蘭美術館藏

世代的原因，頗有可能是他們的藝
術所具有的病態氣氛的緣故。尤其是
這一批象徵主義畫家們，從摩洛和魯
頓所喜歡表現的主題中，領悟了世紀
末的苦惱。

有人說，這些畫家們的繪畫是和「病
態的近代感情」有其不可分的連結。
其實是表現意欲和表現方式的完全對
照，才是使這些畫家們成爲象徵主義
風土的先驅者。

時代感性的表現與主義的追求

如今在有意於追求近代性的德尼看
起來，這些畫家雖然仍可繼續算爲先
驅者，可是在他們的藝術裏，所含有
的「文學性」成份是非割捨不可的。
割捨和時代的感性有密著的部分，而
擬以美學的理念追求時，可說象徵主
義已結束了。借用威烈利（Paul Valery
1871～1945）的話：「象徵主義是無法
以美學的考察來規定的一個美學史事
件。」

不過在時代感性的表現上，或主題
的追求上，起碼在風土上象徵主義是
可成立的。因爲從十九世紀的寫實主
義到二十世紀主觀的純粹繪畫大轉換
的近代繪畫史上，它可成爲這個轉換
的背景了。

溪溝水浴少年　高更作
油彩・畫布　1886年　60×73cm

孤獨的異端者

　　當印象派雄霸畫壇時，象徵主義的一群畫家
都在追求屬於自己的色彩，他們不像印象派描
繪美麗天空，卻畫陰霾下貧病孤獨寂寞的人。

率交遊戲　高更作
彩・畫布　1888年　93×73cm

所以要談近代繪畫史上的象徵主義，必然的要追認這些和印象主義同一時代的先驅者。當印象派雄霸畫壇時，他們也都孤獨的在追求屬於自己的藝術。無論是以學院派的立場，或是印象派的觀點，當時的畫壇思惟，也都限於寫實主義範疇。因此這些畫家們，被視為孤獨的異端者，都是理所當然的事。

新的視覺主張成立

然而到1880年，在藝術史上成立另一個視覺，要重新把這些人所做的孤立的探究，目為在積極的把握另一次的視覺活動。換句話說，一般人開始承認以前的繪畫，所描寫的是，只在肉眼的視覺所觀察的客觀的現實，也就是三次元世界。除此三次元的世界之外，另有以心眼方能覺察出來的主觀世界存在著。

而這些畫家所探究的，便是創造這世界的樣式，不管印象主義所達成的功績如何偉大，要是有意於探究蘊在事物背後的東西，例如藝術家內的體驗、奇怪與幻想等，也就是所謂生命的陰暗面時，那麼單用印象派的手法是無能為力的。人們思惟一走此步，新的視覺主張自然就成立。至於促成此視覺的成立，便是文學的象徵主義。

著重內面世界的描寫

文學上的象徵主義，是在1886年由摩里亞斯（Jean Moréas 1856～1910）起草的「象徵主義宣言」發表以後，象徵主義才成為文學上的事實。其繁榮時期是1886～1895年。因此繪畫史上的象徵主義，能夠站在上述的觀點、自覺的主張時，又要到了1890年以後。最初把象徵主義用到繪畫領域裏來的，是在1891年，奧里葉（Albert Aurier）所寫的一篇論文「在繪畫上的象徵主義」，此時他稱高更為象徵派美術運動的指導者。

有的書把高更的綜合主義，也稱做為象徵主義，實際上這兩者倒也有很多共通點。最起碼在出發點以及精神上，這兩者是無法分別的。他們也都

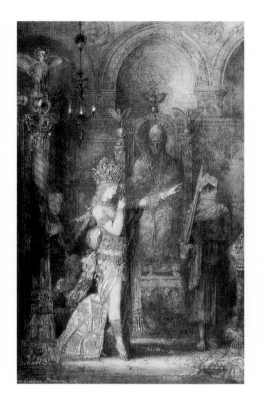

舞蹈的莎樂美　摩洛作
鉛筆・水彩　1886年　31×18c
巴黎・羅浮宮美術館藏

巴里的肖像　魯頓作
蠟筆・厚紙　1897年　45×31c
芝加哥・藝術學院藏

作品的唯一理想是理念的表現。第
二、必須是象徵主義的，因為作品是
以形態來表現其理念。第三、必須是
綜合的，因為作品是要把這些形態，
順著一般能理解的樣式以記號來表
現。第四、必須是主義的，因為在作
品，會永遠被看做是依主觀所知覺出
來的理念記號。第五、必須是裝飾性
的，因為真的裝飾繪畫，不過是具有
主觀的、綜合的、象徵主義的、理念
的藝術表現罷了。」

以色彩和形態傳達靈魂的藝術

其後，德尼又再加以限定說：「象
徵主義就是以色彩和形態，來傳達或
翻譯靈魂的藝術。」總而言之，象徵
主義乃是為對自然主義的一種反抗，
而興起的藝術了。

威烈利 (Paul Valery 1871～1945) 在他
的「象徵主義的實在」裏說：「象徵
主義這一名詞在今天，已經是一個
謎。」要是象徵主義如他所說，真的
是一個謎，那麼其原因，可能是由於
象徵主義配不上稱為主義，而只能算
是一個風尚，或者是一個潮流、一個
嗜好而已，起碼最初是如此，摩洛、
夏凡諾、魯頓，也都是開關此風尚的
先驅者，待這些人從畫壇息影之後，
象徵主義方慢慢地，被人自覺的主張
了出來。

是反抗寫實主義的感覺性，而興起的
藝術活動，不過在題材的選擇及企
圖，是有很大的差別的。

高更的綜合主義，雖然也提起內面
世界的描寫，可是仍沒有摩洛、魯頓
那麼的徹底，原因是他仍立腳於自然
界的現實事物，而魯頓卻飛翔於幻想
的世界，他創作出來的繪畫，可說是
純粹的形而上學的繪畫。所以他們所
表現的作品，便有明顯的差異。

美術評論家看象徵派繪畫

那麼，究竟繪畫的象徵主義，含有
如何的內容呢？依據詩人，又是美術
評論家奧雷(Albert Ollier)的解釋：「藝
術作品須有：第一、理念的，原因是

夏日時光（局部）　夏凡諾作

象徵派代表畫家

　　象徵派有三位主要畫家：夏凡諾、摩洛、魯頓，他們各有特色，創造神秘與夢幻似的境界。他們喝過浪漫派果汁，也看到了自然主義興起沒落，跟印象派同一起步，却不同終點。

■夏凡諾
● Puvis de Chavannes 1824-98
● 19世紀偉大裝飾畫家

夏凡諾 (Puvis de Chavannes 1824 -1898) ──他是19世紀偉大的裝飾畫家之一，他有表現派的影子，也有古典派的成份。他的冥想作品給人高雅的宗教氣氛，畫面充滿莊嚴與抒情、超俗的清新印象。

高雅的宗敎氣氛

他生於里昂，在巴黎跟德拉克窪學畫，曾二度到義大利旅行，受到龐貝和喬托壁畫的影響，他沒跟德拉克窪學到顫動跳躍筆觸，有的是寧靜如止水的氣氛，這可能受夏謝里奧影響，他的壁畫、裝飾畫，其中以索羅門奴大學、巴黎市政府最有名。

他雖曾一度跟德拉克窪和他人學畫，可是他的畫幾乎全憑自修而成。1850年26歲時，第一次把他的處女作送到沙龍展出，可是却遭受到和高爾培同樣的冷嘲和惡評。一直到他37歲那年，畫了一幅題名爲「戰爭與和平」的壁畫式的作品，才可以說是一舉成名了，從此就有很多人陸續來向他訂製壁畫。

夏凡諾壁畫的特點

夏凡諾畫的人物，各個人物之間的空間構成，手和脚四肢的相互關係，每個人衣服之間的關係，背景細部的描畫，對這一切的處理上都注意保持空間感的有機性。

強調長的、寬鬆型外衣的外型美。也強調表現所畫對象謹愼、堅毅、沉靜的精神，包括肉體的美。看來他的畫較單純，又能暗示生命的神秘。

在他的平板式壁畫中，他的構圖有以下一些特徵：調子偏冷，在畫面之中處理得比較寧靜，有嚴肅感；部分調子處理得較重，給人一種緊迫感，另外部分處理成靜止的半意識狀態，使人感到有實在感。

畫面上的所有人物，一方面顯示出雕塑美，另一方面也具有直線美，所有曲線都非常拘謹地爲直線所吸引，這裡有一種綜合的奇妙趣味。

夏日時光　夏凡諾作
壁畫　1873年　350×507cm
巴黎・羅浮宮美術館藏

牧羊家庭　夏凡諾作
油彩・畫布　1874年　136×76
阿姆斯特丹・梵谷美術館藏

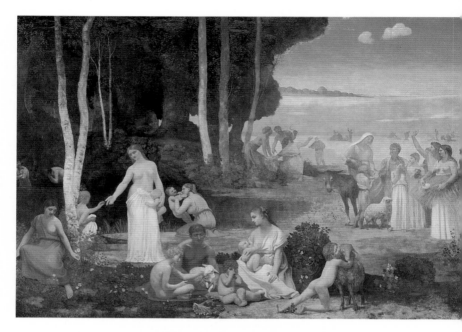

「貧窮的漁夫」是裝飾畫嗎？

　　夏凡諾最有名的壁畫，是他的那幅「東洋之門」，這幅畫是畫在馬賽的港口上。此外他爲巴黎索耳奔大學所畫的「藝術與科學」，和爲巴黎國家英雄殿所畫的「聖女仁維埃夫傳」（Genevieve）等壁畫，不論任何人站在這些壁畫前面，都會有一種脫離現實，進入美麗的夢幻世界之感。在夏凡諾的作品中比較現實的，是「貧窮的漁夫」，這幅畫裡的人物比較死板，例如漁夫所舉起的手就沒有運動感。但是這些壁畫却仍不失爲氣質高雅而又具有美感的裝飾品。

簡練純樸的人體美

　　簡練、純樸是夏凡諾壁畫表現人體美、輪廓美的主要特徵。

　　在處理單人與群體的關係上，要注意在構成上的線的相互結合，要有一定的旋律，要有靜有動。

　　夏凡諾的壁畫常以銀灰色爲主調，在銀灰色中帶有些白色，有大面積的空白，白色看來是嚴冷沉著的調子，但他們形成巧妙的色階，就會使畫面產生安靜沉著的特別格調。

　　在構圖的分割上，他特別注意空白的處理，夏凡諾在空白上作了可貴的引人注目的試驗，使他的畫產生安

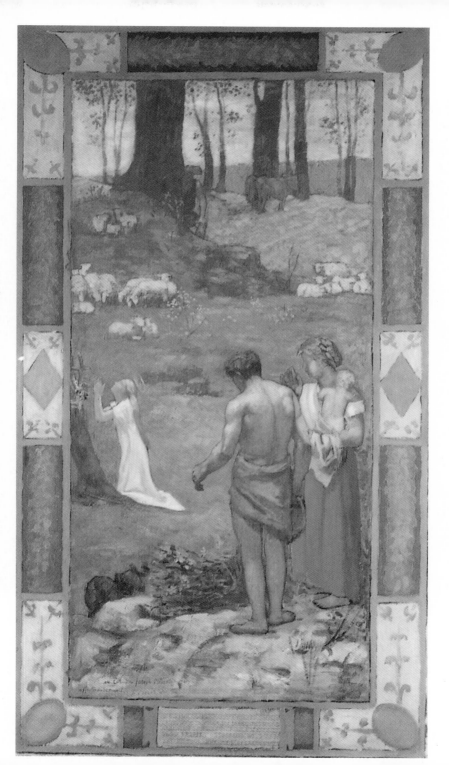

希臘神話　夏凡諾作
壁畫　1884－89年　93×231cm
芝加哥・藝術學院藏

静、溫柔、洗練，和人們意想不到的
神秘感。

深刻研究理解主題本質

　　夏凡諾壁畫的裝飾性，主要在於他
深刻的研究，並理解了主題的本質，

這也就是夏凡諾對壁畫的追求。
　　「貧窮的漁夫」的構圖是在江的旁
邊，畫了一隻粗糙的木船，在舟中立
著一個蓬髮滿臉鬍子瘦削的漁夫。他
立在那裡冥想。舟中臥著一個半裸的
幼兒，隨便地躺倒在那兒。這個「貧

窩的漁夫」的色調旣美又靜，畫面全
都沉浸在魔術般的白色朦朦朧朧的氣
氛之中，這種具象和沉靜的、荒涼的
氣氛，是夏凡諾特有的創造。

幻想　夏凡諾作
油彩・畫布　1866年　264×147cm
日本・大原美術館藏

音樂女神　夏凡諾作
油彩・畫布　1889年
私人收藏

聖女惹納維芙

日本的大原美術館藏畫「幻想」，整體以銀灰色調讚美著無以復加的寂靜。在壁畫中最爲人所共知的，是巴黎傳人祠的「夜裡守護巴黎的聖女惹納維芙」。描繪巴黎守護神聖女惹納維芙生涯的故事。

「月夜巴黎市街巡狩圖」，在高樓的一角畫著立著的聖女惹納維芙，她染著頭巾，手放在壁障的一側上，左手舉在胸前默禱的姿態。這個立像和它後邊的建築物的垂直線，保持著真正的調和。在色調上在光和空氣中用銀灰色，在構圖上比較抽象，整個畫面預示法國基督敎傳播初期的狀況。

夏凡諾說：「我作畫經常是試著用冷靜、簡練來達到我的目的。」以最少的語言表達出最大的意義。

不可思議靜止氣氛

同樣都是象徵主義，夏凡諾的，是同是法國人的摩洛及魯頓，具有不同的樣貌。例如以處理文學的、神話的主題來說，夏凡諾是會把幻視的、神祕的氣氛緩和，並在不可思議的靜止，而非現實的理想空間中展開。

在那裡用抑制的灰、青、綠，和茶色等壁畫式淡淡的色調描畫。並且在畫面構成上採用凍結了的孤立人物的垂直線，和往背景收縮的水平線，巧

妙交錯製造出有變化的畫面構成。以此醞釀出超現實的，既冷漠又哀愁，似乎看透世界樣貌的感覺。

他的這種作風受到當時的象徵主義者的稱讚，象徵主義作者兼批評家布列丹稱他爲「當代最偉大的巨匠」。

憂鬱氣質使他走近象徵主義

夏凡諾自己也對學院派給予的種種榮譽，感到十分滿足。他的憂鬱氣質使得他走近象徵主義。他喜愛薄明，「太陽會使我的視覺疲倦，也會擾亂我的心靈」，他曾如此說。

雖然夏凡諾溫存了學院派的保守性，但是他的藝術也引起高更及那比派畫家們的注意。同時也給予藍色時期和粉紅色時期的畢卡索，留下深遠影響的痕跡。

一輩子過得很平穩的夏凡諾，也曾有發脾氣的時候。為了抗議沙龍審查委員的反動精神，曾把已獲得的委員的職位辭退。

1892年和黑索尼埃為反對沙龍而創立歌頌自由精神的美術學會。晚年在1896年和貴族出身的才媛堪塔鳩仙結婚，但其幸福也是短暫的，二年後的1898年她就死了，同一年夏凡諾也跟著逝世了。

牧羊神吹笛（局部）　夏凡諾作
油彩・畫布　1891年　105×107cm
美國・大都會美術館藏

青春年華　夏凡諾作
油彩・畫布　1872年

貧窮的漁夫　夏凡諾作

油彩　1881年　155×192.5cm　巴黎・羅浮宮美術館藏

　　由於體弱多病，而斷念理工科學校志願的夏凡諾，後來能覺悟，立志以畫家爲天職的，是在遊歷義大利的健康恢復期。

　　他首先進入安利・秀威爾之門。不久就離開，再度赴義大利後，直接受到捷特和

龐貝等壁畫的決定性影響。其後又認識審計處大壁畫的作者夏謝里奧，而選擇了壁畫家的路。在壁畫的道路上夏凡諾的存在是超越時尚，以獨特的風格留下許多壁畫大作。

貧窮的漁夫　夏凡諾作

油彩・畫布　1881年左右　105.8×68.6cm　日本・松下企業收藏

　　縱長的此幅，就是巴黎羅浮宮美術館的「貧窮的漁夫」的異作。

　　1880年代前半，正是印象派畫家們勤於舉行展覽會向輿論對抗的時期。而夏凡諾反而採取向傳統接近的態度。以自然的形態，把對象單純化，然後以靜止的畫面做爲構圖上的特徵。

　　所用的色彩，往往限於灰、青、土黃、

綠等色爲基礎。而且常常調上白色來製造強弱對比的效果。

　　向遠方擴展的水平線，和人物垂直線的交叉爲骨幹，並以河岸鋸形的變化，來求取畫面變化的效果。在舟中睡著的嬰兒與漁夫的立姿，會令人想起聖經的世界，並超越單純的描寫而醞釀出一股宗教性的詩意，讓觀看的人留下深刻印象。

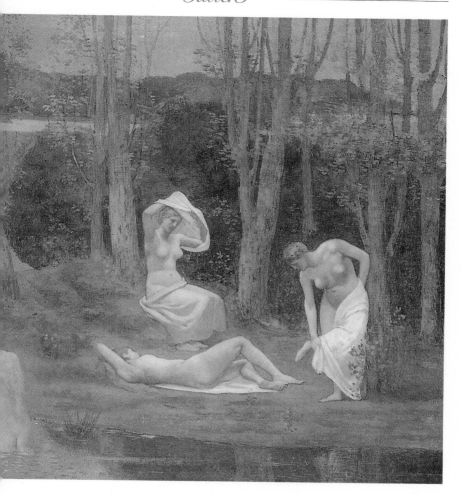

夏　夏凡諾作

油彩・畫布　1891年　150×232cm　俄亥俄州・克利夫蘭美術館藏

　　夏凡諾是把古典的、充滿靜寂的理想主義，在近代裡翻案的畫家。

　　雖然跟隨德拉克窪，但是無法追隨他動態的悲劇性，所以又離他而去。他喜歡用淡淡的色調，描畫悠閒而端正的裸體姿勢，製作不少壁畫，被稱為19世紀偉大的壁畫家之一。在古典主義簡潔的理想主義描寫中，能製造出飄逸詩情的畫面，同時也帶有浪漫主義與象徵主義風味。

　　他所描畫的伴隨靜謐而簡潔的姿態，和在當時只求考古學般忠實的歷史畫、宗教畫所顯示的繁雜，有著強烈的對比。

自畫像　摩洛作
油彩・畫布　1850年　41×32cm
巴黎・摩洛紀念館藏

天使宣告　摩洛作
水彩・畫紙　1878年　37×19cm
巴黎・摩洛美術館藏

象徵派代表畫家 ②

■摩洛
● Gustave Moreau 1826～1898
● 以文學的感性畫出神話般世界

聲　摩洛作
水彩・厚紙　1880年

摩洛的一生

　　初繼承新古典主義畫風，自1860年代後才轉爲象徵主義，他喜歡以豐富的文學感性，描畫出神話世界，表現富有獨創的特異藝術。晚年以教育者的立場，培育馬蒂斯、魯奧等名家，其功不可沒。

　　摩洛出生在畢業於美術學校的建築師的家庭裏，父親是市公所建管課的建築技師。那時能在公家機構的建設單位裏服務，即表示他有很高的社會地位。和中國不同，西方一般社會都把建築看成是，比建設事業更接近於美術的職業。所以摩洛的父親，對藝術有很深的造詣。

生長於藝術家庭

　　母親也幾乎可稱爲音樂家那麼有藝術教養的婦人。聽說摩洛也具有能在宴席上高歌莫札特、羅西尼、庫柳克等名曲的好嗓子。

　　當時音樂和美術是有連帶關係。到義大利公費留學必經的登龍門——羅馬獎的比賽項目，不只是有繪畫，也有彫刻、建築、音樂、文學等部門，所以年輕藝術家，和別的領域的朋友交往也頗爲盛行。

　　摩洛在義大利留學中，和羅馬公費留學的作曲家比才（George Bizet 1838～1875）成爲好友。比才如此證言說：

「這個畫家，天生具有魅人的男高音，我們兩個曾把樂譜全部用聲音演奏完。」

優惠環境中走出畫路

　　父親是對藝術教育頗有理解與熱心的人。在這樣的夫婦生下一個賦有畫才的兒子，誠爲適切的天理安排。比摩洛少一歲的妹妹，在1840年早逝的結果，摩洛名符其實成爲獨子，集雙親的期待與無限希望中成長了。

　　15歲時和母親去過義大利觀光旅

耶穌　摩洛作
油彩·畫板　1876年　23×16cm
東京·國立西洋美術館藏

聖母瑪莉亞　摩洛作
水彩·厚紙　1885年　16×19cm
東京·國立西洋美術館藏

行。他要選擇繪畫之路時，也有父親的朋友，也是動物畫家的羅路西來跟他商量，摩洛可說是在非常優惠的環境中走出他的畫家之路。

繪畫的修業期

　　初在擁有紮實的新古典主義技法的畫家畢哥的畫室裏學習，準備投考國立美術學校的入學考試。1846年正式錄取後，仍然在這個畫室學習學院派的繪畫手法。

　　1848年、1849年兩次爲公費留學，

向羅馬獎挑戰都未成功。從這個失敗後，摩洛離開美術學校。但是以聖書，或希臘、羅馬的神話與傳說爲最高主題的想法，以歷史畫優先的觀念，一輩子支配著他的價值觀。

向夏謝里奧學習

　　此時在繪畫技法上，迷住摩洛的，正是當時以反對學院派立場，而興起的浪漫派巨匠德拉克窪（Eugene Delacroix 1798～1863），和安格爾（Jean Auguste Dominique Ingres 1780～1867）早

聖安東尼與天使　摩洛作
水彩・厚紙　1870年　24×33cm
巴黎・摩洛紀念館藏

熟的弟子，卻接近於德拉克窪的夏謝里奧 (Théodore Chassériau 1819～56) 兩人。摩洛看了夏謝里奧為會計檢查院所畫的壁畫深深感動，把父親帶到此幅大作前，讓其答應離開美術學校，而向這位年輕畫家學習。

當然住在夏謝里奧畫室旁，奮發學習的這一時期的作品，難免有著濃厚的夏謝里奧和德拉克窪的影響。有疾驅駿馬的激烈動態，塔門、城牆等異國味的事物。摩洛一生最接近於浪漫派作風，就是這一時期的作品。

順利邁出第一步

1852年以「比飛塔」在沙龍裏初次入選。為製造審查的有利條件，父親和親戚們，利用各種關係，使該作品在審查前就變成政府訂購的作品，故以畫家的起步來說是很順利的。此作現在已行蹤不明，只能依賴留存於摩洛美術館的資料瞭解全貌。

展覽時「比飛塔」雖然被放置在引人注意的地方，可是並未引起人們的注意。如此一開始就被周遭人好意的

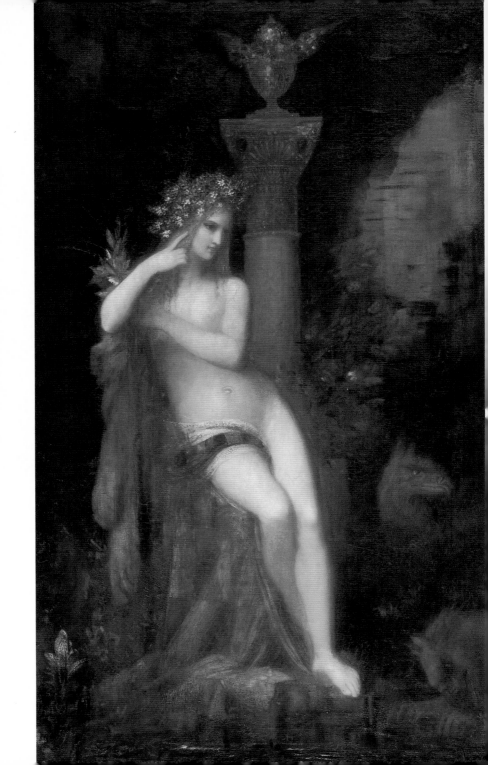

妖精與怪獸　摩洛作
油彩・畫布　1878年　212×120cm
巴黎・摩洛紀念館藏

妖女搶奪　摩洛作
油彩・畫板　1867年　32×26cm
橫濱・私人收藏

後援，於1853年參展沙龍的「雅歌」，
和1855年萬國博覽會的「為米諾道羅
斯奉獻的雅典年輕人」，都被政府收
購。

　　由新古典主義的夏謝里奧，和浪漫
主義等新組合的畫面看來，此時的作

品他依然在種種影響的隙縫間漂浮。

到義大利留學

　　1856年10月夏謝里奧的早逝，在尚
未建立自己個性，需要後盾的摩洛是
一個打擊。為追悼前輩畫家的死，而

雅歌　摩洛作
水彩・畫紙　1893年　37×19cm
倉敷・大原美術館藏

有古代羅馬的遺跡，和文藝復興的巨匠們所遺留的作品，散布於義大利各地，是當時藝術學習不可缺的聖地。吸引歐洲各地的年輕藝術家，若經濟上能允許，像摩洛這樣以私費留學的，也不乏其人。

交友遊學隨手描寫

在羅馬聚集的這些藝術家的幼苗，有著共通的離鄉背井、利害與共的連帶意識的感情。而這個分舘又不分公費私費，公開為藝術修業者啓開門戶，此故由法國來的這些年輕人，便以分舘為據點，相互交友。和同是私費留學生的銀行家之子戴伽斯（Edgar Degas 1834～1917），和公費生波那、羅洛等人的交友，就是從此時開始的。

摩洛不只是待在羅馬，也巡迴義大利各地遊覽，或描寫文藝復興，與古典及古代的文化遺產，繼續他勤勉的繪畫修業。只要是喜歡的，他就隨手描寫，由其中學獲色彩與構圖法。

準備建立自己的藝術

1859年夏，摩洛和來義大利渡假的雙親會合。然後經拿坡里享受最後義大利的滯留，於9月回到法國。

回法之後的摩洛，開始整理從義大利學來的東西，也去圖書舘或羅浮宮繼續研究，著實而慎重的準備確立能

著手製作「年輕人與死」，此時的他，尚無法完成它（9年後方完成）。翌年前往義大利做私費留學生。

當時的羅馬，有法國政府籌設的法國學院派分舘，內部設有獲羅馬獎公費生的學生宿舍，和研究畫室。

奧狄浦斯和人頭獅身 摩洛作
水彩・畫紙　1882年　35×18cm
巴黎・羅浮宮美術館藏

午餐」引起騷動，故保守派故裝沈著，一般好事的觀衆，又期待著事情的重演，整個會場充滿詭譎的氣氛。

奧狄浦斯和人頭獅身

當時在巴黎，名氣最大的，是以緊湊的寫實表現而出名的墨索尼埃。大批觀衆都拭目以待，想看今年墨索尼埃的表現。待至開幕一看出乎意料，墨索尼埃並不如何出色。借一個批評家的話說是：「1964年的沙龍，能避免品質的低下，是要依靠『奧狄浦斯(Oedipus)和人頭獅身』，人們本來要來看墨索尼埃的作品，結果，名不見經傳的畫家作品在半路捉住人們的心。」

摩洛很清楚地把新古典主義巨匠安格爾的同主題作品放在腦裏，然後似乎是要向其挑戰似的，提出他獨自的意象。怎麼有可能解謎！撲向奧狄浦斯的人頭獅身，在其瞬間爲他自己親口洩密正解而愕然呆住。

把這種緊張的一瞬間，像是時間突然停止那樣，不安定的人頭獅身的姿態，就是以男女側面的對峙姿態描寫。這個作品後來被漫畫家畫成諷刺漫畫那樣，引起人們的好評。

確立畫家的地位

摩洛獲得了獎牌，作品又被拿破崙三世的甥子買走。此時摩洛已38歲，

向世間表明的畫家摩洛的個性。

可能是1862年父親的死，使他有5年之久未有公開的活動，而關在畫室裏，繼續他枯燥無味的研究工作。

經許久的沈默，摩洛再度開花是在1864年的沙龍。此屆沙龍，由於前年的落選展覽會裏，有馬奈的「草地上的

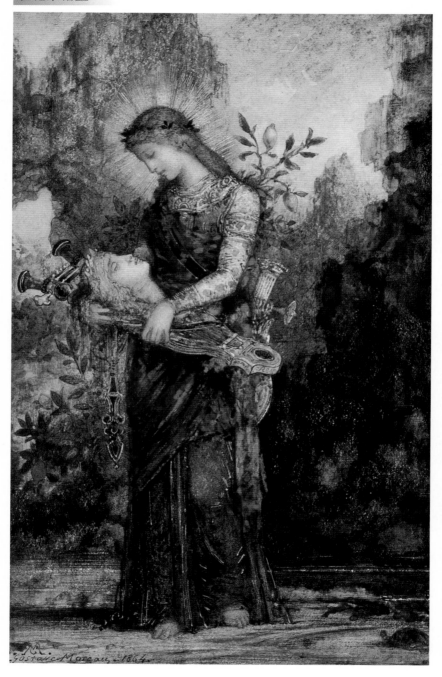

俄耳甫斯　摩洛作
水彩‧畫紙　1864年　21×13cm
橫濱‧私人收藏

化粧　摩洛作
水彩‧畫紙　1885年
東京‧石橋美術館藏

至此方確立畫家的名聲。

　第二年的沙龍裏，以追悼夏謝里奧的心，把從1857年就著手的「年輕人與死」完成後參展。雖然再度獲獎，人們的關心，被馬奈的「奧林比亞」所引起的騷動吸引，不注意他的存在了。

神秘的魅力「俄耳甫斯」

　1866年好像要對內心的浪漫主義，做一個總決算。以「被馬所食的雷俄笛斯」和「俄耳甫斯」，加上二件素描出品沙龍，結果除「俄耳甫斯」被有理解的批評家，指為神秘的魅力而獲高評外，其餘並未引起如何的注意。還好「俄耳甫斯」是由國家購買，從第二年起展示在當時的近代美術舘。

　這個作品是以當時流行的希臘詩人，俄耳甫斯為主題，把要搬運施洗者約翰的首級的黑洛累的姑娘的圖那樣，杜拉基牙的姑娘把詩人的遺骸，放在豎琴上搬運的姿態圖。以此表現作者的獨創，同時也以如此自在而閒靜的死的浪漫氣氛，魅惑了觀看者的心，往夢想的境界誘導。

　到了1869年，第三度獲獎。此後就可以免審查出品沙龍。本來就不必依靠賣畫過活，而有優裕環境的摩洛，對於沙龍的出品，未有多大興趣。成名之後，尤其從1880年後，在沙龍裏尤成為絕響了。

深居簡出，過充實生活

　雖然於1865年，和當代活躍的其他藝術家，一同承蒙皇帝招待的榮譽。但從此時起，摩洛的社會生活，變得極為有限，也單純了。這個原因一方面是堆積如山的新的製作課題，等著他去完成，另一方面也是為照顧幾乎失掉聽覺的母親有關。同時和不敢公開的秘密戀人，亞力山特亮‧柳路的交際，有更一層的進展，從此時起不必往外跑，在家就可過相當充實的個

參森與達利拉　摩洛作
水彩・畫紙　1882年　16×22cm
巴黎・羅浮宮美術館藏

人生活也有關係。

　　摩洛的父母，用他的名義，在拉・露秀哥街14號購買一棟住屋。自1853年起，就和雙親同住在這兒。現在已改成爲國立摩洛美術舘，當時是四樓爲畫室，二、三樓才是住家。

　　爲著和耳聾的母親筆談，說明主題或製作意圖，留下許多備忘記錄。由此事可以推想，老母是十分能夠理解孩子的藝術，方能成爲相談的對手。她直到1884年82歲逝世止，漂亮地肩負起並完成摩洛家主婦的責任。

靈魂的妹妹，秀慧的婦人

　　知道亞力山特亮・柳路存在的人，

自摩洛生前起，就限於少數幾個圈內人。其中有一個叫留布的友人，他是年少時由摩洛指導素描以來，就醉心於摩洛。後來成爲鰥夫，等到住邸改爲美術舘之後，爲了照顧畫家的健康，乾脆搬進去同住。

　　成爲摩洛遺言執行人的他，對這位婦人的言談，直到1899年也僅止於如下而已：「摩洛嚐過二件痛苦的事，第一是母親的死……第二是……也就是僅只在數年間，被二重的悲嘆侵襲。他眼睜睜地看著自己靈魂的妹妹，秀慧的婦人的生命消逝。兩人有25年以堅固親愛的情結合著，她把所有的都給了他，他也以他的所有回報

殘夕　摩洛作
水彩·畫紙　1882年　36×19.8cm
私人收藏

合她。」

亞力山特亮·柳路

如此慎重的話以外，留布並未留下
有關她的任何資料。只是未把摩洛的
遺言「死後，消滅所有私人文書」完
全履行。我們今天能知道亞力山特
亮·柳路這個女人的名字，就是從殘
留的這些資料獲知的。其中也有付給
她所住房間的房租收據，可見摩洛是
把她養在附近的出租套房裡，並照顧
其生活。

當時像塞尚、雷諾亞、莫內那樣，
畫家和模特兒的戀愛逸事或結婚，是
並不稀奇的。而且那時娼舘也多，女
權並不如現在這麼發達，大可過放肆
的單身生活。可是男女間未正式結
婚，而要過夫妻般的生活，仍然有愧
於良心。

實際上這個階層的男女要結婚，就
有財產等許多複雜的問題要考慮，而
且也有人認為家庭的繁瑣雜事，會影
響藝術的熱情，所以像德拉克窪、馬
奈、高爾培等藝術家，乾脆不結婚。

不管如何，亞力山特亮·柳路在戶
籍上是未婚。死後被埋在蒙馬特的墓
地，是在摩洛家墓地的旁邊。墓碑是
摩洛親自設計的，在其上頭刻有亞力
山特亮和久斯塔布的頭一字Ａ和Ｇ的
代表字。

傑出的水彩畫

1874年後，摩洛的興趣轉入水彩畫，
到1881年的競作展覽會裏，共有150件
作品中，摩洛就占去25件，而且其成
就卻是拔群的好，主辦者看了之後，
立即更改計劃，把以後所需全部作
品，邀請摩洛一人製作。

1881～1886年間，再完成39件。這
些作品，在1886年時假梵谷的弟弟鐵
奧所主持的畫廊裏展示，這是摩洛生
前唯一的個展。「這個神秘的藝術家，

悲苦的詩人　摩洛作
水彩・畫紙　1885年　35×39cm
巴黎・國立摩洛美術館藏

在要當畫家之前，一定是一個寶石的細工師。醉心於色彩中，好像把珍珠、鑽石、翡翠等寶石磨碎後，放進調色盤上當顏料」。被如此批評的摩洛水彩畫，其色的輝煌強烈與厚重，簡直不亞於油畫。此時寄住於弟弟鐵奧家的梵谷，必定是看過這批作品，但沒有資料可證明此事。

令人敬佩的優秀美術敎師

對於自己的藝術，有充分自信與愛，同時又清楚自己能力的極限的摩洛，雖然從1891年就接掌逝世友人德洛內的遺缺，當起美術學校的敎授。

他敎學生，絕不強迫學生學習自己的風格與手法。甚至相反的，有時邀學生到自宅時，也儘可能用心於不讓學生觀看自己的作品，而要求學生向過去的巨匠們學習，並要學生認識清楚自己的個性與能耐而伸展它。

在美術學校，他的講座急速引起年輕畫家的興趣，正式登記的學生數，本來是80名的班級，到1898年時已達120名。這些弟子中，包含有野獸派創始人的馬蒂斯（Henri　Matisse　1869～1954）、馬爾給（Albert　Marquet　1875～1947）、魯奧(Georges Rouault 1871～195?)等人。

夏娃　*摩洛作*
水彩・畫紙　1880年　33×19.5cm
私人收藏

國立摩洛美術館

投下私財，把自宅改建美術舘後的
1898年，摩洛以72歲的生涯結束他的
一生。他以設立美術舘爲條件，把自
宅及包含其他一切都遺贈給國家。由
於留在舘內的作品，大半是未完成的
作品，怕會成爲惡例，政府對這個申
請案不太願意受理。被委託實現美術
舘的友人留布，再把自己所分得的遺
產繼承額47萬法郎，再投下於開設而
努力。到1903年1月國立久斯塔布・
摩洛美術舘，以魯奧爲舘長開舘了。

在法國是最初的個人美術舘。選魯
奧當舘長的原因，是爲了經濟上的考
慮，讓摩洛的愛徒有個固定收入，方
如此安排，而實際的管理營運是留布
在擔任。

內心的感情才是永遠

「我的頭腦、我的理性，可憐得很，
都覺得是不可靠的現實。我覺得只有
我內心的感情，才是永遠的。毫無疑
問是確實的存在。」如此說的摩洛，
對於寫實主義所象徵的明晰的理知主
義，一輩子採取明確的對立立場。

以線和阿拉伯模樣及造形手段，表
現自己理念的他，努力把象徵性的東
西視覺化。這一點是連結於文藝復興
巨匠們的遺留，同時和未來的抽象藝
術的進展也有連結的。

摩洛可能無法稱他爲思想家，因爲
他未曾寫過完整的書，也未有體系的
講過自己的想法。但是在自己心理內
部，自覺得有確固的精神世界，不同
流於世間的風潮，而繼續地維護著
他。以此點來說，他確實是一個有思
想的人。

岩石上的女神　摩洛作

水彩・紙　1890年左右　30.2×19.7cm　日本・橫濱美術館藏

摩洛一面取材於聖經與神話，一面驅使微妙纖細的用筆和充滿光輝的色彩，建立了獨自的造形世界。其繪畫的特質是在古典的主題，和反古典的裝飾描畫的結合中謀取。

這幅畫是屬於人頭獅身、莎樂美，或是基爾給等「宿命的女人」的系譜中，描畫坐在岩石上既美麗又妖豔的女神，也清楚顯示作者有意於描寫此類女人的特色。

摩洛死後，他的家依他的遺言捐贈給國家成爲摩洛美術館。據說很少有人來訪，在此少數的入場者中，超現實主義詩人布爾頓，自稱前往參觀後給他很大的影響。

比埃達　摩洛作

油彩・畫布　1856年　75×96cm　日本・岐阜縣美術館藏

以新進的學院派畫家，在巴黎畫壇登場的年輕時摩洛的作品。1924年畫廊的銷售目錄上，這幅作品的規格是81.0×100.0cm，其後因畫布末端被初斷，因此署名右邊「56」的創作年代也失落了。

早在1852年，摩洛就畫了一件「比埃達」，而被法國政府購藏。這個時候拿破崙三世，爲了教會的裝飾，曾經獎勵過宗教畫的製作。摩洛對自己的作品相當自負。能證明此點的，就是留在摩洛美術館的這許多幾乎是非具象的、自由自在的色彩習作。而且晚年擔任美術學校教授時期，他之所以能夠發現魯奧、馬蒂斯的才能，並培育他們，就是依靠這種色彩感覺。

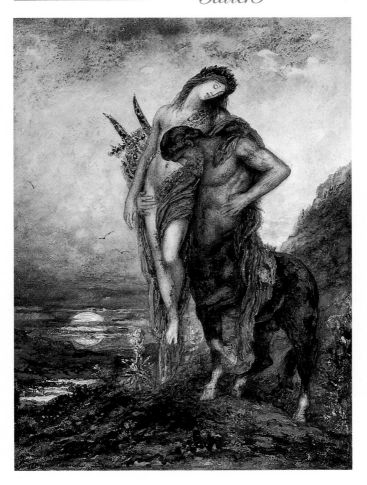

正在搬運已死詩人的半人馬怪獸　摩洛作

水彩　1890年左右　33.5×24.5cm　巴黎・摩洛美術館藏

　　這件作品，如今已行蹤不明，被認爲是油彩畫的習作。其實是超越嘗試領域，具有高完成度的水彩畫。

　　把發靑的詩人遺體，以肩扛起，而垂頭喪氣、體型強健的半人馬怪獸（Centaure）。在詩人的容姿裡，有著令人想起1866年摩洛出品沙龍的「搬運奧爾飛士首級的杜拉基牙姑娘」的風味。世紀末的神秘主義者秀勒在1900年曾爲此作寫了一段話：「白靄橫飄的赤色太陽，從紫色的平原昇起。奧爾飛士的纖細身體，在因悲傷而垂頭的半人馬怪獸堅強的肩上，垂直的搖晃著，看起來像是處女睡著了。他知道自己扛著的神聖荷物的價值……如此另一個新生的太陽，就在人類之中本能的昇起……。」

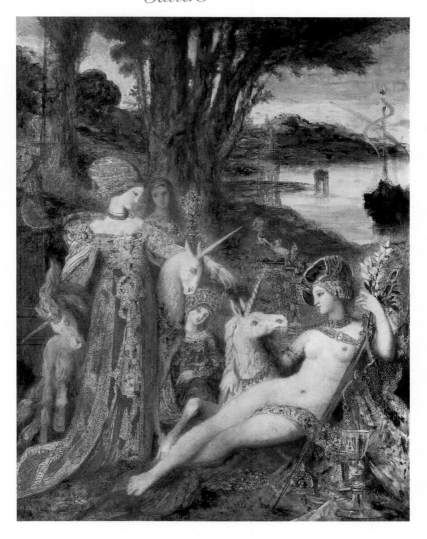

獨角獸　摩洛作

油彩・畫布　1885年左右　115×90cm　巴黎・摩洛美術館藏

　　據說：傳說只要在森林中，放置一絲不掛的處女時，獨角獸就會被其香氣引導而出來，溫順的蹲跪於處女面前。

　　摩洛選擇這個富有浪漫情調的傳說做為主題，可能是受到1882年成為國家收藏的

中世紀達比斯利的名作「獨角獸和婦人」的影響。以獨角獸和近乎裸體的女性所組合的作品，摩洛曾畫了數件，其中以這一件有緻密而厚重衣服的裝飾性等氣氛表現的，最近似達比斯利的作品。

自畫像 魯頓作
油彩・畫板　1867年　41×32cm
巴黎・奧塞美術館藏

閉著眼睛基督 魯頓作
油彩・畫布　1990年　65×50cm
日本・岐阜縣立美術館藏

象徵派代表畫家 ③

■**魯頓**　●Odilon Redon 1840〜1916
　　　　●豐饒色彩的內面世界

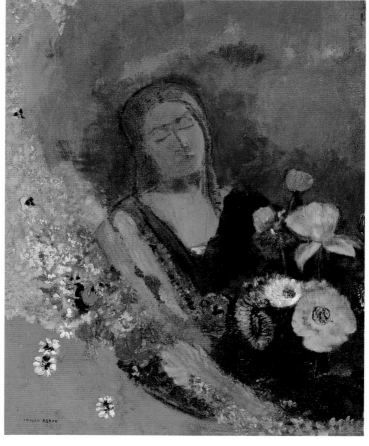

蝶　魯頓作
油彩・畫布　1910年　41×55cm
底特律・市立美術館藏

世紀末的幻想家魯頓

魯頓（Odilon Redon 1840～1916）一開始就和學院派訣別，對於當時的主流自然主義，或新興的印象主義都不屑一顧的，一心凝視著人的內面世界，開始創造獨自的藝術，從「黑白時代」到豐饒色彩的後半期，這種戲劇性的變貌，以表現超越現實的內面世界爲宗旨來說，是毫無兩樣，始終也都是屬於造形的詩人了。

超現實內面世界的造形詩人

魯頓是1840年4月20日生於法國波爾杜地方。父親是爲了想回復拿破崙戰爭時失去的財產，而遠赴新大陸的路易捷那打拚。在那裡和新奧林斯出身的少女結婚，最後以穀物商賺取資產後衣錦歸國。

在魯頓上面，尚有一個長五歲的哥哥，他哥哥有很好的音樂天資，很早就會玩弄各種樂器。因此魯頓自搖籃時起，就被逼迫培養音樂的旋律感。魯頓本身也從小就會拉小提琴，並終身敬仰貝多芬、蕭邦、庫魯克、舒曼等音樂家。

和其他許多藝術家那樣，魯頓也從母親那裡承繼了許多藝術上的素質。據說從美國向法國歸國途中，在海上看到怪物，母親曾如此跟幼小的魯頓說過。

田園景色蘊潤他少年的夢

少年時代的魯頓，在貝靱巴的農園和叔父共同生活。這塊地是他父親用從美國帶回來的資產購買的土地。在魯頓來說，不單是少年時代值得懷念的地方，也是幾乎占去全生涯生活過的地方，換句話說，是他產生創作源泉的地方。直到他晚年，魯頓幾乎所有的夏季都在這裡渡過。

這裡有被沼澤地圍繞著的一片廣大的葡萄園。其間建有十六世紀風格的陰森森的房屋。在荒廢了的庭院裏，凸出的穀倉旁邊植有長滿樹瘤的古樹。有時也躺在草地上，仰望著變化無常的雲，從陽光的隙縫觀看，不如更愛幽暗蔭影處。他習慣於蟋蟀的叫聲，還有那精密觀察時，可發現帶有泥土味農夫的臉。他喜歡自個兒在那裡放心的夢想。有時也如此在享受孤

普吉利得風景 魯頓作
油彩・畫布 1896年 35×43cm
巴黎・奧塞美術館藏

獨,和讀書與音樂的樂趣。

晚年的畫作,尤其是初期木炭畫或石版畫的製作範圍,也都從這裡吸收題材和營養。並且經過年復一年的滯留,這些景象更被他確認了下來。

神秘儀式、虔敬的宗教感動

魯頓7歲去過巴黎,被羅浮宮的德拉克窪迷住,似乎很早就表現愛好音樂與繪畫的傾向。

11歲入學,其生活並不快適。對聖體拜受的儀式好像很有印象。儀式的神秘性、教堂的彩色玻璃和音樂,深深感動他。雖然他一生在信仰上,似乎是個無神論者,但是任何作品,都或多或少表現了虔敬的宗教感動。

15歲從地方畫家柯蘭處學畫,同時也和年長數歲,專攻植物學的克拉波(Armand Clavaud)交往。他們對於魯頓的人格形成有很大作用,魯頓最初對音樂與文學的知識與素養,是從他們那裡學來的。

魯・阿・多亞尼街　魯頓作
油彩・畫布　1875年　33.5×25.5cm
巴黎・奧塞美術館藏

波特‧布雷東港　魯頓作
油彩‧畫布　1879年　26×37cm
巴黎‧奧塞美術館藏

直到17歲的1857年時，方決心當畫家。但是父親希望他當建築師，只好待在建築事務所工作。1862年到巴黎報考美術學校的建築科，結果名落孫山，又回到故鄉繼續從事建築事務所的工作。

邁開學畫的第一步

此時遇到布列丹。布列丹（Rodolphe Bresdin）教給他杜勒（Albrecht Dürer 1471～1528），和林布蘭特（van Ryn Rembrandt 1606～69）的藝術，以及銅版畫和石版畫的技巧。同時也互相討論有關音樂、哲學、藝術。據說舒曼就是他們兩人共同讚嘆的偶像。

魯頓於1865年製作的最初的銅版畫，署名為「O‧魯頓，布列丹的弟子」。排除色彩，企圖僅用黑白來表現美與神秘的製作態度，就是由布列丹獲取啟示的。

保持觀察與想像的均衡

如此漸漸鞏固欲當畫家決心的魯頓，在1864年再到巴黎入捷老姆的畫室。但是日後魯頓回憶說：「給我的，並不適合於我的素質。」反而柯洛（Jean Baptiste Camille Corot 1796～1875）的教誨啟發年輕學生的智慧。

柯洛告訴他：「每天找一個地方，於同地寫生同一棵樹」，其目的是教

城郊小徑　魯頓作
油彩・畫布　1880年　46×45cm
巴黎・奧塞美術館藏

他保持觀察與想像的均衡，另一方面，從少年時代就感到「像老虎那麼美」的，對德拉克窪尊敬的念頭，也依然保持著。柯洛的影響，可從他柔和的木炭畫，纖細的諧調表現中窺出，不管如何，魯頓就和莫內、塞尙、雷諾亞等畫家們一樣，赤裸裸地被拋在自浪漫派，直到自然主義，再到近代的一股激烈的潮流中。

發現自己的性格

1870年的普法戰爭，和其後的巴黎自治區活動，對印象派畫家來說，是重大的變動時期。同樣對魯頓，以某一方面來說，也是一個富有重要的意義。生來內向畏縮，以致被動消極的他，入伍後在軍務上，連他自己都在信上說，參與軍務後自己方發現，被隱藏著而能積極，並有旺盛精力行動的性格。

日後人們要談及魯頓的晚年，都會異口同聲稱讚魯頓在畫作上，用之不盡的活力，就是培養出來的毅力。

在明暗互動中顯現生命

1880年第四屆印象派畫展舉行時，魯頓在他的日記中，如此記著：「那些主要在開啓的天空下，表現外面事物時是很適用的。但是能思考、能聽聽內面聲音和脈搏跳動的人來說，我不相信都只喜歡觀察戶外的東西。生命的表現，只能在明暗互動中顯現。會思考的人是喜好陰影的，在那裡逍遙。正如在那裡發現頭腦那樣獲得安息……人是思考的動物，人總希望思考。光線不管能給人完成如何的作用，總無法讓人躺下來。相反的，未來是屬於主觀世界的表現。」

魯頓是屬於不斷思考，然後記在日記上，而以自我規定來決定自己該走的方向的畫家。也注意到和自己同年代的印象派畫家們的工作，而由其中發現與其無法相容的東西時，他對自己幻想世界的要求採取明確的態度。

1881年的個展，毫無反響，「簡直像是粘著於我的記憶中，那樣的冷淡、沈默。」

「起源」插圖之一　魯頓作
石版畫　1883年　22×17cm
巴黎・戴娜畫廊藏

4-58　「戈耶頌」插圖之一　魯頓作
石版畫　1882年　26×21cm
日本・神奈川縣立美術館藏

幻想一個接一個的開發

到了第3年的個展，就引起尤斯曼、延強等人的稱讚，也開始和他們交遊。同時在文學方面象徵主義的興隆，給予魯頓極大的精神支柱。把幻想的世界，一個接一個開發出來。

石版畫集「獻給波」、「起源」、「戈耶頌」、「夜」等，也都是1880年代的收獲。木炭畫也製作不少。

單純的曲線、明暗極為柔和的變化，靜靜地走入觀看人心中的幻影。這些都是他所畫許多作品中常常直接表現的東西，這些都是萌芽於幻想的土壤，而且有突然開花意象。

自從少年時代起，現實的體驗和夢想的界線，常常溶融在一起的魯頓，這些意象就如夜間來訪的客人，出乎意料之外的會突然而來。而且一個幻影必然的會喚起另一個幻影，從現實的論理，往別種的論理展開。

為探索作畫秘密的詢問感到不耐

我們從那些背景中，覺察出廣大的葡萄園，或沼澤地的種種意象，或是小時候的回憶，或是波特靱的批評，或是舒曼的音樂，或是達爾文的「種子的起源」。不過那些終究是種子罷了，如何開花，為何長成如此的花形，誰也不知道。連魯頓本人也不知道。晚年對許多為探索作畫秘密的觀眾所提的訊問，魯頓是感到很不耐煩的。

不過有時也會如此說：「很抱歉！我無法完全回答。人們常問我，是否根據先入觀念作畫？此問究竟有何意義？在三十年間，我一直被問這個問題，這是多煩人的事你知道嗎？我一

音樂之神之死　魯頓作
油彩・畫布　1905年　50×73cm
日本・岐阜縣美術館藏

次也沒回答。但是假定你喜歡的話，
我可談談有關我的特殊素質。」

因材料帶來的刺激作畫

「就如現在這樣，一張白紙，就會
喚起我全身戰慄。那是會給我簡直無
能為力那樣不快的印象，而致使我失
掉工作的勇氣（當然有什麼現實的對
象，例如習作或是畫肖像時，是例外
的），一張紙對我是有如此大的衝擊，
所以只要把紙放在畫架上，就非以木
炭、鉛筆，或是什麼畫材來描畫不可，
而且這個工作就會給紙帶來生命。我
相信所有的暗示的藝術，是要依賴於

材料給藝術家帶來的刺激而作畫，真
正有感覺的藝術家，是不會從相異的
材料，獲取相同的靈感。」

「如此這般，材料是會給藝術家的
心深刻的感覺。你所說的預先成立的
觀念是，只會間接的相對的作用。很
清楚的常常會拋棄本來的路程，而魅
惑於未預料的幻想的小道，而且會突
然展現在我們的面前，這種令人吃驚
的魅惑，會把我們帶進靈妙的道路，
這個幻想就是我的守護天使……。」

現實的悲傷，被淨化了

1874年魯頓以創設委員的身份，參

「夢」插畫「影翼之下」　魯頓作
石版畫　1891年　22×17cm
日本・岐阜縣美術館藏

「夢」插畫「幻視」　魯頓作
石版畫　1879年　27×19cm
日本・岐阜縣美術館藏

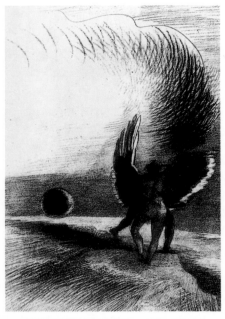

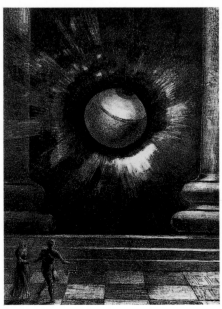

加獨立展。

1880年，布魯塞爾的「20人展」時，和莫內、雷諾亞等人一起參加。同年，印象派第8屆最後一次展覽會時，也被邀請參加。並且在此年，第一個孩子誕生了。可惜！數個月後又死亡。這個事件當然會給魯頓的世界，產生對死的深刻陰影。

不過他的作品，在任何情況下，都未有激動的感情表現出來。在晚年的油彩裏，方表現了眩惑的動感。但是起碼在1880年代的作品裏，雖然遭遇悲傷、孤獨等，人生旅途中不可避免的打擊，但是不可思議的是，他都保持異常的平靜。可說現實的悲傷，在他的畫作中被淨化了。

1890年前後的夏季，不再像以前回鄉渡假，而留在塞納河旁的沙莫瓦，而和住在對岸窪魯彎的詩人馬拉梅（Stephane Mallarmé 1842～1898）幾乎天天見面。

從幻想往更神秘境界深入

也許是和這些象徵派詩人的交友，他的作品漸次由僅是幻想的領域，往更神秘的、且是理智的象徵性世界深入。此外和那比派年輕友人的來往，也有可能對其畫面構成，往更一層精密精確的境界邁進有影響。

1890年最好的友人克拉波逝世。多

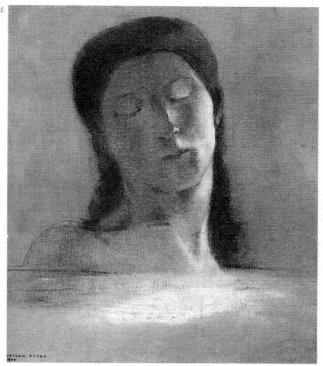

閉著的眼睛（耶穌）　魯頓作
影・畫布　1890年　31×24cm
・奧塞美術館藏

干的石版畫集「夢」，就是獻給他的禮
物。在這些石版畫裏，或若干油彩，
列如是「象徵的臉」等，都表示他的
畫作已到了圓滿的程度。

深植於生活體驗與心理狀態

　　1890年後值得注意的是，悲傷已漸
次從他的畫作中消失。過去的主調、
黑白也收斂不少，而代之以色彩。布
刊丹曾經以「色彩是有生命」，而被拒
否的色彩，現在他也以同一個理由開
始採用它。

　　會有這種變化，主要的原因，有可
能是1889年孩子再度出生，而且馬拉
每的女兒阿莉成為代母。或是從這個

時候開始，和聚集在魯頓身邊的一批
年輕人的交往等，魯頓的生活已不再
像以往那樣孤立。這些事情都會給他
的藝術，產生重大影響。總而言之，
魯頓作畫的題材，總要比其他畫家深
植於生活體驗和心理之狀態中。

是師也是友

　　魯頓大概對於求助於他的年輕友
人，是一個極為和藹可親的長者。貝
納德曾如此說：「他的作品能感動我
的原因是二個面的混合，即純粹造形
的實體和神秘的表現。以做人來說，
他很親切，也很能體諒人。我們的世
代，都體驗過他的魅惑，也能接受他

維納斯誕生　魯頓作
油彩・畫布　1912年　143.5×62.2cm
蘇富比拍賣目錄

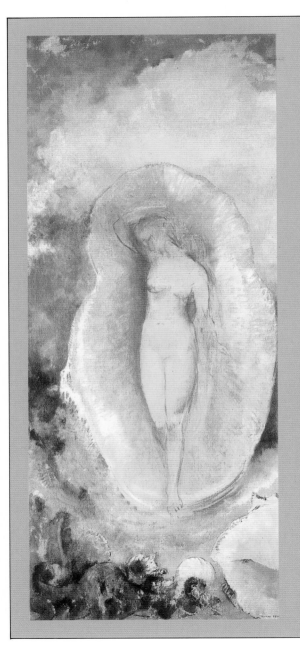

現今**魯頓**
畫價幾何？

　1988年蘇富比拍賣公司，
在紐約拍出一張魯頓1912年
所作，143.5×62.2cm，題名
「維納斯誕生」的油畫，結
果以美金1,650,000（合988,
024英磅）落槌賣出，這件作
品跟本書P137「潘多拉」接
近。

維納斯誕生　魯頓作
粉蠟筆・厚紙　　1910年　　84×65cm
巴黎・彼德普拉斯美術館藏

的忠告。」

　　德尼說：「魯頓是我們的老師，也是我們的友人。他是我們的偶像。」

　　高更也說：「他的夢，也由他所給予的可能性，成爲現實……他所畫的植物，萌芽的生物，本質上是具有人性的，會和我們共同生活。我從他的作品，所看到的是人性的、心理的語言，那是一點也不怪的。」

　　曾經在1886年獨立展時，以自然主義名目，非難他作品的批評家迷路夫，也到了1890年時完全改變態度，開始稱讚魯頓了。而1890年前後，正是以高更爲中心的繪畫上象徵主義，也就是綜合主義達到最高點的時候。

趨向於生的歡喜與豐饒的生命

　　以這些爲背景，魯頓的畫作會更趨向於「生的歡喜」，是理所當然的。最以粉蠟筆嘗試的色彩，到了1890年後半時改用油彩了，主題依然是幻想的。「死」的主題雖然也常常出現，可是已變爲極爲色彩，也很祥和。女人的側面像，和花也會反覆出現，神話的主題也很多。這些當然不在描寫神話，而是用爲發想的契機罷了。

　　因此魯頓所畫的是仙女也好，維納斯誕生也好，宇宙女神也好，這些題都可代替，而被這些華麗色彩包裝的幻想，已沒有以前黑白的孤獨者

深沈的影子，而代之以豐饒的生命。也增加其「廣」與「大」了，此外石版畫也開始使用色彩了，水彩的使用，那是要到更晚年的時候。

活躍於巴黎畫壇的巨匠

　　不管如何，在1894年以130件作品舉行大個展後的魯頓，名符其實的以巨匠君臨畫壇了。此時正當塞尚躲在埃庫斯，而雷諾亞在卡尼埃，莫內在日窩路尼，各個都醉心於隱棲，過孤獨的畫作生活時，只有魯頓是在巴黎的畫壇活躍。

　　1907年爲了某個原因，他拍賣作品時，意外的簡直要成爲買一送一，價錢跌至谷底，但是畫商仍然喜歡輪流爲他開個展。到1904年的獨立展時，另闢一室奉獻給他。

佛丹妮夫人　魯頓作
粉蠟筆・厚紙　1910年　72×57cm
紐約・大都會美術館藏

　　1910年改住於由其夫人的姊處，所繼承下來的房子。在那裡被無數的盆栽圍繞著，而過著多產的生活。

　　第一次大戰後，唯一的孩子被徵召入伍赴戰場後的魯頓，又開始過著不安與焦慮的日子。

　　最後於1926年7月6日與世長辭了。

瓶花　魯頓作
粉蠟筆・厚紙　1912年　74×60cm
巴黎・彼德普拉斯美術館藏

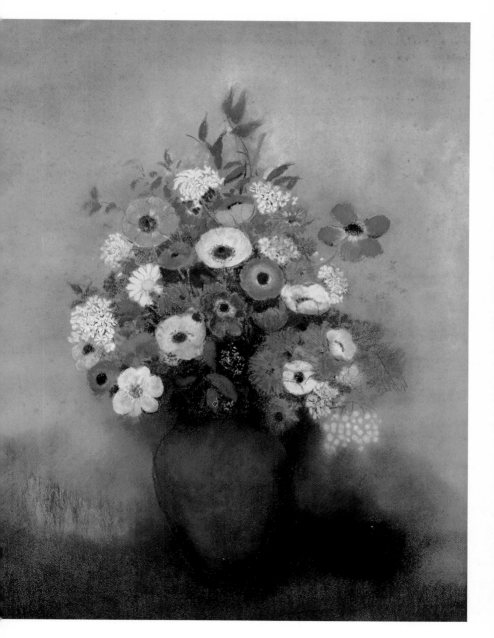

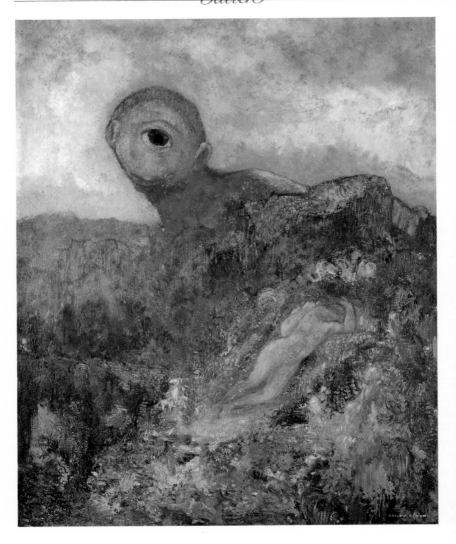

獨眼的巨人　魯頓作

油彩　1898年　64×51cm

　　獨眼的巨人，以澄淸的眼睛窺伺什麼？似乎陰森森的。好在斜露著的肩，微微傾斜的脖子能夠緩和奇怪的氣氛。魯頓的幻想，一般說起來是有著平靜的情緒的。不管畫出如何奇怪的意象，細看其臉部的表情都非常的和平和溫暖。此作品的題材是採自希臘神話的一段故事。

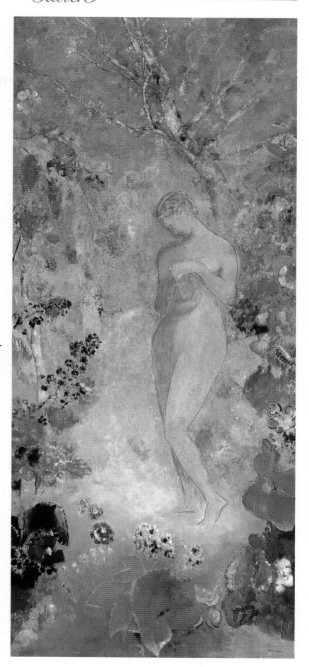

潘多拉　魯頓作

油彩‧畫布　1910年
143.5×62.2cm
紐約‧大都會美術館藏

　　把災厄散播在現實世界，而雙手輕抱著僅留存希望小匣的潘多拉，有著衣和裸體兩幅。都是相同尺寸可成為一對。著衣的現存於華盛頓國家畫廊。

　　由畫題可瞭解描寫的是希臘神話中的故事，但若不看畫題也能以女性像來欣賞。在周邊佈滿華麗的花，淡青的背景，裸體的柔軟情緒。這些都不含寓一絲現實的官能美，而能醞釀出像是透明氣泡般的白日夢世界。其實魯頓從1910年到1912年間，畫了好幾幅同樣構想的作品。而題名有時是「維納斯的誕生」，有時是「潘多拉」。由此可知，這些都不是本來的主題，僅只是發想的契機罷了。魯頓所求的，依然是繪畫裏的造形性。

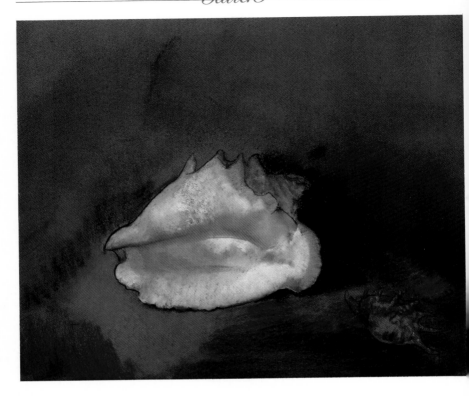

貝殼　魯頓作

粉蠟筆　1912年　52×57.8cm　巴黎‧奧塞美術館藏

「我承認，必須以被視現實爲基盤的必要，但是眞的藝術是存在於感覺得到的現實之中。」（1867）魯頓在這裡已淸楚表明他極力於突破寓意的表象，而早已在追求能假託自己內心現實的表現技法。

此幅「貝殼」是屬於魯頓晚年用粉蠟筆所畫作品中的傑作之一。白色光滑的貝殼，本來是已終結生命的死骸，但在這裡卻如白花那樣生動。魯頓的前半生歷經黑白怪異的幻想時代後，忽然獲得色彩，重新回歸自然的懷抱。不過不待言並非單純的寫實主義的復甦，雖然在此貝殼中，可窺出已往的斷頭、眼球等遙遠的記憶，但是已沒有那個時代的內面苦惱的痕跡。換句話說，自然內部本身的律動，已代替魯頓個人內部的感受了。

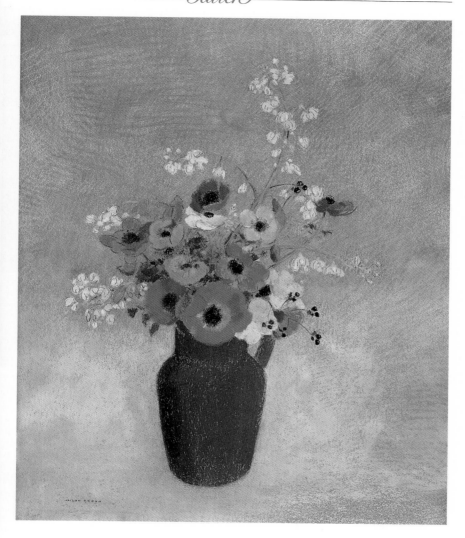

綠色花瓶的花　魯頓作

粉彩・紙　製作年不明　74.3×62.2cm

　連馬蒂斯都稱讚善於畫花的畫家魯頓，本來一直在製作陰森森、富有幻想的黑白石版畫，也由於和卡蜜兒結婚，以及和高更相遇，這些人生的喜悅等影響，於是他開始用粉蠟筆或油彩來描畫優美鮮豔的色彩。他晚年所畫的這件作品，雖然不是描寫想像中的花，而是看著對象描畫自然中的東西，但是依然創造出富有空想的世界，頗為細膩幽怨。

自畫像　布列丹作

象徵派代表畫家④

■布列丹

● Rodolphe Bresdin 1822-1885
● 不提畫筆以版畫詩人著稱

　　法國的版畫家，生於蒙特魯靱地方。17歲來到巴黎，最初的10年間是到處流浪，他的這種爲人與生活方式，曾被文學家香富魯利寫成藝術家小說而出名。

　　1848年初次出品沙龍，但是因受該年的二月革命遭連坐，布列丹逃離巴黎，經流浪各地之後，1861年又回到巴黎，畫了「善良的撒馬利人」出品沙龍，而博得詩人伴威爾的稱讚。

從魯頓那兒撞入象徵派

　　1862年再度赴波爾度，並在這裡結婚，此間認識魯頓給予很大的影響。

　　1870年布列丹又回到巴黎，但是病弱與貧困如昔，1873年移住憧憬已久的加拿大，一切並不如意，三年後又回到巴黎。晚年貧困依然纏繞著他，最後不得不擔任巴黎道路清除夫來糊口。其後接受世富路陶器工場的所長香富魯利的援助而過活。

自聖經與東方趣味題材

　　一直尊敬杜勒與林布蘭特的布列丹的藝術，是以精緻的細部描寫，加上奔放的空想出名。而且大部都取自聖經和東方趣味的世界爲題材。

　　他一輩子不提畫筆，完全以版畫家終止，雖然留下150件作品（石版以及銅版），可是生前能理解其作品的人，除去魯頓之外都是一些文人與詩人。

　　尤斯曼在小說「撒卡西馬」裏曾讚美布列丹的作品，受過布列丹敎誨的魯頓，在其最初的銅版畫裏，曾署名「布列丹的弟子」，也以布列丹爲模特兒，製作有名的石版畫「讀書的男人」（1893）。

林中散步　布列丹作
粉彩・厚紙　1865年　60×40cm

瑛吉在海濱　孟克作
油彩・畫布　1889年　126×162cm
奧斯陸・私人收藏

象徵派第二代畫家

　　在象徵主義的第二代畫家，對象徵主義有著
重大貢獻的是恩索爾、孟克二人。他們是對自
然主義的反抗，以色彩和形態來傳達心靈深處
的真語言。

恩索爾自畫像（局部）　恩索爾作

象徵派第二代代表畫家[1]

恩索爾

● James Ensor 1860-1949
● 幻想諷刺的畫家

以畫面具的畫家而出名。在19世紀裏，以20年代乃至30年代年齡時，就完成超越至二十世紀的大膽畫風。

1860年4月13日出生於奧斯典，父親是英國人。除了有一段時間在布魯塞爾學畫之外，大部分的生活便在臨近北海的這個港口都市度過。

夢幻又恐怖的童年

夏天奧斯典這個港口就會被來此渡假的海水浴客，變成熱鬧的觀光勝地。他雙親就是以這些觀光客為對象，開一家專賣土產物、海濱用具、骨董等的小商店。在店舖的天花板上，堆滿這個地方每年盛大舉行的祭典時所戴的面具或是骨董，把幼小的恩索爾惹得既夢幻又恐怖。晚年自己也說：「天花板上的小房，是我特異的藝術發想的泉源」。

從布魯塞爾的美術學院畢業後，最初的畫室也是天花板上的閣樓。

在奧斯典他被看成陌生者。商店的一切是由妻子處理，對於當家的妻子，他是抬不起頭。好在晚年酒精中毒的父親，對藝術有所理解，肯定自己孩子的才能，早在13歲時就讓他去學畫了。

採用中間色的暗色調

恩索爾於1877年考進美術學院，同學中有庫諾富等人。從此時到1880年代中期所畫的作品，大部分採用中間色為主體的暗色調，故被稱為「黑暗色調的時代」。

就學中就出入於魯叟教授為中心的團體中。歸奧斯典後，和這個無神論和無政府主義者一家的交際是，恩索爾從家庭內軋轢煩心的事中解放，而獲取片刻安息之最佳時間了。

魯叟家的沙龍裏，有時也可看到世紀末頹廢派的代表藝術家駱布斯（Felicien Rops）。從1881年起，恩索爾就參加展覽會，不過從第二年起就被「安杜瓦富」的沙龍拒絕，而連續10年以上，遭遇封閉與不如意的日子。

假面具圍繞著的自畫像　恩索爾作

油彩・畫布　1899年　120×80cm

私人收藏

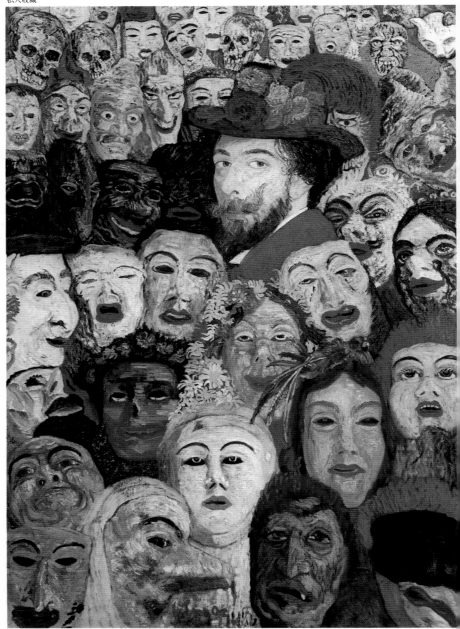

惹起恐怖感而拒展出

雖然在 1884 年成為反學院的前衛藝術團體「20 人展」的人馬，每年不缺席的出品，但是常常被赴會觀眾，惹起不快與恐怖感為由拒絕展出。

到了 1889 年為了他的大作「基督降臨布魯塞爾」的展出與否，而引起將他除名的騷動。最後由於他不願失掉發表作品的唯一場所的希望，而承蒙自己一票之賜，方避免被決議除名的悲慘命運。

由於「20 人展」積極介紹法國印象派作品的影響，從他父親死後的 1887 年起，突然原色在他的畫面裏氾濫起來，而進入「明亮繪畫的時代」。

面具是從 1879 年就登場，但漸漸強化非現實的樣貌，畫面也出現格格不入奇怪的面具和骸骨。

表現鬱屈的內面情念

能夠把鬱屈的內面情念，毫不保留地挖掘出來，他的非凡獨創性，一到 20 世紀被人稱讚與公認後，也獲得了勳章，也被封紋為男爵，名聲也確立了之後，他的創造性卻與此成反比地日益衰竭。

好像他的藝術是若沒有家庭內的軋轢與不遇，或不平等的社會義憤等，精神上的壓抑這種刺激，就無法發散

或發揮那樣，他的生活與他的藝術是緊緊地連在一起的。

大膽的原色是野獸派預兆

恩索爾大膽的使用原色，似乎是野獸派的預兆，以表現主義手法變形的人物與面具，和骸骨的氾濫，似乎又可看做是超現實主義衝擊幻想的先驅。

他的象徵主義並不會沈潛於神秘的深奧處，而把人類的愚劣、偽善、卑怯、虛榮等，用滑稽與奇怪混合的手法表現，似乎是有意要把它一舉彈劾的樣子。

但是恩索爾的畫業，以 1888 年的「基督入布魯塞爾」為頂點，劃下終止符，直到 1949 年（84 歲）逝世止，都未有新的發展。雖然如此，他在 19 世紀末所達成的貢獻，已配得上稱為一位中、北歐的表現主義先達了。

他喜歡畫面具、亡靈，恩索爾這種以怪異的形態，和劇烈色彩的諧調，所產生的強烈表現力，確是在十九世紀末的歐洲放出異彩，而眩惑了當時的年輕人。

以這一點來說，被同一時代的任何畫派孤立的這位畫家，的確是一位先達。

自畫像　孟克作

象徵派第二代代表畫家 [2]

■孟克
● Edvard Munch 1863-1944
● 印象派移植到北歐

　　北歐的另一位天才畫家孟克 (Edvard Munch 1863～1944)，挪威人，生於1863年，該屬於和那比派同一世代的人。有人說象徵主義的時代潮流，到了孟克更爲明確化。他不但如此，而且把法國後期印象派的技法，移植到中、北歐等地，其功績更是偉大。

　　自 16 世紀以來，有 4 世紀之長，留下不毛之空白的德國繪畫，由於孟克的影響，方重新建立起黃金時代，所以有人稱他和現代繪畫之父的塞尚，並列爲「北歐的塞尚」，他終生留下的作品，共有2千件。

　　到底什麼原因，讓得他製作如此多的作品呢？……對這個問題孟克曾經如此回答：「肉體與精神的病患，加上死亡的恐怖，這些事不斷干擾我的腦海。若是沒有了生命的不安，沒有威脅心身的痼疾，那在我就像是失去舵的船一樣。」

逃避恐怖感而不停作畫

　　雖然自 1863 年活到 1944 年，他始終以爲，在他的周圍到處都埋藏著許多危險。這種受惡意威脅著的強迫觀念，始終繫住他，事實上爲了這個原因，他不止一次的患過精神分裂症。爲了逃避此恐怖感，孟克不停的畫。

　　孤獨、憂愁、祈願、絕望等，和傳統的繪畫題材，有著1千8百里遠的題材，在孟克的畫布上出現了。形態是歪曲著，色彩又是混濁，畫面充滿著怪異的樣貌。如此恐怖成了孟克創作的母胎，孟克不得不藉諸追求美的領域，來求取靈魂的安寧。

　　恩索爾、孟克等象徵主義第二代的畫家們所做的貢獻，到了後來，以表現主義的姿態開花了，孟克後來變成表現畫派的健將，繪畫史把他跟象徵派割開，但他早年作品研究象徵派是不能忽略。

　　如上所述，以理論的反覆結束的那比派，停止於唯美主義的象徵主義繪畫，這二個主義，也都處在印象派、後印象派、新印象派爲中心的一個舊主張，交錯著的1900年代，以這一點看，究竟那一個主張才是具有預言性，實在一時難以判斷的。

少婦肖像　孟克作
油彩・畫布　1893年　148×99cm
奧斯陸・孟克美術館藏

海報設計　杜洛甫作
廣告顏料　1895年　88×55cm

什麼是「二十人展」

　　比利時的布魯塞爾舉行的「二十人展」，這是
對法國的象徵派和頹廢派有共鳴的人士，成立
於1884年，他們喜歡如秀拉那種孤寂又彩色繽
紛的美，綺麗不喧嘩，但也不困頓。

雜誌封面設計　杜洛甫作
廣告顏料　1895—96年　54×36cm

比　利時和荷蘭兩國，孕育不少在世紀末，於法國展開的象徵派與頹廢派活動，有共鳴思想的中心人物。

在布魯塞爾舉行的「二十人展」，當時被評價爲在歐洲已達最新業績的境界。「二十人展」本質上是一種展覽會的組織。但其會員之中有著對巴黎之動向，異常敏感的比利時象徵派或頹廢派人馬。

「二十人展」是在1884年創設，繼續至1893年。「二十人展」雖然和巴黎的動向採取同調的步驟。不過在審美學上，並未發表過實際的共通計畫。庫諾富（Fernand Khnopff）是較偏向於薔薇十字會的理想，可是秀拉的新印象主義，又獲取「二十人展」中不少人的熱烈讚美。

另外，畫家恩索爾又把印象派輕快的色調，引用至他所畫非常具有個性，又諷刺味濃厚的畫像中。實際上當初就有預感「二十人展」，是具有國際性規模的活動。

「二十人展」推行者毛斯

律師、記者，又是批評家的毛斯（Octave Maus），是「二十人展」的幹事，也是推行者。他也是和詩人威爾哈連（Emile Verhaeren）和比卡爾（Edmond

Picard）三人，是當時有名的「現代藝術」雜誌的背後指導者。

1885年有杜洛甫（Jan Toorop），1886年有駱布斯（Felicien Rops）相繼參加。接著有羅丹（Auguste Rodin）、西捏克，和民奴（Georges Minne）加入。同時特約邀請塞尚、梵谷、秀拉、羅特列克等外國的藝術家。

當1889年高更出品「二十人展」時，毛斯如此批評：「在出品者全員中，有人能特別把人們的歡喜惹起，使其達到最高潮的人，這個人就是波路・高更氏」。

恩索爾賦予色彩生命

詩人威爾哈連很自然地成爲文學和繪畫運動的重要橋樑。他如此寫著：「其中恩索爾的新傾向已表面化了，沒有人能像他那樣給予色彩有充分的生命。」

當「二十人展」於1894年打下終止
符時,庫諾富立即參加順著其軌跡成
立的「自由美學展」。

版畫家駱布斯可說已溶解在巴黎環
境的比利時藝術家,在戴伽斯和羅特
列克的傳統中,他的藝術常常直接描
寫都市生活,尤其是變遷的面貌。

「自由美學展」取而代之

1883年當毛斯向駱布斯推薦布魯塞
爾的「二十人展」時,駱布斯如此回

答:「我對二十人展,擔心的是計畫
性的缺失。有計畫時,就會成為規則。
有規則就會要求秩序,秩序和主義是
兄弟關係,其結果會變如何已是鮮明
的事。」

駱布斯的回答是強調「二十人展」,
是要比幾個法國的畫家組織,尤其是
薔薇十字會,缺少中心思想。

當「二十人展」於1894年終結時,
「自由美學展」就取而代之,一樣以
布魯塞爾為據點開始活動了。

愛之女神　西吉提尼作
石版畫　1894年　210×144cm

夜　吉柯密提作
廣告顏料　1903年　251×110cm

施洗者聖約翰之首 索拉禮奧作
油彩・畫布 1507年 46×43cm

新的莎樂美像

　　達文西、魯本斯都畫過「莎樂美」，傳統的莎
樂美並沒有引起人們注意，十九世紀的象徵派
大師摩洛，幾乎跟「莎樂美」同等名詞，爲什
麼以一個題材，可以傲視藝壇？

「出現」局部　摩洛作

因主持並授與基督的洗禮，而被稱為施洗者的聖約翰，又因預言救世主之到來而擁有周遭人們的聲望。對之日益蒸隆的影響力感到危懼的赫魯笛王，以煽惑人心為理由將其下獄。

莎樂美之舞

本來就對常常非難自己而感到不快的王妃菲露帖，唆使女兒跳能讓國王高興的舞。而其褒獎是要求國王割下聖約翰的頭，做為獎品賜給她。這是新約聖經（「馬可福音書」6、「馬太福音書」14）所記載的聖約翰殉教的大概情形。

敗滅男人的宿命女人

從中世紀以來，以施洗者聖約翰為守護神的教團與教會就很多。故這位聖者的生涯就被反覆圖示化。而被「猶太古代誌」（93～94年）的教者約世夫，解明為「莎樂美」的國王女兒的姿容，自古以來就被以種種的姿態描寫。

在傳統中都被畫成比母親小一號的少女，並被認為僅只是被母親指示而行動的小角色，可是到了19世紀後，獲得堂堂正正的人格，成為應付男人之善的、女人的惡的代表，而與此對等交手，即成長為可敗滅男人的「宿命的女人」了。

摩洛的「莎樂美」

對如此莎樂美人間像的成熟，給予重大貢獻的，就是1876年出品官展的摩洛的二件作品「莎樂美」及「出現」。同時也在油彩「在赫魯笛王前跳舞的莎樂美」裏，描寫像神殿般莊嚴的宮殿內院裏，有在宗教儀式中，隨著音樂婆娑起舞的莎樂美。

1876年之前也有幾個畫家畫過莎樂美。例如安利路紐的「莎樂美」、夏凡諾的「施洗者·聖約翰的斬首」、靭威的「菲露帖」，甚至是摩洛年輕時心醉的德拉克窪，在普魯本宮殿圖書室的天花板上也畫了莎樂美。

故摩洛自己對於莎樂美的圖像傳統是很瞭解的。例如1865年製作的「俄耳甫斯」，就是把端著盛人頭的盆子的莎樂美構圖，盆子換成豎琴而已。

俄耳甫斯　摩洛作
油彩・畫布　1865年　154×99.5cm
巴黎・國立摩洛美術館

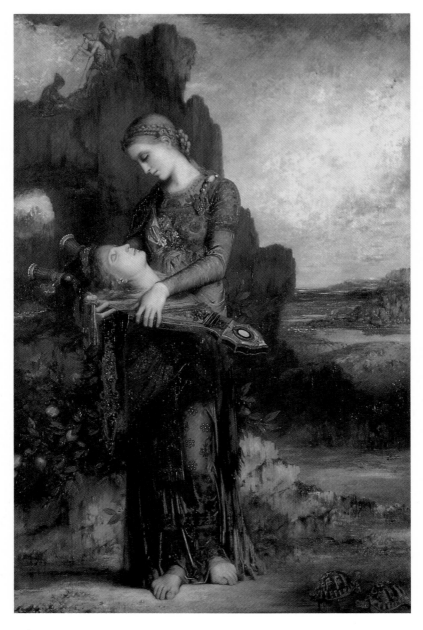

盆裝施洗者約翰的頭　作者不詳
陶瓷　14世紀半　高30cm

施洗者約翰頭像
雕刻　1887年　21×40×31cm

妖豔而神秘的魅力

摩洛說自己的莎樂美是：「曖昧，有時在追求恐怖的理想，一手高舉著花橫越人生，把所有的，連天才與聖者都踩在腳下，像輕飛的不吉利小鳥似的永遠的女人。」

於是他給予披上當世風的衣裳，有時降臨到牢獄裏等待斬首，有時像抱親人那樣，抱著人頭在庭院裏散步等，以種種姿態反複描畫。

摩洛所畫的莎樂美散發著妖豔而神秘的未知的魅力，那是借用長久傳統的姿容，表現波特萊爾（Charles Baudelaire），或是黑揑等浪漫主義末期的文學所開拓對付男人的全新女性形象。

善遜與帖利拉

一向愛讀波特萊爾與威尼的摩洛所畫的「善遜與帖利拉」，本來豪勇無雙的善遜，却變成懦弱的青年，若不是

在帖利拉的手上，畫了握住欲割善遜的力之來源的頭髮的鋼鋏，此幅畫只能看成是優雅的一對戀人的圖了。

摩洛在此幅畫裏所要標明的，並不是圖解舊約聖經「士師記」所說的善遜的故事。而是要以平常心，把這種秘藏著能威脅男人性命，具有危險魅力的美女，如實的描畫出其魅惑與風情而已。

古典題材現代詮釋

當時的繪畫，不外是把外界或是歷史傳承的世界，再現爲視覺化爲唯一目標。而摩洛是從古典文獻中，覓出能以他那時代的現代感覺解釋的題材。像是詩人用辭彙的聲音語言說出來那樣，他用繪筆這種造形語言把它表現出來。

自從繪畫從傳教的手段中脫離，確立美術獨自的價值之後，能包含饗宴

的華麗、舞蹈、美女與斬首後的頭等，能組合夠刺激場面的這個主題，便成為畫家們爭相表現的對象了。

華麗豪奢・動感刺激

有的是畫饗宴的場合，也有的是省掉處刑的說明場面，而只畫端著放置人頭盆子的女性肖像畫。這一些肖像，在莎樂美的人格尚未確立之前，大部都被以策劃聖約翰殉教的菲露帖的名字稱呼它。

可是要從劊子手接下染著鮮血的人頭獎品的國王之女莎樂美，到了威世利（Tiziano Vecelli）、貝爾納魯廸諾、累尼等人的作品時，已顯現嬌艷的眼神了。

尤其是累尼的「接受施洗者聖約翰的人頭」，有一時期更被誤爲是達文西的作品。後來也有人舉證達文西也畫過「施洗者聖約翰的頭」，更促使喜歡模仿文藝復興巨匠的後代人，對此主題的興趣。

到了喜好絢爛豪華動感作風的巴洛克美術，對這個美女與人頭的題材，更爲流行。和猶笛特的主題一樣，莎樂美的姿容頻繁的被人所畫了。魯本斯（Sir Peter Paul Rubens）也畫過以他那時代豪奢的饗宴中，端著人頭的莎樂美。

19世紀的莎樂美像

而信奉魯本斯的德拉克窪，也畫過象徵滅亡宗教的莎樂美，連被稱爲19世紀最後壁畫家的夏凡諾（Pierre Puvis de Chavannes），似乎是被施洗堂南門扉上的群像「施洗者聖約翰之斬首」鮮明印象所觸發，而製作於他來說是異例的「施洗者聖約翰之斬首」。

像隨行摩洛哥的親善使節德拉克窪那樣，實地赴摩洛哥和阿爾及利亞，親眼目睹東方趣味的風土，而反映在畫風的東方主義的異國風味流行以後，莎樂美的主題成爲表現異國風味的口實。

例如在普法戰爭時戰死的累尼，就在前年的沙龍裏出品稍微欠缺氣質，但却極爲東方味道的莎樂美。

新時代女性的象徵

自1876年摩洛的二件作品以後，莎樂美就被以堂堂的妖婦描畫，已沒有天眞無垢的少女風情，而不敢正視人頭，一變似要刻意炫耀戰利品的人頭，大大方方誇示，或像是威魯特的戲曲「莎樂美」（1893）那樣給予愛撫或接吻。

到了庫林卡時，以在巴黎構想的爲基本，在1887年作出原型，1893年完成的多色大理石雕刻「新莎樂美」時，

死去的俄耳甫斯　達維里作
壓克力噴修　1893年　83×103cm

己和新約聖經毫無關係的把二個人頭吊掛在腰，君臨所有男人之上，似乎又在顯示即將來臨的世紀是屬於新女性的時代。至此莎樂美已成爲對付男人的，女人勝利的象徵了。

寡婦猶笛特

在西洋繪畫的傳統中，除去莎樂美的圖像以外，以美女和人頭的刺激性組合爲主題，仍有幾個。其中有一個和莎樂美一樣被人頻繁描畫的是，舊約聖經外典「拉伊特書」中，有關寡婦「猶笛特」的故事。

猶笛特爲著要解救被包圍的猶太都市，以她的美貌誘惑敵將，讓其鬆懈後割下睡夢中的頭，這個女人就和莎樂美有強烈對照，被肯定爲救國的英雄，也就是對惡的勝利，被以正義的象徵，描畫下來。

美女與人頭的變奏

就因爲親自揮刀斬敵將之故，在描畫美女與人頭的肖像畫作品中，有劍的就是猶笛特，端著盆的就是莎樂美，以此做爲區別。

在15世紀中葉由唐那太羅（Donatel-）作的「猶笛特與荷魯飛捏斯」中的猶笛特，是揮著像是屠刀的菜刀。

在聖典之中，有此兩則美女與人頭的故事存在，而常被圖像化的情形，也導致鼓勵後代的畫家們，以同樣的事，從別的經典中尋覓題材表現。

男人血腥的死VS.妖豔女人的美

例如包朱的「皇帝的審判」所描畫的是，抱著被無實的罪斬首的丈夫的頭，一面爲要洗刷丈夫的罪名，而在皇帝的面前,握住燒成透紅的鐵棒(傳說中無罪的人是燒紅的鐵棒也傷不到身的)。

雖然是在神聖的羅馬帝國皇帝奧特三世（980～1002年）的時代，伯爵處刑的場面，就和施洗者聖約翰斬首的情景，有異曲同工之感。追問審判公正的這個主題，是時常被當做裝飾裁判所內部的畫。

莎樂美和猶笛特爲主題的美女和人頭的題材，在西洋的圖像傳統中，被加上種種的變奏而反複描畫者。男人的血腥的死，和妖艷的女人的美，這種有意的魅力給各時代的人留下深刻印象。

分離派繪畫

Secession Art

美在憂鬱的世紀末氣氛中

金魚（局部）　克林姆作

女人三階段　克林姆作
油彩・畫布　1905年　178×198cm
羅馬・國立現代藝術館藏

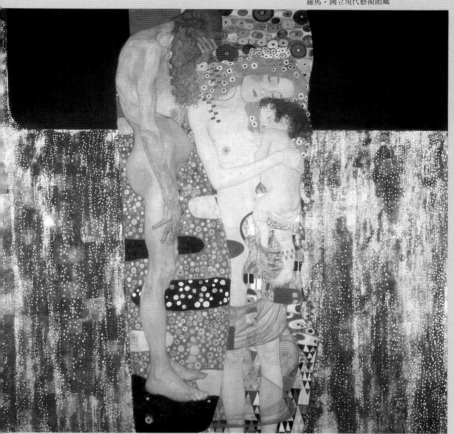

　「維也納分離派」被納粹列入頭號「罪狀」，強調「性與死亡」二種本能的原動力，提升爲創作的活泉，以奧地利的維也納爲中心，他們表現的，沒有維也納多瑙河華爾滋旋律的優美，却是血肉交織，難捨又難分的激情畫面。他們齊聲反對如華爾滋音樂般洛可可、巴洛克的甜美，他們說那是頹廢、荒唐、失敗，他們要把過度精緻藝術破壞掉，對傳統秩序徹底反抗，強調美的多樣性，帶有世紀末的頹廢，以流麗的抒情性詩律，把現代人帶入不可言狀的憂鬱氣氛裏。

　　代表畫家有：克林姆、席勒、可可希卡。

音樂（I） 克林姆作
油彩・畫布 1895年 37×45cm

什麼是分離派

分離派是十九世紀末的德國及奧地利，相繼成立美術革新團體，他們希望脫離學院派的傳統觀念。這一批追求新藝術的年輕畫家們，組織起一個革新團體，由原來舊的藝術家聯盟中分離而獨立，故稱為分離派。

菲蕶妮依肖像（局部） 克林姆作
油彩・畫布 1902年 150×45.5cm
維也納・私人收藏

簡單說，分離派就是在19世紀末的德國及奧地利各地，相繼成立的美術革新運動及其集團。分離派成立當初，大家只對學院派的各種觀念與措施感到不滿，想脫離其束縛而有志一同，爲抗拒既成組織而成立的團體。所以包含有多樣的創作傾向，並不是在明確的綱領或主義的領導下組織起來的團體。

同是用分離派的名稱，其實有互不相干的四個團體，最初都是爲了反對畫家工會不合時代的各種無理限制，使得他們的創作領域與工作權受到限制，間接對他們的藝術發展也有負的影響。因此有一批追求新藝術的年輕畫家們，便起來組織一個團體，而由原來舊的藝術家聯盟中分離而獨立起來，故稱爲分離派。

最初成立的是慕尼黑分離派，他們是在1892年由希土克（Franz von Stuck）、特呂伯勒（Wilhelm Trübner）、悟貼（Fritz von Uhde）等人發起而成立。接著是維也納以克林姆爲首，在1897年3月成立，展開維也納燦爛的世紀末藝術的盛開。然後到了1899年方有拉魯姆秀達分離派，及柏林分離派的成立。

慕尼黑與維也納的分離派

慕尼黑分離派和維也納分離派主要

努達・維利塔斯（局部）　克林姆作
油彩・畫布　1899年　252×56cm

爲「雕塑」寓言所完成的素描　克林姆作
素描・淡彩　1896年　42×31cm

都是受到法國現代樣式的影響而成立，主要代表畫家有希土克和克林姆兩人。

在維也納分離派來說，除了畫家個人的成就之外，在生活上的建築工藝方面也推行新的「必要樣式」，是由荷富曼在建築、工藝的領域裏提倡革新。

並且由建築家華庫納（Richard Wagner）指導下，由其弟子荷富曼等主持，能把裝飾及工藝共同製作的維也納工房（Viener Werkstatt），便在1903年成立了。由這個工房培養以後影響德國表現派運動的可可希卡等健將。同時其思想也影響以後在德國成立的包浩斯美術學校。

拉魯姆秀達分離派是由黑先的大公魯道所計畫的藝術村爲基礎，邀請奧布利和貝連斯等人，創造了在建築領域裏重要的分離派樣式。

柏林分離派是在德國印象派畫家利伯曼（Max Liebermann 1847～1935）和克侖都兩人的指導下，接受後期印象派及新印象派的理論，而由年輕的表現派世代予以超越。

總之，分離派是新思想的介紹者，也是自由精神的注入者，給予德奧兩國帶來了藝術活動的新氣象。

因此隨著時代的推移，昨天的前衛就是今天的名家，瞬時會有攻守移位的慘酷現象，也是在所難免的。

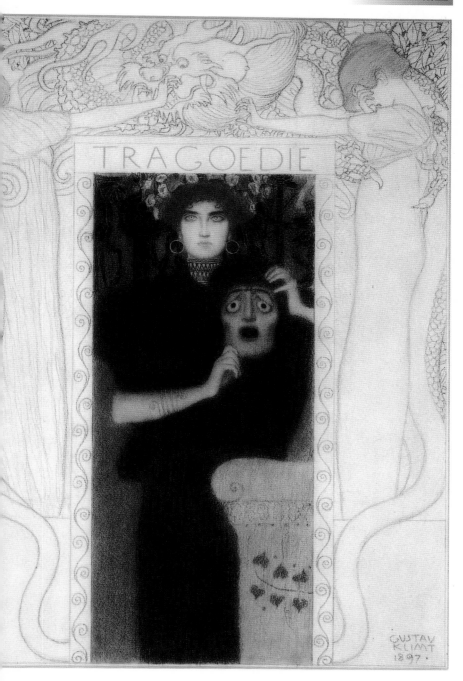

巴拉絲・雅典娜 克林姆作
油彩・畫布 1898年 75×75cm
維也納・市立美術館藏

維也納的故事

　　離今約有100年前的1889年冬，由森林的那邊
傳來維也納城市的是，震撼全國的不幸消息。
君臨奧地利的哈布斯普魯克家唯一的傳人，魯
特路夫皇太子在森林的山莊，和希臘裔男爵17
歲的女兒，共同用手槍貫穿頭殼自殺。

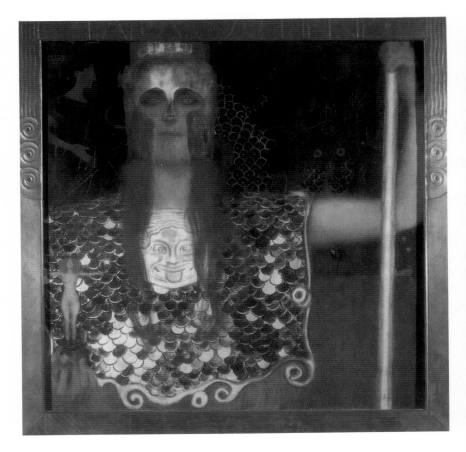

戴娜畫像　克林姆作
油彩・畫布　1899年　188×85cm
紐約・大都會美術館藏

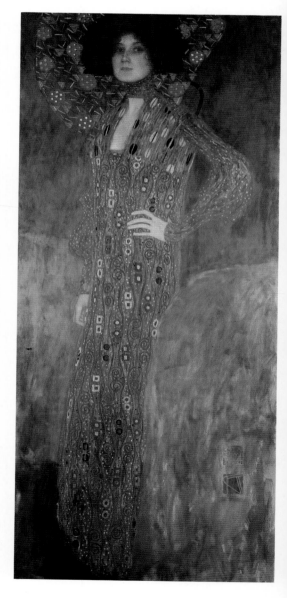

在死之前，皇太子還輕鬆的向另一位女友舞孃卡斯芭露要求說：「我們一起死」被拒。殉死的對方是誰無所謂，皇太子只是想死而已。

維也納全體都病了

此時，患病的並非只是魯特路夫皇太子，維也納全體都病了。貧民的生活沒有救濟，有3成的嬰孩的無法迎接最初的生日。爲了區區少數幾個錢，連婦女、孩子都得幫忙工作15小時以上，最後疲累而死去的人中，有5分之1是罹患嚴重的肺結核。

上流社會也腐敗了。在1870年代空前的建築計劃，而大發利市的一些暴發戶，或股票的投機分子，只要把賺來的錢，捐些給慈善事業，可換來爵位，此後就可在宮廷貴族沙龍裏出入。這些一夜成貴族的土包子，總想辦法接近有來頭的家系，故上流社會的社交界，充滿著妒嫉與野心的。

夜以繼日的喝，女友又一個接一個的摟，也和激進思想的年輕人相談的魯特路夫皇太子，會活得不耐煩，而對「生」感到疲憊，並非不可思議。「以結婚，勝過戰爭」爲幌子的閨閥外交，而爬上歐洲強國的奧地利哈布斯普魯克家，很諷刺的，其香火卻在床舖上以慘死結束了生命。

戴娜依　克林姆作
油彩・畫布　1907年　77×83cm
日內瓦・私人收藏

維也納的春天

　　從十九世紀末期，哈布斯普魯克的家勢就漸
漸沒落。相反的，維也納的藝術界，卻一個接
一個產生新的才能。不祇是繪畫，在建築的領
域裏，也有新的嘗試，人們稱爲「世紀末」藝
術，其實是維也納春來的開始。

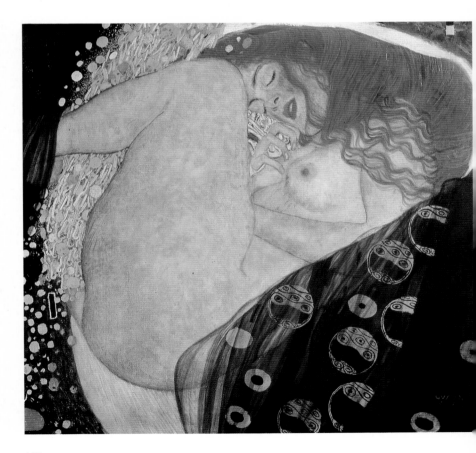

佛羅吉肖像(2)　克林姆作
油彩・畫布　1902年　178×80cm
維也納・市立美術館藏

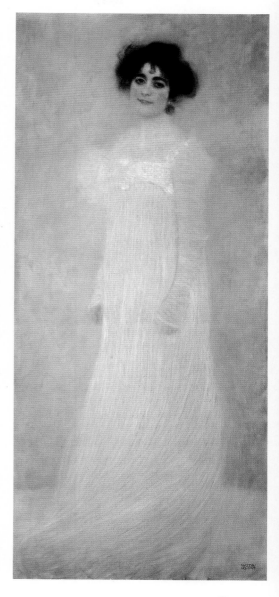

要 進入維也納市內時，有一條必
經的道路，就是圍繞著中心街
的環狀道路「琳克」大道。這條環狀
道路是興建於十九世紀中葉，把當時
的城廓夷平變爲道路。約世夫一世的
這個都市計劃的規模，簡直可和同一
時期由拿破崙三世一聲令下，由歐斯
曼男爵指揮，著手興建的巴黎大規模
都市計劃媲美的大工程。

維也納的世紀末建築

　　圍繞著王宮的這條大道，兩旁所建
立的大學、國會議事堂、布魯克劇場、
國立歌劇院，或是美術史美術館，及
與此相對的自然史博物館等，壯麗的
建築群，正好把曾經雄霸歐洲的哈布
斯普魯克帝國的威容，用種種新的建
築樣式表現出來。

　　從十九世紀末起，哈布斯普魯克的
家勢就漸漸沒落。相反的，維也納的
藝術界，卻一個接一個產生新的才
能。不祗是繪畫，在建築的領域裏也
有新的嘗試，人們稱爲「世紀末」藝
術。其實是維也納春來開始。

　　這些建築在當時都是站在時代尖鋒
的前衛建築。人們要通過其前的道路
時，常會細聲說：「世紀末病了」。甚
至也有以「黃色洋葱」，譬喻陰暗的建
築物，那就是以克林姆爲首，創設的
分離派團體據點的分離派館了。

少女 克林姆作
油彩・畫布 190×200cm

雅黛爾肖像(1) 克林姆作
油彩・畫布 1907年 138×138cm
維也納・市立美術館藏

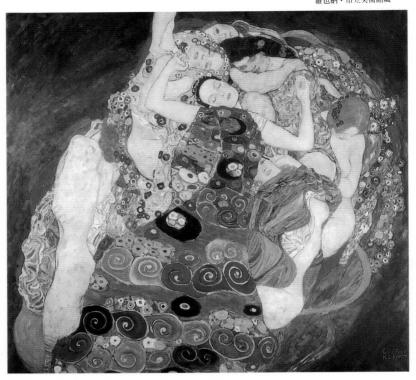

良好趣味的代名詞——「WW」

　　負責其內部裝飾的是荷富曼，他是建築師，在1903年設立前衛的設計集團「維也納工房」。把建築、室內設計附屬物、玻璃細工、流行等廣泛的各領域，包羅生活上所有造形的工作，他們都接手加以設計，而且普獲好評。故維也納工房的標幟WW便成為當時「良好趣味」的代名詞了。

準備迎接維也納的春天

　　1873年皇帝約世夫一世，為紀念其治世25周年，舉辦維也納萬國博覽會。此時的維也納以經濟上說，整個大局乃呈繁榮的景象。自從都市改建後，維也納便一天天熱鬧起來，本來在1870年左右才約有60萬人口。到1890年時已達130萬人，到1900年時，已突破200萬人大關。單以人口數來說，維也納在短短20年裏，急速成長為緊追倫敦、巴黎、柏林之後，成為歐洲有數的大都市了。

　　好像有意要誇示世界都市維也納的實力，1893年再度舉行維也納萬國博覽會。尤其是在1898年，為皇帝在位

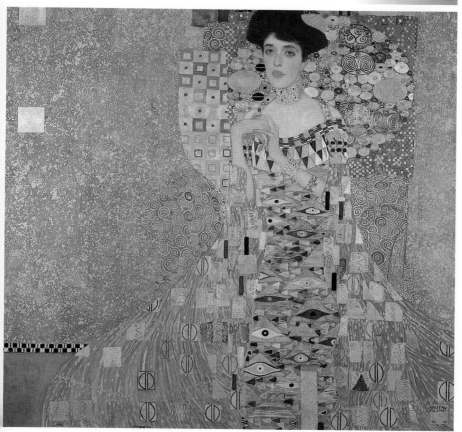

50 周年舉行的慶祝大會，正可做爲使哈布斯普魯克蒂國首都維也納的光榮，達到頂點的一個表徵了。

　　生活在世紀前半，小春日和，國泰民安裏的小市民，看到 1880 年到 1890 年，維也納市內的劇烈變化，已微細體察得到這個城市即將發生什麼？實際上這些建設，可說已準備好迎接維也納的春天，或是維也納的文藝復興時代即將來臨。

尚未畢業，就打出知名度

　　改建後的維也納，舊的破除了，新的尚未裝置，到處留有需重新佈置、裝飾的工作場所。這時工藝美術學校裏有一批高材生，他們雖然尚未畢業，教授們已認爲他們的能力可獨當一面，就介紹他們去接校外的裝飾工藝工作。實際上他們也不辜負師長們的期待，他們的產品品質高、速度快、價錢又便宜，頗獲業界的好評。他們稱自己的組織爲「藝術家公司」，而且尚未畢業就打出知名度來了。

佛莉吉肖像　克林姆作
油彩・畫布　1906年　153×133cm
維也納・市立美術館藏

克林姆的一群

　　這一批學生以克林姆爲首，有他的同班同學
麥希和他的弟弟恩斯特。此時的身分要說是能
自立的藝術家，不如說是從建築商接下宮殿，
或劇場的裝飾用壁畫工作，賺取工資養活自己
與家族的畫工而已。

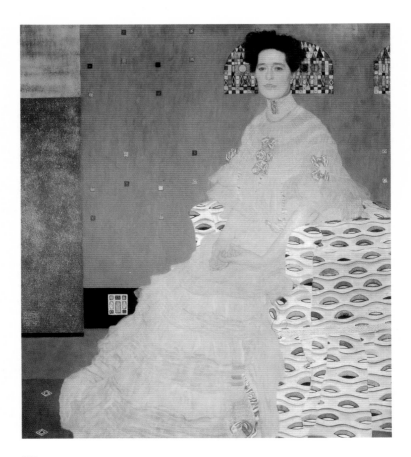

洞窟裸女　摩細爾作
油彩・畫布　1914年　149×99cm

雖然如此，可是收入已相當可觀。待至畢業時，已有能力租下較大的工作房，外來的工作已應接不暇了。

維也納社會界的紀念照片

克林姆的名聲，在維也納的畫壇，或是社交界馳名，是因爲完成新建的布魯克劇場的裝飾壁畫，而由皇帝約世夫頒授金十字功勞獎以後的事，時值1888年，克林姆才26歲。

布魯克劇場的大壁畫「維也納舊布魯克劇場內部」，所畫的內容是把當時維也納社交界的主人們，約有100人的面貌與姿態，用精密正確的自然主義手法描畫在裡面。這個作品等於是當時華麗的維也納社交界的紀念相片。這些人都被克林姆式的廣角鏡頭描寫在裡面，故轟動一時。克林姆的觀察力，在畫室裏對待美女描畫，或借諸助手描畫群像，都一樣正確而精密。不但如此，要分別描畫人物各個的性格與特徵的能耐，更是超人一等的。

新舊畫派的鬥爭

由布魯克劇場的裝飾壁畫建立名聲的克林姆，眞正能建立自己的藝術，是接了維也納大學禮堂的天花板畫的時候。但這個畫尚未裝置好，僅在預展時，就引起了不少的騷動。校方拒收，克林姆不理睬，最後告到教育文化部和國會。雖然教育部駁回校方的控訴，克林姆也沒有把它裝上去。

由維也納大學禮堂的畫，所引起的論爭，正是維也納社會，到處漸次生成的對立的縮圖而已。說穿了就是針對傳統主義，而起的近代主義者的鬥爭，即是對反動思想而起的進步派的鬥爭了。

維也納美術家連盟

1891年到1897年，克林姆是維也納美術家連盟的一員，這個連盟是1861年設立的。其目的是要保護藝術家的利益，一個藝術家要生存是非參加這個團體不可的。

夾竹桃與二位少女　克林姆作
油彩・畫布　1890年　55×128cm
紐約・私人收藏

為當時的社會不像現在這麼自由，一個畫家要賣畫，或接壁畫等裝飾工作，是要透過連盟來進行。不是連盟的會員，是不能在那轄區內賣畫或工作的。而且這個都市，當時尚無處理現代繪畫的民間畫廊與畫商，一切買賣都要仰賴美術家連盟來進行。所以要取得連盟的會員，是藝術家要成名、謀取生計不可缺少的要件了。

因對藝術的看法與態度的轉變，克林姆確信，美術家連盟已失去作用而且對自己的藝術，或整個奧地利的美術有不幸的影響。因此他和幾位會員密商，認為奧地利美術太偏狹，格局太小，是屬於地方性的。弊病的主因是在美術家連盟自體，他們認為美術家連盟有責任打破界限，讓維也納藝術家和外國的同道交往接觸。

靜靜水池　克林姆作
油彩・畫布　1899年　74×74cm
維也納・私人收藏

分離派的成立

　　1896年，向文化教育部提出維也納大學禮堂
天花板畫的最終計劃案後不久，從秋到冬，克
林姆就和卡爾・毛陸，及約士夫・英格爾哈特
等人，密談交換意見，檢討改善維也納美術家
連盟的方法。他們除內部外，也向外部徵求支
持者。

鏡用裝飾架
木雕・鏡子　1918年　62×32cm
維也納・私人收藏

克林姆和其友人，仍相信可改善美術家連盟，而在1897年3月，為促進連盟的改革，他們幾個人結成一個團體。這個團體是模仿慕尼黑類似的團體而成立的，這個組織已遙遙走在時代前端，故克林姆就把自己的團體稱為「奧地利造形美術家連盟」，這就是現在所稱的「維也納分離派」。

維也納分離派

如此的團體，無法在美術家連盟的內部組織裏繼續生存，已是很明顯的事。1897年5月，委員會向分離派下達非難的動議。克林姆和其他8人，無言起立離開會場。

分離派立即約集40個人，自立起來。克林姆被推為初任會長。當時85歲著名水彩畫家阿爾督，是初任名譽會長。這個組織的成立與做法，雖然沒直接的連帶關係，很明顯的，是學自二年前方成立的慕尼黑分離派的做法。有如工會組織的用意，會員之間沒有藝術追求的共通主張。

3個努力的目標

成立當初，分離派提出3個主要的奮鬥目標：

①對不受因襲束縛的年輕畫家，要設法給予定期的展示作品機會。
②邀請最好的外國藝術家，到維也納舉行個展，並以公家的方式，收藏其中幾件。
③發行屬於自己的雜誌。

雖然有此3個行動目標，但我們無法據此3點，來確認分離派已有共同的理想與計劃，而開始活動。原因是分離派始終未言明，他們即將努力於開發怎樣境界的藝術，或支持那種美術，也都始終沒發表任何聲明書。

其實會員自己也不希望成為同趣味的團體，而製作同一樣式的繪畫。他們只是對美術家連盟感到不滿，或是對學院式美術的慣例，和表現形式感

到不滿，有共通的意見而已。很幸運的事，是當時維也納社會尚有包容力，能讓自然主義者、寫實主義者，及象徵主義者共存。畫家、建築師，及設計家也都和平共存著。

「聖春」反映意欲

分離派年輕藝術家們，從第2年就發行他們的刊物「聖春」，這個刊物的名稱已明顯的反映了他們的意欲。維也納分離派成立之前的奧地利近代美術，所走的路是平坦無奇，甚至可說有點寂寞了。也就由於這樣，時代已準備好讓克林姆一派人，有大膽發揮的空間與機會了。

分離派第一屆展覽會

由於奧地利人們，許久和外國藝術隔絕，對於外面的藝術潮流一無所知。此故當要舉辦分離派第一屆展覽會時，他們就認為應展覽外國人的作品，比奧地利本國人的重要。

第一屆展覽會的展示內容和企劃，本來定的是，要向因襲的維也納趣味挑戰。結果展覽會一開令人吃驚的是，這種內容並未引起一般人的違和感。而且在5萬7千人的來館者的大部分，甚至是具有保守視野的皇帝本人，也對這種內容感到舒適快活。在534件展示作品中，賣掉218件。

本來近代美術，在巴黎出現時曾掀起風暴，但在維也納並未引起騷動，就被人所接受了。分離派的第一屆展覽會未遇反撥而順利的結束。分離派也成為一個團體而獨立起來。此事正可證明維也納市民有求新的希望。

幸運兒──分離派

第1屆分離派海報
多色石版畫　1897年　97×70cm

第二屆分離派海報
多色石版畫　1898年　86×53cm

花器
銀　1903年　高20.5cm

矩形把手花器
銀　1904年　高29cm

　　另一方面從政府和人民的互動關係來看，維也納政府對於初期毫無權威性的分離派的援助也令人驚訝。歐洲其他國家的政府，對於近代主義，或有其傾向的活動，大都會表現敵意的態度。而奧地利政府，起碼在文化圈對有進步的思想活動存有支持的態度。

　　成功地踏出第一步的分離派，幸運得很；在國外也獲得熱心富裕的後援者。他們競相樂捐，分離派有能力在公有地的一角，即藝術學院的隣近，興建自己的屋——分離館了。

　　待至1898年11月的第二屆分離派展覽會時，他們已可在自己的屋裏舉行。而且數年後，分離派的勢力，已可取美術家連盟而代之，成為維也納在造形藝術上的指導機關了。

綜合藝術作品展

　　第十四屆維也納分離展，是分離派所舉行的展覽會中，最壯觀的「綜合藝術作品」的展覽會。1902年舉行的這一屆展覽會，是分離派展中，最重要的一次。

　　所謂「綜合藝術作品展」，是以一個彫刻作品為中心主題，配合繪畫、壁畫、裝飾、印刷、設計，及音樂等，不同領域的藝術，同為這一個主題服務。這個展覽會是空前的，動員的藝術家有：最受奧地利人歡迎的德國彫刻家庫林卡，和十幾個維也納的畫家、設計家、彫刻家，及編曲和指揮的音樂家一人。

貝多芬像　克林姆作
油彩・畫布　1890年　68×55cm

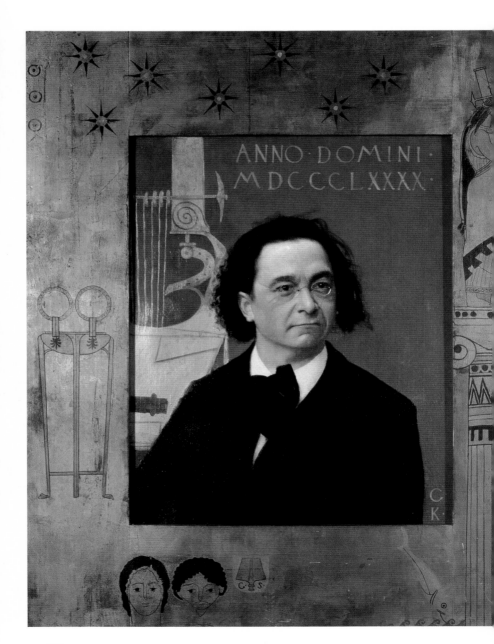

彈琴唱歌　克林姆作
油彩・畫布　1898年　30×30cm
維也納・個人收藏

「貝多芬像」聖堂的環境藝術

　　這個彫刻作品，就是爲此活動而特別設計，而展示在用心設計構成的會場（分離派會館）。另外有爲方便藏書家而設計，包含長篇大論的文章和揷圖的介紹請帖，這個請帖當然也是展覽會重要構成的一部分。而中心主題的彫刻，是具有紀念碑式多彩色的「貝多芬像」，由德國藝術家庫林卡(1857～1920)製作。

　　這個「貝多芬像」，在分離派會員來說，是有非常重要的意義，他們把此作品評價爲神的作品。因此他們決定

爲又是藝術家，又是神的貝多芬，創立一個聖堂。雖然是一時的，但是精巧的聖堂，就在分離舘（展覽會終了後被毀，近年又復原）內被創立起來。這個聖堂，就是企圖提高貝多芬像的意義而整理的，是具有藝術性，而又神聖化的環境藝術的傑作了。

　　在這個活動中令人不可思議的是，他們還慎重其事的在開幕典禮前，爲要讚美這個作品的製作者，特別舉行歡迎典禮。典禮上由馬勒（作曲家，分離派的後援者，也是毛陸的義女阿爾瑪的丈夫），從交響曲第四樂章選

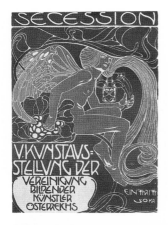

5月號封面設計　克林姆作
7月號封面設計　摩細爾作
1月號封面設計　克林姆作

擇主題，再改編成管樂器用曲子，然
後親自指揮演奏來歡迎庫林卡。

　　再接下去的3個月，分離派會館就奉
獻給做爲貝多芬信仰的聖堂。聖堂的
參拜者絡繹不絕。有5萬8千人的觀光
客來訪，成爲分離派展中，最博得人
緣的展覽會了。

藝術家史無前例的大合作

　　這個展覽會除主角的庫林卡外，有
10來個分離派會員，參與這個史無前
例的企劃。其中有維也納最爲多彩明
亮的建築家荷富曼，負責聖堂的室內
設計；是由中央的長廊和2個禮拜堂
組成，荷富曼另外尚設計幾個幾何形
和抽象的浮彫。

　　由畫家兼設計家的羅拉、培姆、安
德里等3人負責製作，目的是爲要填補
完成繪畫，馬賽克及其他裝飾所遺漏
的部分。這些作品顯示種種不同的特
質。依照片判斷，仍被克林姆的作品
壓倒，克林姆的作品幾乎達於聖堂的
3個壁面。

　　貝多芬展，當然有一定的期間。3個
月後，貝多芬像被移至市立博物舘收
藏。其他的作品全被當做消耗品破壞
掉了。只有克林姆的作品，被一個收
藏家，花11個鐘頭的時間切割剝了下
來。然後到了1970年，方被奧國政府
收買，1985年經修護後，被展示在分離

以遮蓋背・半裸之女　席勒作
油彩・畫布　1913年　192×52cm
維也納・私人收藏

悟的地下樓。

集藝術家於一堂的建築理念

　　如貝多芬展所顯示，由畫家、雕刻
家、建築家、工藝家或是設計家，共
同集於一堂，爲某一工作協力合作，
就能產生豐饒的成果。這個確信，分
離派的會員大半都很早就抱有這個信
念。這個信念經貝多芬展的具體顯現
後，更爲明確。

　　在貝多芬展裏，被特別標榜，而且
令人感到最爲理想的地方是，建築物
全體的設計，和建築物中所用的一切
材料裝具，例如浴漕到門房的把手，
所有的樣式都能夠獲取無懈可擊的統
一，令人在視覺上、精神上獲得滿足。
這就是分離派會員所抱持的建築理念
精華所在。

　　分離派的這個理念，大約和產生「新
藝術」的許多外國藝術家，有著共通
的地方。克林姆也常常協助荷富曼，
配合荷富曼設計的房屋的條件，描畫
肖像畫。

　　分離派和克林姆念過的工藝美術學
校之間，自從分離派成立當初就有密
接的關係。分離派的作風，常常立即
在這個學校的學生作品裏表現出來。

分離派工作房

　　荷富曼和模沙爲了要讓這些學生畢

黃色之女 席勒作
壓克力・鉛筆・紙 1914年 48×31
日本・宮城縣立美術館藏

業後有個出路，並且能夠提供畢業後的職工，有工作的機會與場所，同時也能兼顧工作的仲介，和販賣他們所做的作品，需要有工作房。於是在1903年，荷富曼和模沙獲得了某紡織業者的資金援助，設立維也納工作房。

這個工作房相當前進，一切依照荷富曼的計劃進行。所以在威瑪時代的包浩斯，所採用的幾個重要計劃，其實在16年前的維也納工作房裏，已開始實施了。

藝術與工藝結合

這個工作房是在一個屋頂下，設立金屬加工、製本、木工的部分，及其他工藝用多種工作場所。這個工房，一方面是應付荷富曼自己建築上的實務需要，另一方面也可讓職工們製作店舖，或其他建築用家具與建具的場所。

維也納工作房主要的信條，起碼是和主張藝術與工藝結合的分離派一樣。他們認爲經過精巧設計，有訴諸視覺力量的，統一樣式的環境，是會促進居住人的生活與氣質變得高雅。

荷富曼建築抱負的實現

在荷富曼的生涯，承包過最夠刺激的委託，是1904年接了斯特克勒家的設計。年輕的比利時實業家，又是煤炭業的大老闆斯特克勒，剛繼承家不久，請荷富曼代爲設計在布魯塞的住房。因在資金上沒問題，荷富便用品質最好的高價素材，奢侈的飾，也使用富有機能而優美的最新建具與家具來建築，多額的資金，不吝嗇的注入了。

靈敏的機能與美感・洗練的趣

斯特克勒邸，實際上並不是荷富一個人藝術個性的自我表現。維也工作房，也加入擔任彫刻與裝飾的作。其實它是許多不同趣味、不同域藝術家的集體創作。如今該屋看來雖然有些變了，但經思考設計出的靈敏的機能與美感，仍不失當年采，在當時是非常優秀的建築物，有和1910年以前，最先端的維也納術共通的洗練的趣味。

國際上的視野，普通性的藝術

由分離派的宣傳，我們知道他們立的宗旨，既是國民主義，又是國主義，他們認爲在奧地利，該有奧利自己的藝術，但是不單單是以鄉藝術做爲目的，而應該是具有國際的視野，和普通性的藝術，爲他們理想，所以他們在分離派會館的門標榜著：「時代要有其時代的藝術藝術是要自由的。」

時代的自由・綜合藝術

同時在宣言的後半，他們也說應要廢除建築、繪畫、彫刻等高尚的大藝術和工藝，乃至應用美術等小藝術之間的隔牆，創造包含這些的綜合藝術，也是他們奮鬥的一個目標。

在克林姆作品裏，表現出來的，有濃厚投影的工藝設計性性格，也就是這個時代精神的一個表現。

換句話說，克林姆的藝術如何地屹立於時代，如何地獨創和具有個性，也都是由於這個時代，各種不同藝術的縱絲與橫絲交錯中，編織出來的結果罷了。

妮普斯的肖像　克林姆作
油彩・畫布　1898年　145×145cm
維也納・奧地利美術館藏

分離派代表畫家

　　分離派以維也納作中心，因爲他們是怪異一
群，最先並不爲世人注意，但近年來雅痞族、
新貴族、新新人類的崛起，分離派代表畫家：
克林姆、席勒、可可希卡備受這些人喜愛，奉
爲神般崇拜。

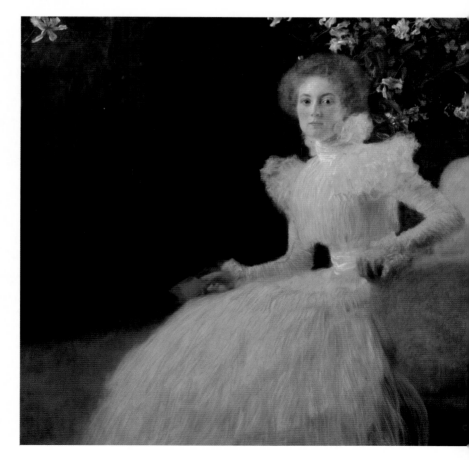

克林姆肖像（攝影）

分離派代表畫家 ①

克林姆
● Gustav Klimt 1862～1918
● 歌頌永遠的愛和性

分離派的靈魂——克林姆

克林姆的一生，和哈布斯普羅克蒂國的末期剛好重疊。這個帝國的末期是始於克林姆要出生的前一年，也就是1861年舉行的，最初泛奧地利議會開始，而其終是在他死後數個月的1918年，奧地利和匈牙利在第一次世界大戰中敗北而告終。

維也納世紀末夢幻中盛開的花

克林姆的藝術，是爛熟的維也納世紀末夢幻中盛開的花。但，並不是被所謂的官能與虛無，及頹廢的妖艷芳香，所包圍著的病態的花。而是在這重香味的背後，搖曳著或放射的光，才是克林姆藝術的本質。

克林姆是1862年7月14日生於維也納西的郊外，父親是波希米亞出身的移民。在他8歲時隨著父母來到維也納，長大後以彫金師維持生活，和維也納姑娘安娜結婚。安娜喜歡音樂，一直抱著能登台一展歌喉的美夢，但從未實現。

克林姆是7個兄弟中的老二。他從幼小時就表現出美術的才能。少2歲的恩斯特和他一樣，學獲一身精湛的繪畫技術，也成為畫家，可惜28歲就早逝。死前和克林姆一樣有名，有充分徵兆可證明他是可成為有名的畫家。最小的弟弟也有才能，後來成為熟練的金屬彫刻師父了。

克林姆小時候因家貧，住在租來的房子裏，為著便宜的房租，1862～1884年間，一家共換了5次家。所以他沒有辦法進中等教育學校就讀，和普通小孩一樣，進入高等小學校。

投考工藝美術學校

小學畢業後，聽取一位叔父輩的建議，為取得將來生活的安定，投考工藝美術學校。克林姆在1876年，以拔群的成績，通過工藝美術學校的入學考試。14歲時抱著希望，為將來能擁有安定的薪水和退休金的保證，決定努力學獲一技之長，能成為高等小學校的繪畫教師為最終目標。

少女睡姿　克林姆作

素描・色紙　1886年　45×32cm
維也納・私人收藏

素描家的超人才能

　　當時的工藝美術學校，是基於改革精神設立的新學校，但是功課表和教授法都很因襲的。一開始克林姆就給教授們強烈印象，結果他被編進學校的專門畫家班。

　　克林姆很明顯地具有素描家的超人才能，學生時代留下的人體習作，就是最好的證明。因為用軟質鉛筆的關係，能夠把筋肉的連接處，用微妙的調子變化描畫。這些作品都成為他表現動態的男性肉體，和靜止的男性肉體的精華，可做為他學獲正確的素描功力的證明。

在校時就靠技術賺外快

　　克林姆要從工藝美術學校畢業前，由於成績超群的好，由教師推薦，和同班同學麥希到校外賺外快。後來克弟恩斯特也參加同一繪畫教室，於是他們3人共同合作，稱自己的組織為「藝術家公司」，只要和造形有關的任何工作，他們都做，這些收入對家庭經濟的改善大有幫助。

成功的藝術家公司

　　他們的事業進行相當成功。等到1883年畢業時他們已有能力租借能製作大規模裝飾作品的畫室。因此時的維也納，剛經過大規模都市計劃的改建不久，萬事待興，故他們一畢業，招來的生意就應接不暇。藝術家公司，如今已達成功的頂點。因為他們的生意恆常都可讓顧客十分滿意，工作速度快，品質又高，藝術家公司的成就，帶給這批年輕畫家，獲得稀有的名聲與財富。

　　1892年公司再遷至更大的新畫室。但此年的年末悲劇終於發生，弟弟恩斯特罹患重感冒，引起心腦炎而死亡。6個月前才死了父親，一下子失去兩個親人，尤其是弟弟的死，給克林姆深刻的影響。從此他不但要肩負母親與妹妹的經濟上責任，弟弟的未亡人和幼小的女兒，也要他負起道義上的責任來。

愛　克林姆作
油彩・畫布　1895年　60×44cm
維也納・奧地利美術館藏

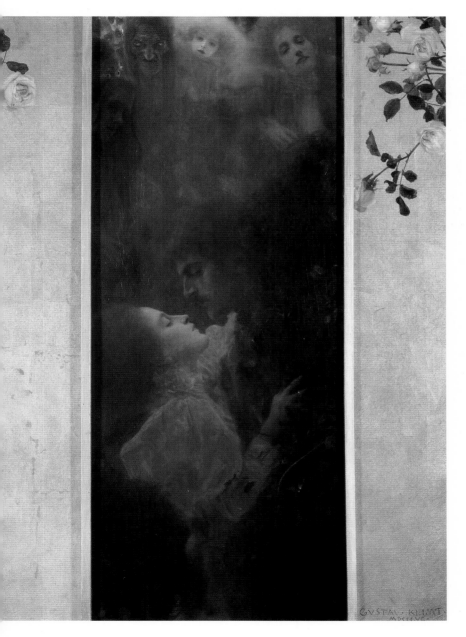

伊廸爾　克林姆作
油彩・畫布　1884年　50×74cm
維也納・市立美術館藏

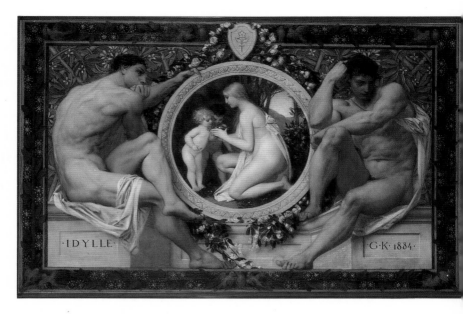

承接維也納大學禮堂的裝飾畫

由於維也納美術史美術館的裝飾畫獲得好評，文化教育部的藝術評議委員會，立即要公司提出維也納大學禮堂裝飾畫的草稿。此時公司的營運已不如前，自從接了大學禮堂天花板畫，到最初的畫完成，共費6年。原因是這個時候恰遇維也納掀起藝術改革的運動，這個運動給克林姆的藝術觀引起頗大的變化。

維也納大學禮堂的天花板畫的構成是很傳統的，在中央大塊面積的部分，畫的是能御制黑暗的光的勝利，而圍繞此畫的四幅長方形的畫，是表現大學傳統的四學部（神學部、哲學部、法學部、醫學部）的象徵畫。中央及神學部是由麥希負責，其他三幅是由克林姆製作。

「哲學」引起論爭

克林姆和往常一樣，並未使用任何人都可看懂的象徵，來表現繪畫的意義。在哲學部裏，他想描畫的是最為神秘的哲學的寓意，但是他的想法並未被人所理解。作品要裝置前的展示會一開始沒幾天，包括校長在內的大學關係者87名，就發表對克林姆繪畫的抗議書。而後再向文化教育大臣請願，取消向克林姆的委託，理由是「以不明瞭的形體，表現不明瞭的思想」，甚至指陳僅是初中學歷的克林姆，怎能表現複雜的哲學？

麗烏斯　克林姆作

筆・水墨筆・金粉　1896年　42×31cm

也納・市立美術館藏

不明瞭形體表現不明瞭思想

「哲學」這一幅畫在維也納掀起長

數月的論爭。克林姆的畫，引起維

納所有思想界的憤慨。傳統主義者

爲畫中寓意的意義太曖昧。天主教

徒提出在神聖的禮堂，描畫裸體的

妥當。加上合理主義和唯美主義者

相異，更使問題複雜化。

雖然有圍繞克林姆的畫「哲學」所

生的意見的相異，或對此畫的種種

難。甚至提出取消委託的建議等，

是最後取消裝飾畫的請願，並未通

。通常政治家是不大會支持違反慣

的藝術家的。但是當時的文化教育

臣利達・洪・哈爾貼魯博士，勇敢

排除衆議而支持克林姆，使得克林

能繼續完成剩下的2件作品。

「醫學」未能防止死亡

發表「哲學」後的第2年，第2件作

「醫學」相繼完成，也開始展示了。

次輪到醫師發脾氣了。怒號的原因

畫中成排的人所表現的象徵意義。

生們認爲，在這些人中潛伏著以骸

的姿態出現的死神，克林姆似在強

醫病的醫術，未具有防止死亡的能

。

論爭愈演愈烈，甚至也登上議會的

題。雖然文化教育大臣再度勇敢的

退衆議取消委託的要求，但是對事

態的演變也傷透腦筋。

此時起來爲克林姆辯獲的是赫爾

曼・保魯。他把此事看成是現代藝術

家和對藝術無知的人展開的鬥爭。他

到處舉行擁護的演講，而且把這些演

講結集成冊出版了。

「法學」象徵犯法人命運

接著第3件，由大學委託的最後作品

「法學」，於1903年大約快要完成時，

和其他兩件一起參加分離派展的展覽

會。其非難的程度並未比前2件少，說

是克林姆的畫，並不是在描畫法學，

而在描畫懲罰的情形，其畫並不是表

現法律，是在表現象徵觸犯法律的人

的命運。

事情雖然如此，但是最後文化教育

大臣，依然未通過大學所提取消委託

綠背景的少女 克林姆作
油彩・畫布　1896年　320×

的事。同時在1903年12月，藝術評議委員會也決議接受這些畫了。

　可是後來由於展示意見的關係，克林姆決定送還訂金，未把此3幅引起物議的作品，裝置在大學禮堂。然後又由於納粹黨的打壓，這些畫又落入納粹的手裏，待至1945年納粹敗退時，以「要落入敵人之手，不如燒掉」的想法被燒失了。如今我們只能依靠照片，認識它的面貌了。

在頹廢的都市裏盛開的花

　除上述有關公眾大規模的作品之外，在私自作品的藝術表現上，也有其獨特的藝術境界。

　克林姆在生時的維也納的世紀末是暗雲低垂的時代，在他的作品裏蘊藏著的是被豪奢的裝飾，所包圍的靡爛的性，充滿巨大矛盾的頹廢簡直就是當時浮遊在這個都市裏的空氣一樣，充滿在克林姆的身邊，這些作品只是他生活的寫照而已。

　克林姆本身，早就因裝飾方面的技巧而引人注目。又在布魯克劇場天花板畫等大作上，獲取成功，從貧民一躍而爬上資產階級的人。

雕塑　克林姆作
筆・水墨筆・金粉　1896年　42×31cm
也納・市立美術館藏

克林姆作品製作月曆、筆記本

塔斯基公司出品

克林姆、席勒作品製作茶杯墊、卡片、手錶

維也納・奧地利美術館出品

分離派畫家
新新貴族　文具新

雅痞族，新新貴族，講究獨特有品味
有個性又叛逆，生活精緻細膩化但要
漫，靜止時像處子，動起來像野馬，憂
多愁善感，但要「酷」要浪漫，這點跟
離派畫家克林姆的生活方式很接近，克
姆一直生活在自我意識形態裡，他沉迷
愛的綺夢，整日陶醉在二性繾綣似真似
溫柔小鄉，克林姆是如此，席勒更是強系
他們的作品產生續產品，如日記簿、月曆
茶杯墊、書籤、紀念卡、手錶等，非常
新新貴族們喜愛，最近二年來分離派畫
作品被應用在高級文具上也很普遍，也
人說那是「文具名品」。

克林姆作品製作書籤

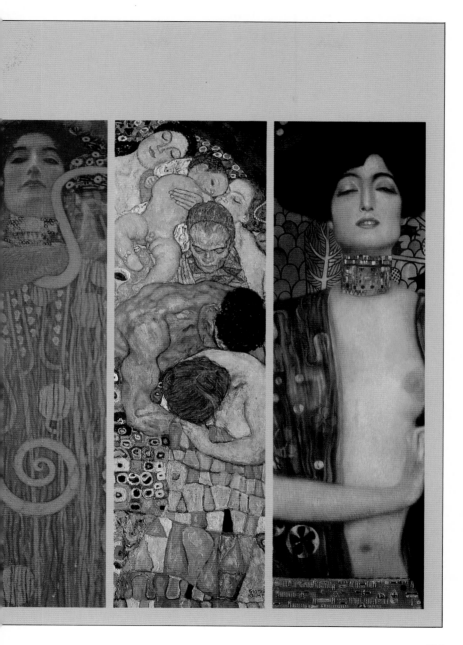

並排樹後黃色屋　克林姆作
油彩・畫布　1912年　110×110cm
維也納・奧地利美術館藏

醫學（局部）　克林姆作
油彩・壁畫　1900－07年　430×300cm
維也納大學講堂天井畫

克林姆的「二面性」

　　他對女性也一樣是二面的。當設立分離派不久，正是迎接「黃金時代」的35歲壯年，克林姆同時愛上性格上完全相異的兩個女人。一個是阿爾瑪，後來和作曲家馬勒結婚，而以「阿爾瑪・馬勒」留名於歷史的女性。另外一個是後來成爲他一輩子老相好的芙麗給。奇怪的是，克林姆寫給芙麗給的信中的第一封，所註明的1897年的日期，正好是被阿爾瑪魅惑的那

年：「我所愛的芙麗給，遺憾的很我無法去拜訪妳啦。」

　　設立分離派的這一年，克林姆曾向阿爾瑪求婚，同時也開始和芙麗給共渡夏天的避暑旅行去了！

　　在「性」上，雖然是奔放無羈的克林姆，但和芙麗給卻能一輩子維持工作上互相協助，生活上相敬如賓的老相好的關係。

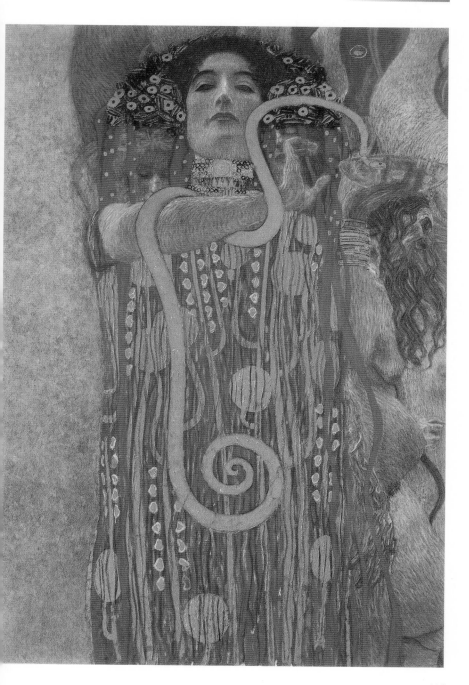

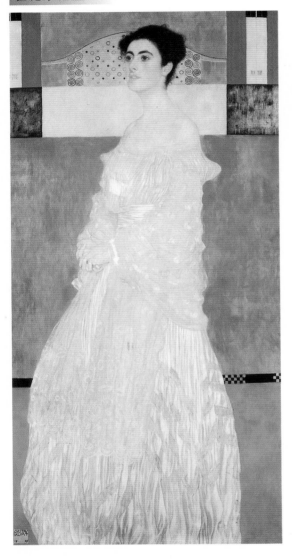

瑪格麗特肖像　克林姆作
油彩‧畫布　1905年　180×90c
嘉莉雅肖像　克林姆作
油彩‧畫布　1903年　170×96c
倫敦‧國家畫廊藏

考慮女性胸口的大小

　　克林姆最愛的，又是工作伙伴的夭折弟弟，其妻子的妹妹就是芙麗給。代弟弟照顧弟妹家屬時和芙麗給發生愛苗，二人相遇時芙麗給已23歲了。

　　當時的社會，女性還是男性的附屬品的時代裏，姊妹倆已能自立，開了一家時髦的流行服裝店。以「由女性為女性做的服裝」為號召，設計開放的服務，走在當時社會的前端。

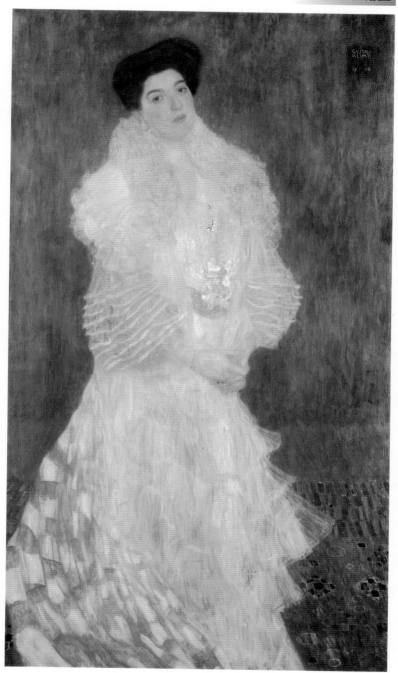

女友滴意　克林姆作
油彩・畫布　1916年　99×99cm

舞蹈伶娜　克林姆作
油彩・畫布　1916年　180×90c
個人收藏

把女性從「幫肚」解放

　　她們和克林姆的好朋友，即進步的設計集團，維也納工房，訂有契約，他們是生意上的伙伴。芙麗給以「考慮女性胸口的大小，是要比皇室紋章的勳章更為重要」為發想的依據，開始出售流行的短裙。此時社會上一般女性的剪裁式樣是，用鯨魚的骨頭所做的「幫肚」(Corset)把女性身材，幾乎要把肋骨變形那樣，緊緊地束縛胸

部，做成讓男人的兩個手掌也能抓滿，那麼小程度的體型穿的衣服。

　　此時又美又輕快的芙麗給的流行式樣，立即引起不分階級女性的好感是理所當然的了。這個流行的作風要比1920年代於巴黎轟動的渥娃爾(Voile)，或是香奈兒(Channel)，更早把女性從「幫肚」(Corset)解放。

戴黑大帽的婦人　克林姆作
油彩・畫布　1912年　190×120cm
維也納・奧地利美術館藏

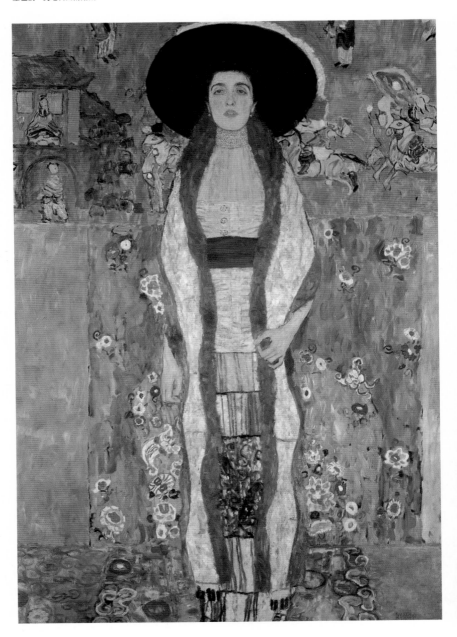

著透明紗的瑪達　克林姆作
彡・畫布　1912年　150×110cm
・大都會美術館藏

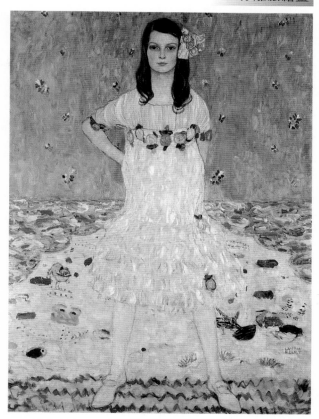

芙麗給的「安息的窩」

　　克林姆和芙麗給，雖然是沒結婚，
且實質上的生活是和夫妻同然，甚至
是有過之的。二人都非常珍惜相處的
時間，由克林姆提案，每年阿達湖畔
的避暑時光，是他們二人最快樂的時
段。

　　自立經營事業的芙麗給，一方面尚
擔起料理克林姆生活上的一切雜事，
一心只想讓克林姆能專心埋頭於創
作，而無後顧之憂。據說他們未結婚
的原因是芙麗給不想從克林姆身上，
奪走他的自由，這種心理考慮的緣

故。

　　芙麗給在精神上是很成熟而又聰明
的女人，對於克林姆奔放的女性關
係，她也是以靜靜地態度看待。在他
們兩人之間，有著超越性關係的信賴
和培育了非凡的愛情。對常是時代領
導人，而向著傳統挑戰的克林姆來
說，芙麗給才是他安息的窩。和她一
起過的平穩、溫暖的時間，給克林姆
的創作活動，產生豐饒的果實。她是
和阿爾瑪不同宿命的女人。

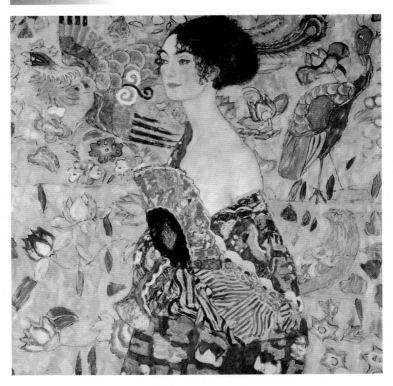

世紀末之華──阿爾瑪

以藝術家來說，旣已獲得理想愛情生活的克林姆，應要自感滿足，但是命運的女神又捉弄他，在他的人生中又有一位「宿命的女人」阿爾瑪登場了。兼有知性與魔性，帶有紫藍色眼睛的阿爾瑪，正是迷昏了作曲家馬勒以及一批時代的寵兒們。她是爲戀愛而活的世紀末維也納之華。

35歲的克林姆，初見阿爾瑪時，她是才17歲含苞待放的少女。阿爾瑪的繼父是畫家毛陸（克林姆分離派的同志，同時也是以後要當阿爾瑪丈夫的作曲家馬勒的舞台監督），他們的初遇是在毛陸家，要開第一屆分離派集會的時候。

一塵不染的阿爾瑪的美貌，和知性的言談背後，克林姆發現了魔性的光輝。在此矛盾的魅力下，克林姆成爲阿爾瑪初吻的男人，而點醒了阿爾瑪的魔性。阿爾瑪也被克林姆迷住，她日後提起克林姆時說：「漂亮而帶有男人氣概，洗練而又過激，也熱情，我們一輩子互相企求……」

可是芙麗給的存在，已廣爲人知，當然她父母已有所聞，猛然反對他們兩人的來往。克林姆雖然尾隨至阿爾瑪一家的旅遊地佛羅倫斯，最後仍然被其母親所拒絕。

持扇的婦人　克林姆作
油彩・畫布　1917年　100×100cm
私人收藏

新娘（局部）　克林姆作
油彩・畫布　1917年　166×190cm
私人收藏

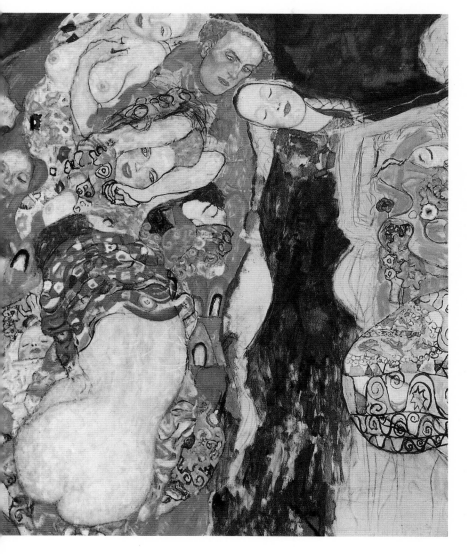

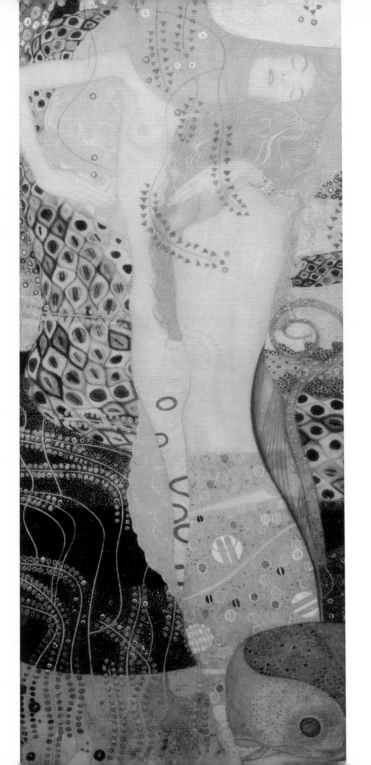

水蛇(1) 克林姆作
水彩・羊皮紙 1904年 50×20cm
維也納・奧地利美術館藏

嗚廸斯(2) 克林姆作
油彩・畫布 1909年 178×46cm
威尼斯・現代美術館藏

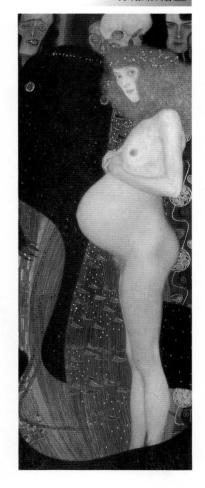

化身妖豔的宿命女人

然而克林姆熱烈的戀慕是一輩子繼續著的。他描畫的女性纖細的手腳，具備著優雅與背德的白皙肌膚，能吸住對方危險的眼神⋯⋯在克林姆的畫中，出現的妖艷，讓男人發狂的「宿命的女人」，這些不外是阿爾瑪的化身罷了。

阿爾瑪在5年後，23歲時和馬勒結婚，婚後行動失去自由。不久和馬勒的婚姻生活，也由於其夫的死而落幕。

1915年和建築家，也是包浩斯的創辦人格羅皮奧斯結婚，又再成為詩人威路富魯(Franz Werfel 1890～1945)之妻。除結婚對象之外，也成為畫家可可希卡、作家庫勞斯等，前衛學者、藝術家的戀人，繼續刺激世紀末維也納男人的才能。

金魚　克林姆作
油彩・畫布　1901年　177×65cm

站在花牆壁前少女　克林姆作
水彩・厚紙　1917年　180×90cm

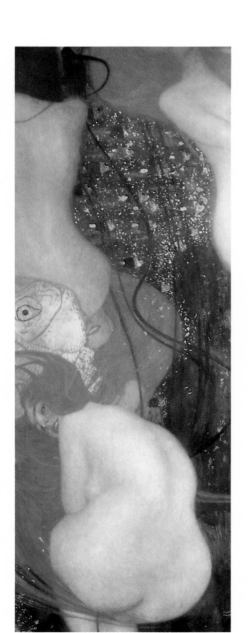

被金箔圍繞著的愛

克林姆具有敏銳的觀察力，他能夠在一瞬之間，把人物的性格、氣質與特徵捉住，這種能力使得他在維也納的上流社會中，輕而易舉的為有閒階級的夫人描畫肖像，而建立起他的黃金時代。

克林姆繪畫的主角是女性或是女體。他所描畫的性，以某一方面說是通俗的，是性愛的性。他畫的女體往往是在象徵性器的紋樣中，或在男性的擁抱中，恍惚著的女性……。

同時取材描畫性與死

克林姆把女性當做是性愛的對象來描畫，至此女性常被他剝棄個性。他描畫的女性，看起來雖然都在陶醉中，很恍惚，但奇怪得很，大部分都表現得很冷靜，毫不會衝動。也許肉體的互相接觸，很有可能也是一種互為搶奪。所以在克林姆看來，「接吻」也是吸血的行為。

如此克林姆常把「性」與「死」同時取材描畫，這才是畫家克林姆的黃色浪漫。

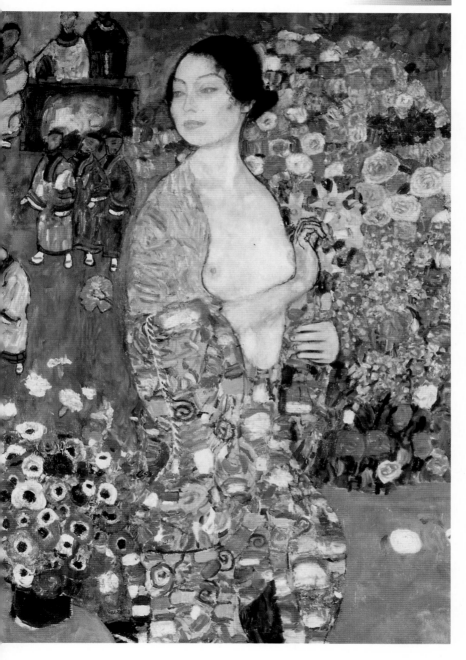

孕婦 克林姆作
油彩・畫布　1907年　110×110cm
紐約・近代美術館藏

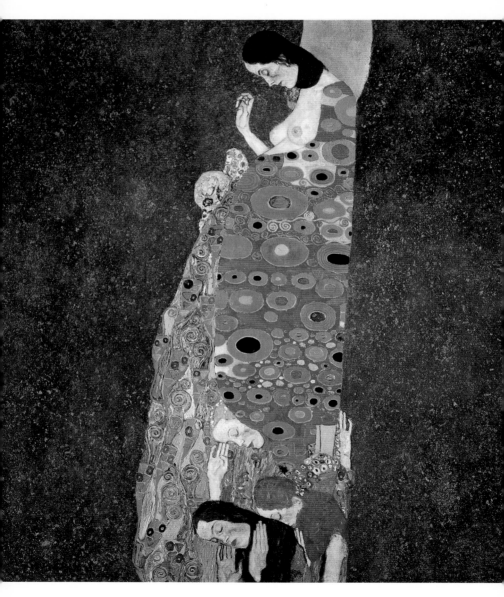

希望 I　克林姆作
油彩・畫布　1903年　189×67cm
渥太華・國立美術館藏

克林姆眼中的女人

以令人驚訝的多樣性，繼續描寫女性身體的克林姆，在他看來女性究竟是什麼呢？

他有叫芙麗給的，能協力合作、互相尊敬的理想老相好，也有一輩子戀慕著他的馬勒夫人，還有心中一直希望克林姆能畫她的像，然而外表卻裝扮著一幅無事兒的貴婦人，此外在他的畫室裏，經常還有許多來當「寓意畫」或「神話畫」模特兒的女人出入。

畫室描畫女性群像圖

克林姆的畫室，簡直就是婦女室。據說經常有數十個模特兒姑娘，在畫室隔鄰的房間裏聚集。甚至衣裝不整地躺在那兒，有全裸著在走動的，也有互相擁抱，陶醉於淫靡的遊戲中。據說大部分是娼婦。克林姆就隨心所欲的，和他們做性的遊戲。

在畫室裏工作累了，就到隔壁找等待著的女人，有時是做露骨的精密素描，有時是和她們一起享受性的樂趣。有名的「接吻」該幅畫的模特兒，很有可能就是其中的一個。「新娘」、「搖籃」、「姑娘們」，或是「哲學」、「法學」、「醫學」等的群像畫，也許就是聚集在婦女室的這些女人們的種種肉體，經過一番取捨與特殊安排，把她們連接起來，所產生的女性群像圖了。

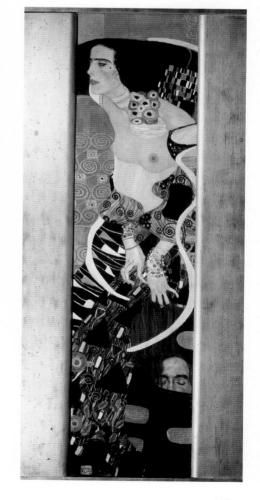

期待　克林姆作
水彩・畫紙　1905年　193×115cm
維也納・奧地利美術館藏

抽象的壁面　克林姆作
水彩・畫紙　1905年　197×91cm
維也納・奧地利工藝美術館藏

二女共存的創作源泉

　　克林姆一生畫了無數的女人，然而一張也未留下這個「宿命的女人」的肖像畫。但是阿爾瑪卻在克林姆女性作品中，任何角落都留有她的映像，而終生支配著這個畫家的創作。

　　1902年克林姆40歲時所畫的「芙麗給的肖像」，是他代表作之一。16年後，因腦中風而倒的克林姆，據說在臨終時，繼續呼喊著她的名字。阿爾瑪和芙麗給，在克林姆心中，完全沒有違和感，共存著而對其創作的源泉，有著深深的影響。艷麗的人生，活在多彩多姿戀愛生活中的阿爾瑪，與此相對的芙麗給，生活在克林姆的背後裏，克林姆死後34年，以78歲的生涯，靜靜地結束了她的一生。

富利貼力給 · 馬利亞 · 貝阿的肖像　克林姆作

1916年　油彩　168×130cm　紐約 · 私人收藏

克林姆的藝術頗有包容力，常吸取異國風味，做為滋潤自己藝術的營養劑。本圖的背景顯然是模仿中國功夫的武術圖片，據說是從壺畫取材的中國古代武將圖。有趣的是這些武將圖，本來應算是畫中畫的這些人像，卻對眼前的異邦人，表現出像是一種敵愾心的表情，有的耍棒，有的揮

刀槍撲過來，而且個個虎視眈眈，蘊釀出一股緊迫感。

模特兒所穿有青白曲線模樣的嶄新洋裝，聽說是由維也納分離派所設計的前衛衣裝，現在被保存在紐約大都會美術館裡的服裝館中。

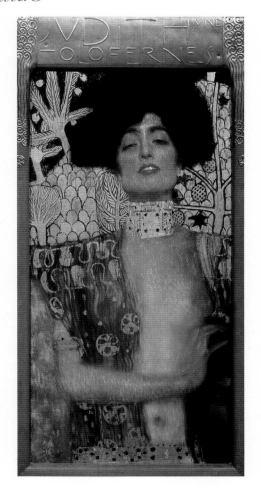

猶笛特⑴　克林姆作

1901年　畫布　油彩　84×42cm　維也納奧地利美術館

　　在文藝復興巴洛克時代的猶笛特，是以自己的身體去接近敵將，割下睡眠中敵將首級的救國英雌，和莎樂美有異曲同工之妙的故事。

　　在這裡的猶笛特，並不是挺身改變祖國的救國英雄或是烈婦，而是染上一身世紀末頹廢之氣的妖婦、毒婦。似乎欠眼神的左眼，明顯反映出在她肉體中，尚在漩渦

著的性的怨念，半閉著像是塗上鮮血的雙唇，會讓人感到非吞噬所有男人不肯罷休。如今尚未從性恍惚中清醒過來，放在赫洛肥路斯頭上的右手，似乎仍在享受其餘韻而撫摸著他，憐惜著他的樣子。如此在右眼與左眼不同表情，所暗示的心理狀態的描寫功夫，除非世紀末的維也納，否則是做不到的。

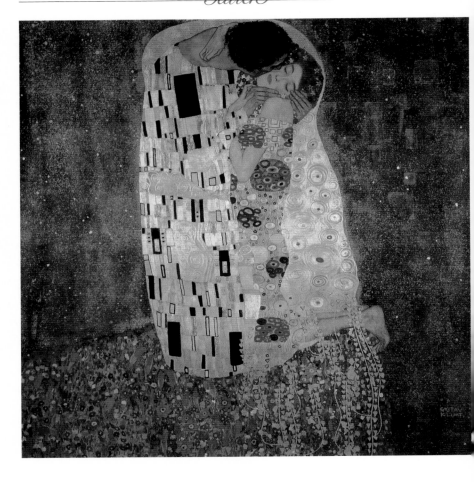

接吻　克林姆作

1907～08年　畫布　油彩　180×180cm　維也納奧地利美術館藏

相抱的二個身體，一見像是埋在豪華、艷麗的拜占庭風的馬賽克紋樣裏，但若再以另一個角度看時，紋樣中的黑色長方形是男性器，有色的圓形或橢圓形，是女性器的象徵性符號。有許多人是把這種裝飾，看成是一種黃色的性的暗示。的確，在克林姆的許多其他作品裏，也有這種黑色長方形和多彩的圓形出現。再說環抱男女的黃金光的側影，也會誘發男根的意象。據說最近用X光透視克林姆所畫的人像時發現，大部分人像在事先都曾鮮明的把性器描寫好，再畫上衣裝的，被絢爛的裝飾所秘藏的執拗的性器的隱喻，克林姆爲何如此懸念「性」，可能另有原因的。

阿達湖畔的風景間答阿哈之家　克林姆作

1916年　畫布　油彩　110×110cm　維也納奧地利美術館藏

在克林姆的作品裏，有名的是絢爛的肖像畫，風景好像不引人注意。但是依他一生所留下的油彩作品222件中，風景畫就占去了50多件，約有全體的四分之一，以藝術的觀點看，克林姆的風景畫，也占有極爲重要的地位。

克林姆的風景畫有幾點特色：①愛好水邊。②抬高地平線，也就是不畫天空的畫面構成。③不採通常慣用的橫長畫面，而以正方形的畫面爲主，大小大約都用110×110cm，而且都精細的畫。也提出參展分離派畫展及其他展覽會，可見克林姆本人是很重視風景畫的。

自畫像（局部） 席勒作
黑墨・水彩紙 1910年 42×29cm

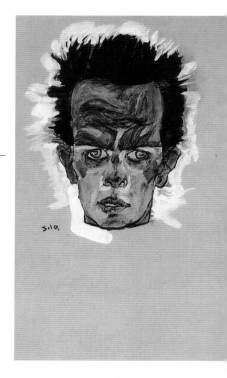

分離派代表畫家 ②

■席勒
● Egon Schiele 1890～1918
● 世紀末維也納的慧星

1890年，豪華絢爛的文化正滿開的維也納，誕生一位像慧星般滑過的天才畫家——席勒。

1907年，立志成爲畫家的17歲少年席勒(Egon Schiele 1890～1918)有個機會，和一向尊敬而夢寐以求的畫家克林姆見面，而達成以自己的作品，請其指導的願望。結果出乎意料之外，兩人交情的進展，即刻達到互相交換素描的程度。

通過性而注視死的相反世界

其原因可能是克林姆看出席勒具有超群的才能。也許他也發現席勒和自己一樣，通過「性」而注視「死」時結局，是產生和自己完全相反世界的結果出來。對能創造這種藝術的少年，感到好感。

其實席勒的藝術，是和要把「死」隱藏在裝飾背後的克林姆相比，露骨得幾乎連自己的骨肉也要削剝下來那樣，把「死」赤裸裸地描畫出來。

亦師亦父克林姆

席勒把克林姆當做是師長那樣尊敬，有時以父輩之禮對待他。

克林姆也禮尚往來，以維也納藝術家集團（分離派）領導人的身分，邀請席勒參加第二屆綜合藝術展，讓席勒有發表作品的機會。除此之外，也提供種種發表作品的機會給席勒，就是因爲和克林姆的相識，席勒才漸漸提高名聲。

後來雖然是被認爲和克林姆同樣，成爲世紀末維也納畫壇的代表性畫家。可是席勒命中註定，在美術活動，或是人生的問題上，處處不得不和巨大的先人的影子鬥爭，期求擺脫影響的必然命運。

畫家嘉魯肖像　席勒作
油彩・畫布　1910年　100×90cm
私人收藏

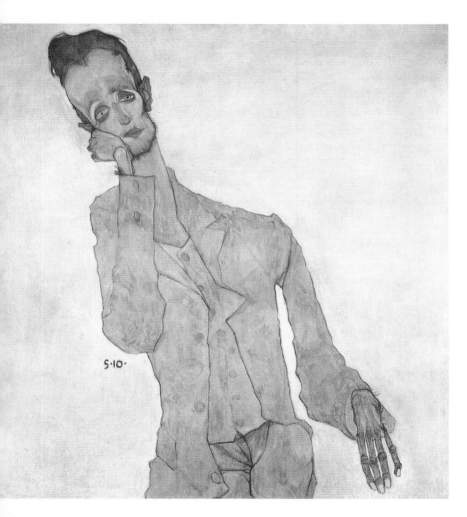

誘拐少女

　　席勒21歲時想要有一番作為，他想起碼也該開拓自己的藝術。也希望能在寂靜的田園環境中埋頭創作，於是他帶著由前輩克林姆讓渡過來的模特兒娃莉，搬到奧地利北東部，叫諾連克巴哈的小鎮住了下來，開始過他們二人的生活。在此鄉下村莊裏，隨興所欲的二人的同棲生活，是超越了周

坐著的裸婦　席勒作
黑墨・水彩　1910年　44.8×31.1cm

蹲在地上的裸婦　席勒作
鉛筆・水彩　1912年　37.5×28.9cm

穿紅衣的少女　席勒作
水彩・沾水筆　1913年　39×29cm
紐約・私人收藏

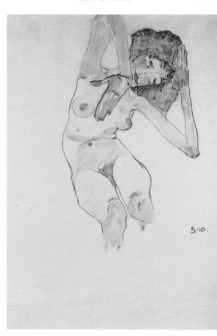

圍人的理解的。

　　實際上比此更糟而讓人放心不下的是，席勒常把鄰近的少女帶回家，就畫她們的裸體。席勒和娃莉，只要把附近的小孩帶回畫室，就把她們當模特兒畫，於是引起鄰近村民的懷疑而告到派出所去了。

作品傷風敗俗妨害風化？

　　1912年4月，有2個警官訪問席勒家，而把席勒帶到監獄裏，原因是誘拐少女，和他所畫的畫有妨害風化的嫌疑。事實上只是留宿離家出走的少女而已。

　　在席勒的意識觀念裏，是無法理解一般人為什麼認為這種將少女留在家，是一件沒常識的人做的事，也完全無法理解，世間的良識，為何會判定他的畫，為傷風敗俗、妨害風化的作品。

非社會的行為

　　在席勒的畫裏，常出現的赤裸著的少女——在天真無邪的表情中，被清楚描畫出來的性趣，讓觀看的人感到一陣驚訝。

　　幼小時，人總是或多或少會對「性」產生漠然的好奇。誰都有隱藏著，只有自己知道的秘事，而所謂長大成人，就是要把這些事忘掉，或是不提

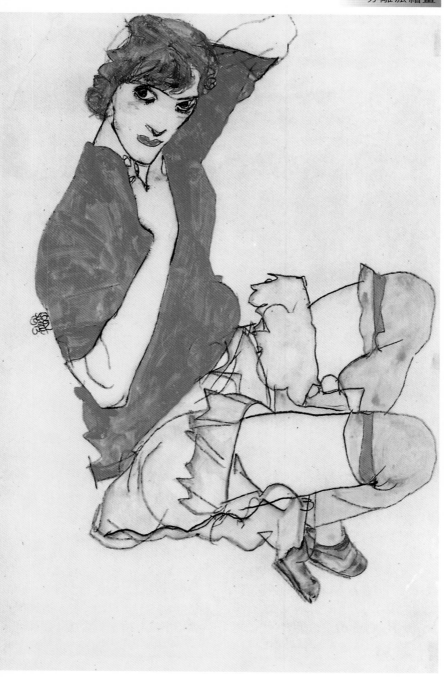

閉著眼睛的自畫像 席勒作
鉛筆・水彩 1914年 48.5×31.5cm
維也納・私人收藏

自畫像 席勒作
黑墨汁・水彩 1914年 48.2×32cm

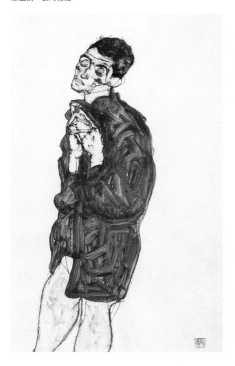

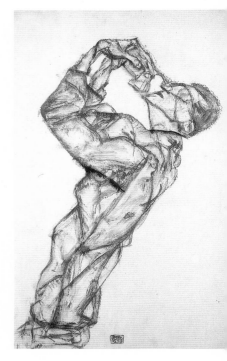

這些事，方算長成爲大人。若是如此席勒永遠就是小孩。

忠實於自我感性的「小孩」

因爲他對自己的感性很誠實。這種忠實於自己的行動，就會被批評爲非社會的，非常識的，被世上有常識的人指指點點。

被逮捕後經調查「誘拐」的嫌疑是澄清了。但是在畫室貼著的少女們的素描却成爲問題。最後席勒就被以「給孩子們看猥褻的畫」的罪名，被判拘留24天。被以誘拐少女的嫌疑逮捕時，席勒才22歲，這個事件深深傷了

席勒的心。

席勒被留置的24天，娃莉每天都去會面。若遇被禁會面，就從監獄的牆外，向席勒被關的獨房窗口，擲下水果與信。娃莉對席勒的心是令人感動的。

對自己方有興趣

住在諾連克巴哈時的席勒，不厭其煩的反覆描畫娃莉。可是所畫的每一個娃莉，不管是臉形及表情，都和席勒自己沒有兩樣。常常喜歡凝視著自己，對自己方有興趣的當時的席勒，要把娃莉留在身旁的原因無他，就是

坐著的裸婦　席勒作
黑墨・水彩　1915年　49.5×32.7cm

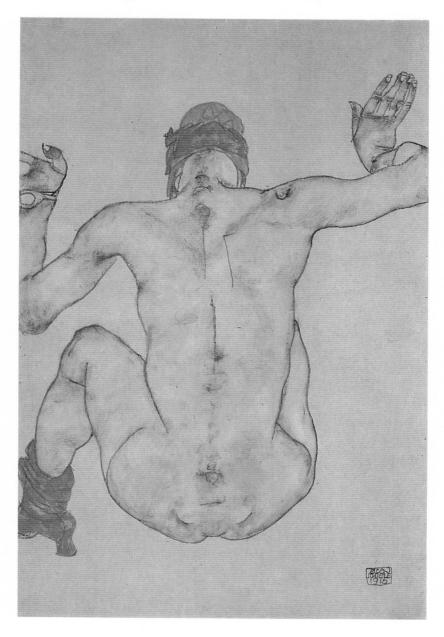

蹲坐的少婦　席勒作
黑墨・水彩　1917年　48×32cm

立著的男士　席勒作
黑墨・水彩　1913年　48×31cm

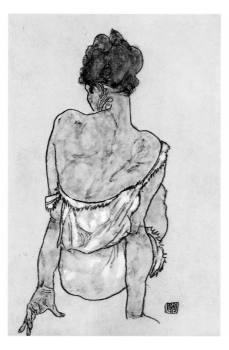

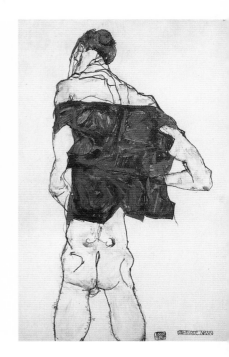

因爲她太像自己的緣故。

　　所以娃莉的存在,在他來說,就像自然的空氣那樣,是自然的,是應該的,是無法用愛來把握它的。

娶個新娘享受家庭溫暖

　　誘拐事件後,傷心的回到維也納之後的席勒,開始注意到住在對面家裏的2個姊妹。最初視線相遇時,會有一陣戰慄,慢慢地他們的交往也就愈來愈親密了。

　　從此時起,席勒方開始認眞地考慮結婚的問題。而令人不敢相信的是對方竟說,姊妹任何一位均可。「趕快結

個婚,享受家庭的溫暖……」當然新娘不是娃莉,他希望娶一個淸白家庭裏成長的姑娘。

　　娃莉當然毫無勝算把握。在姊妹中姊姊的埃笛特,承諾這個年輕而奇妙畫家的求婚。但有一個條件,就是要和娃莉一刀兩斷,這個要求在埃笛特是當然的事,首先埃笛特就找娃莉談判,埃笛特發揮雄辯的才能,把席勒和自己的愛表明,對此娃莉一句話也沒反駁。

　　然而席勒卻在最後那天,遞給娃莉一封信,靜靜看了之後娃莉並未流淚,而無表情的說:「謝謝!但不可

穿紅外套　席勒作
鉛筆・水彩　1913年　48×32cm
維也納・私人收藏

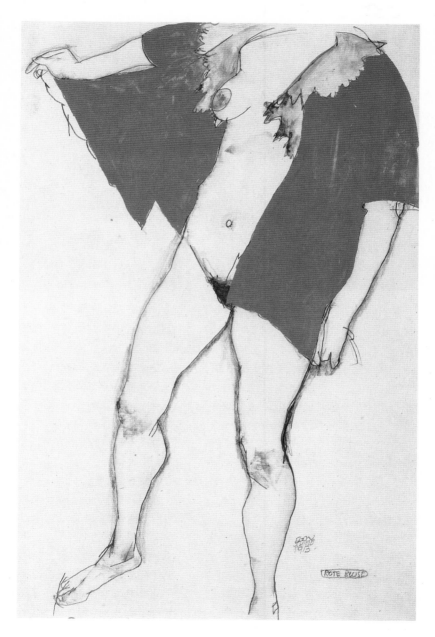

扮修道僧自畫像　席勒作
油彩・畫布　1913年　70×241cm

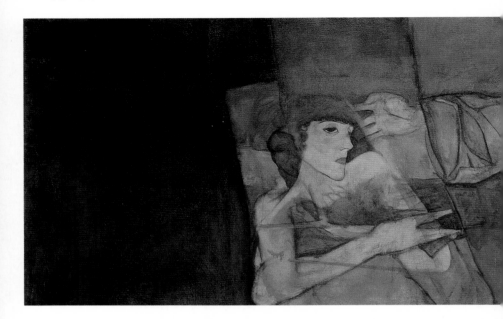

以的。」席勒在信中提出一個建議：
「今後每年的暑假，我們到鄉下過只
有我們兩人的生活，除去埃笛特。」
如此荒謬的一廂情願的想法，娃莉當
然沒有接受的理由。但和埃笛特一
樣，也有需要娃莉的席勒，完全缺少
能理解這種事不妥當的大人的道理。

被席勒拋棄的娃莉，不久就去當護
士而從軍，1917年在野戰病院結束她
的一生。

人物畫裏浮現人性

由於和埃笛特的結婚，席勒的畫變
了，幼小時失去最愛的父親，其後又
和母親產生齟齬的席勒，埃笛特可能
就是他最初的「家族」，這種幸福就給
席勒所畫的人物畫產生人性的感覺。

結婚後席勒畫得更勤。席勒所畫的
妻子埃笛特，有氣質、清純而美麗，
圓渾的線，令人感到席勒未曾畫過的
認真處理畫面的態度。一方面似乎又
失去衝勁，好像研磨過的席勒的感
性，一時變成遲鈍？應該不是，應是
在短暫的時日要完結人生，急著成長
的席勒所獲瞬間應有的幸福了。

坎坷的人生

席勒15歲時，父親因梅毒而死，被
遺留下來的母親，抱著席勒的2個妹
妹，過著貧窮的生活。寫給席勒的信
中，是反覆催討送金，對於無法立即
應付的孩子，責罵他對母親的不孝。

結婚3年後，年輕的妻子，已在腹內
孕育新的生命。但是在他們2個正處在

畢汀・華莉肖像　席勒作
油彩・畫板　1912年　32.7×39.8cm
維也納・私人收藏

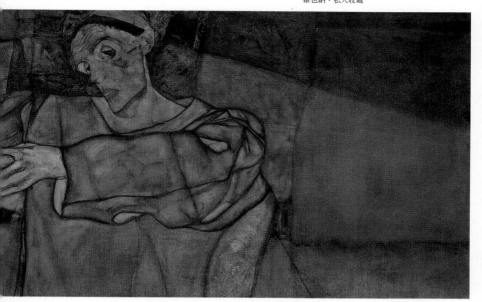

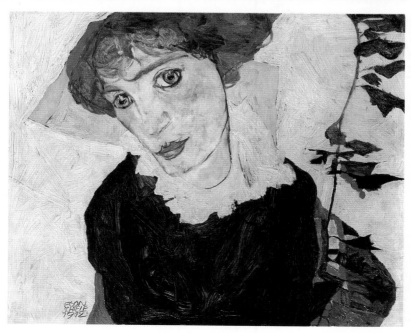

戀人之死　席勒作
油彩・畫布　1915年　150×180cm
維也納・奧地利美術館藏

喃喃低語(2)　席勒作
油彩・畫布　1915年　149.5×160cm
維也納・奧地利美術館藏

　　幸福的絕頂時，西班牙感冒侵襲全歐洲，先倒下去的是妻子埃笛特。

　　茫然不知所措，眼睜睜的注視埃笛特掙扎的痛苦，席勒心中也感受到「自己可能也快要死了」的恐怖感。他把所有的門窗全部關閉，也上了鎖，想阻止邪惡的病魔的侵入。在席勒心中，妻子的死，不如患病的恐懼來得恐怖。怕得像小孩子那樣……只會在一旁顫動著的28歲男人席勒終於……

　　最後席勒也以同樣的病逝世，是在妻子死後的第3日。

葬列　席勒作
油彩・畫布　1911年　100×100.5cm
維也納・私人收藏

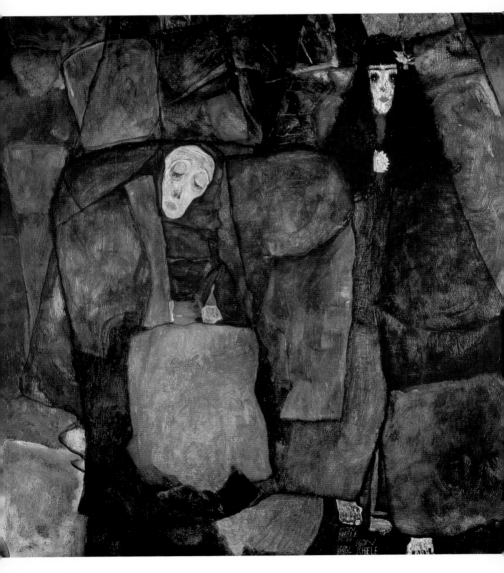

門心自省　席勒作
油彩・畫布　1911年　80×80cm
維也納・市立美術館藏

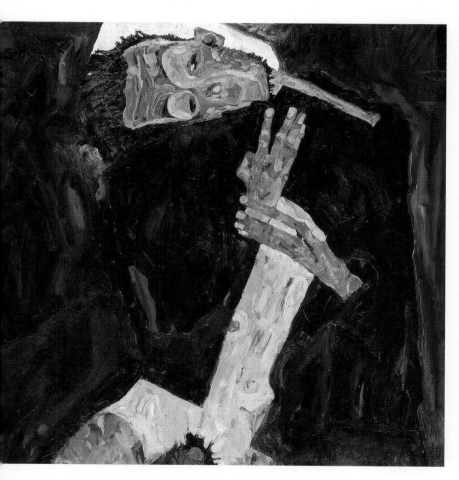

一輩子所愛的仍是自己

　　1918年10月31日，他把自己快要斷氣時的樣子，託人拍成照片……到死的瞬間止，依然執著於自己的席勒，自從年輕時起，就一直描寫著映在鏡子裏自己的形貌的席勒，這是最合適的臨終處置。總之他一輩子所愛的依然是自己了。

　　在席勒的房間裏，通常都掛著，自高中時代，母親送給他的等身大的鏡子，席勒就在這個鏡子前，擺出所有的姿勢，繼續畫自己。而在28年短促的生涯裏，留下100件以上的自畫像。

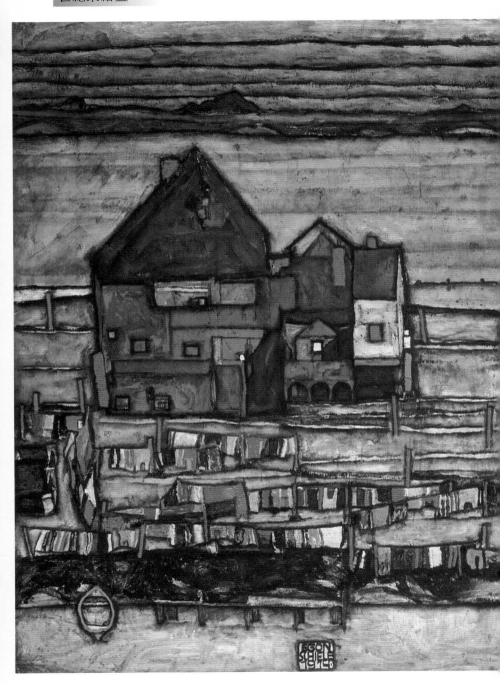

水傍人家　席勒作
油彩・畫布　1914年　100×120cm
維也納・私人收藏

安達哈特　席勒作
壓克力・紙　1913年　95×45cm

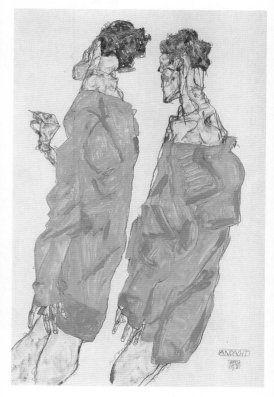

典型的世紀末畫家——席勒

在1890年文化盛開，豪華絢爛的維也納，像慧星般誕生的天才畫家——席勒，所描畫的靈骨般少女的肢體，似乎漂浮著「死亡」的芳香，他如此對自己說：「像是活生生，卻是死的。」

和2個女性，宿命般的相會，結果也只能愛「自己」的席勒，充滿孤獨的28年生涯，實在太短促的落幕了。

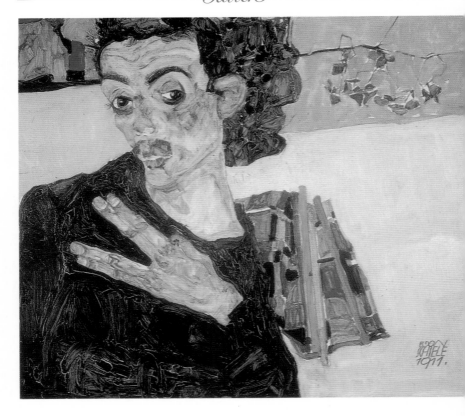

自畫像　席勒作

1911年　28×34cm　油彩　維也納市立歷史博物館

好像寫日記那樣，席勒畫了不少「自畫像」，其數不低於100。用高中時代，媽媽送給他的等身大的鏡子，照著自己，把沈潛於心底的慾望與不安，赤裸裸地表現出來。他的目的不只是要顯示自己的內面感覺，更希望通過自己，而欲把隱藏於任何人的潛意識自我，揭發出來。

故可以說席勒是承繼克林姆的主題，而把世紀末維也納的可能性，在某一方面徹底執行的畫家。他不像其師克林姆含蓄畫出優雅的一面，而是連自己的身體各部分也一五一十的描畫，對於那醜惡的一面，他勇敢面對著它，徹底把它揭發出來。

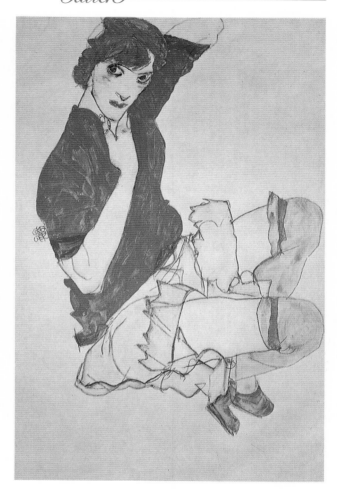

穿紅衣的娃莉　席勒作

1913年　水彩　鉛筆　粉彩　31.8×48cm　紐約個人藏

娃莉原來是克林姆的模特兒，而且是性戲的對手。席勒願意從師長處接收過來的原因，是娃莉太像自己的緣故。喜歡關心自己的席勒，畫娃莉就像畫自己一樣的感覺。本圖是最能顯示席勒特異構圖法的作品，席勒喜歡畫橫躺時，會奇妙變形的人體。人體以外甚麼也不畫，頗有國畫留餘白的趣味。簽名和製作年月的文字，似乎有支撐女體平衡的奇妙效果，這個現象就像國畫落款，所企求的效果一樣的味道，而且席勒常會利用這個效果。

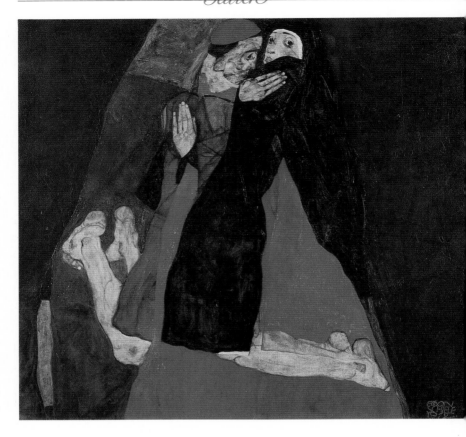

席勒鑑賞樞機卿和尼僧（愛撫）　席勒作

1912年　69.8×80.1cm　畫布　油彩　維也納個人藏

　　席勒常常製作和克林姆同一題材的作品，有的幾乎是和改作一樣。如本幅就是從克林姆的「接吻」得到啓示，而表現和其師不同面貌的同一主題的作品。

　　他用鮮烈的紅與黑的對比，來表現充滿不安的心理狀態。修道院裏是有肉欲的禁忌。而今欲犯其禁戒而要相擁抱的二人。尼僧一面為破戒的行為而恐懼著，一面又情不自禁的接受強而有力的男人的接吻。樞機卿的模特兒是席勒本身，尼僧是當時的戀人娃莉。

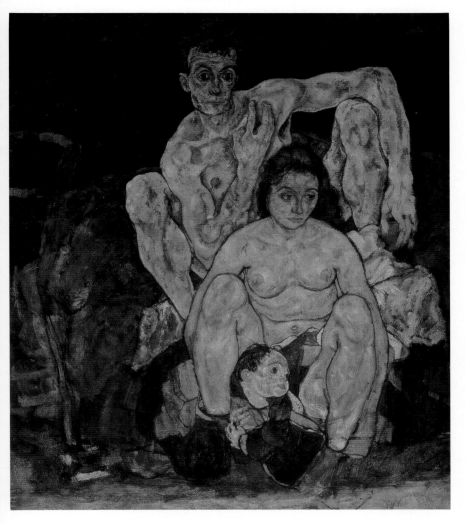

家族　席勒作
1918年　15.2×162.5cm

1918年懷孕中的妻子埃笛特，因罹患感冒而急死。接著好像要追隨她似的三天後，席勒也以28歲的短暫生涯結束人生。此時哈布斯普魯克帝國，也由於第一次世界大戰的敗北，而由地球上消失了。

在席勒和埃笛特，及他們的結晶——嬰兒等人背後，有象徵不安的暗闇瀰漫著。也許是已有預感，在他們的家庭裏即將有不幸來臨，席勒用他身體保護著家族，埃笛特也護著嬰兒。奇怪的是三個人的視線，卻看著不同的方向。席勒以此暗示著無法理解的親子間，連繫上的心理葛藤。

自畫像 可可希卡作
油彩・畫布　1913年　81.6×49.5cm

吉諾・許密得肖像 可可希卡作
油彩・畫布　1914年　90×57.5cm
紐約・私人收藏

分離派代表畫家 ③

■可可希卡
● Oskar Kokoschka 1886～1980
● 本世紀的表現象徵證人

向前傾的裸婦 可可希卡作
鉛筆・水彩 1908年 45×32cm

本世紀末的證人──可可希卡

脫離傳統的技法，追求新表現方法異常興盛的維也納，繼席勒之後，又誕生一個能描畫出模特兒心底深處的不安與憂愁的肖像畫家──可可希卡。他隨著時代的推移而演變的技法，被人和畢卡索及貝克曼，合稱爲本世紀的證人。

自從分離派成立之後，維也納的畫壇開始活躍。脫離傳統的技法，追求新表現方法的活動異常興盛。分離派也熱情地邀請國外畫家們，到維也納開展覽會。於是有志相同的新畫派畫家們的作品，從各國湧向維也納，其中有印象派的巨匠莫內、瘋狂的畫家梵谷、描畫心中叫喊的孟克……等，他們的作品就在分離派館，或是前衛的畫廊，陸續被介紹出來。給予在維也納活躍的年輕畫家們，強烈的影響。

描畫心底深處的不安與憂愁

其中的一個就是可可希卡，他也是由克林姆發現，並經他提拔，而後在繪畫史上留下偉大功績的畫家。

最初他是以肖像畫家出發。他的肖象畫，不只是描寫外表，也能把模特兒心底的不安與慾望等描畫出來。

和席勒一樣，他也很尊敬偉大的克林姆，可是命運戲弄人，他愛上和克林姆同一位女人。那個女人，就是維也納的代表作曲家馬勒的妻子阿爾瑪。

喪失丈夫而日夜悲傷的阿爾瑪的美，一眼就擄獲了可可希卡的心。可可希卡對她產生的愛情綺夢和實踐，就從其溫柔繾綣愛中，產生了不少的傑作。

表現世紀末的精神

從1908年到1914年間，可可希卡發展了極富想像力的表現主義樣式。展示了表現世紀末不正常的精神象徵、

二位少女　可可希卡作
油彩・畫布　1921年　117×80cm

塔・可希風景　可可希卡作
油彩・畫布　1913年　80×120cm
維也納・私人收藏

奇怪、幻想的異才。

　　然後自1919年起擔任學院的指導，其後又受到在橋派工作的畫家們的影響。最後以心理描寫為專長的肖像畫家而獲取名聲。第一次大戰時從軍而負重傷。

本世紀的證人

　　戰後自1924年到1931年往西歐、北非、近東等各地去旅行，而製作巴洛克式的風景畫。

　　第二次世界大戰爆發的同時，渡海到英國，製作一些納粹所反對的諷刺性繪畫。戰後大部分以希臘神話為題材，發表不少有關倫理的大作。

　　如上所述，可可希卡的藝術，是隨著時代的推移繼續演變，題材與技法都有頗為顯著的變化。和畢卡索與貝克曼，同被稱為「本世紀表現象徵的證人」的原因就在此。

　　不過在這些變化的根本裏，有可可希卡對人執拗的執著。

新生將臨　可可希卡作
油彩・畫布　1911年　181×221cm

海報設計　可可希卡作
印刷　1908年　125×81cm

橋邊風景 可可希卡作
油彩・畫布 1919年 81.3×112cm
芝加哥・藝術學院藏

現今**可可希卡** 畫價幾何？

　　1988年紐約蘇富比拍賣公司，拍出一張
可可希卡「橋邊風景」，這張畫是1919年所
作，81.2×112cm，結果以美金2,970,000（合
1,778,443 英磅）拍出，這是芝加哥藝術學
院，賣畫所得爲了擴充展出場地。

風中的新娘　可可希卡作

油彩・畫布　1914年　181×220cm　瑞士・巴塞爾美術館藏

　　是以和大作曲家馬勒的寡婦阿爾瑪戀愛為主題的作品，也稱為「嵐」。

　　像是乘著宇宙太空船即將飄向無垠太空的二人，結果是一場不幸的愛，可可希卡驅使象徵性豐饒的手法，歌頌著這場戀愛。大膽的變形，似乎過於粗糙的有力筆觸，令人想起夜的青色豐富的諧調，和明色系統的鮮豔對比。透過這些，可可希卡把此時神秘的，巴洛克風的表現主義發揮到極致，是一幅不朽名作。

彎彎河道　可可希卡作

油彩・畫布　1951年　85×120cm　紐約・現代美術館藏

可可希卡的風景畫，在第一次大戰前，以幻想性跟心象風景為特色，大戰後心情愉快，色彩從戰前的苦澀灰暗，轉成青、綠、黃鮮艷原色，再滲入白色線條，輕快、活潑外，給人跳動感覺。

1920年代以後，喜歡以高角度，畫廣角鏡頭攝下般有大場面的構圖，此一風格描寫近代都市面貌非常合適，也廣為海報設計者所愛用。

貓和戀人們　可可希卡作

油彩・畫布　1917年　93×130cm　瑞士・蘇黎世美術館藏

是作者在第一次世界大戰時負傷退伍後，遷居至德勒斯登時的作品。

此時可可希卡特別訂購等身大的人物模型，做為模特兒兼伴侶。這段時間心中可能不大平衡，生活上常有奇行怪狀的行為。因此作品也顯得焦慮不安，常有沈不住氣的神經質筆觸，和豁出去那樣把顏料塗得厚厚，這時要說是在主題，不如說是在技法上，激烈地顯示表現主義傾向。模特兒是此時飾演可可希卡戲曲的女明星莉菲塔和劇作家哈仙克雷夫。

威爾典的肖像　可可希卡作

油彩・畫布　1910年　100×68cm　德國・秀特德・卡爾特美術館藏

在可可希卡的肖像畫中，是具有代表性的作品。模特兒是雜誌「嵐」及同名畫廊的創設者，著名柏林報界人士威爾典。

把手放在腰上，也許是在看畫，把威爾典精力旺盛的風貌，淋漓盡致的表現出來，人物的心理描寫是可可希卡最拿手的。在整體被抑制的色調中，塗在臉和手上的紅色，給人深刻的印象。同時斷斷續續，幾乎是神經質的線的動態，也是初期可可希卡的典型畫法。

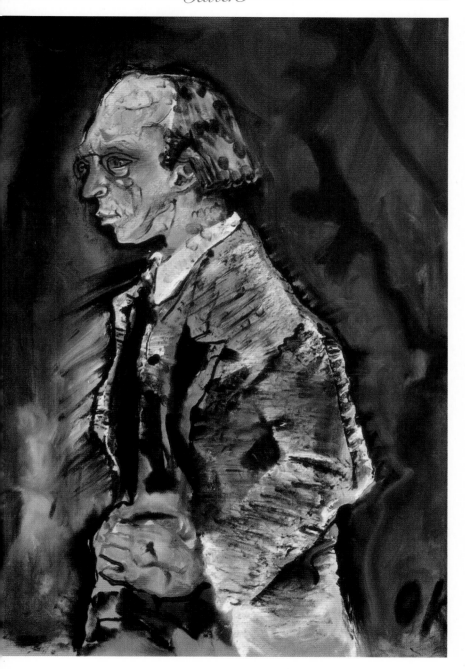

自畫像　希土克作
油彩・畫布　1805年

分離派畫家 ③

■希土克
- Franz von Stuck 1863～1926
- 表現罪惡的影子

希土克與慕尼黑

希土克和慕尼黑有著割也割不斷的因緣。1863年生於巴伐利亞邦，疊天威斯地方的一家麵粉商之家。1882年到1884年在慕尼黑學習，受到貝克林的感化。

最初進入慕尼黑的美術工藝學校，然後又進入美術學院。但是爲賺取生活費，被迫到校外工作，幾乎很少有機會到學校去上課。

因此，他要成爲畫家的修練工夫，大部分是由自修學獲的。他賺取生活費的工作，是到一家有名的雜誌社慕尼黑編輯部畫插圖，能擔任此工作我們可想像其才能之高了。

貝克林和庫諾富的影響

在工讀的餘暇，就以貝克林和蓮巴哈爲學習的對象，暗自鑽研他們的技巧。如今仍留有貝克林風牧歌的風景中，畫上嬉戲人物的作品，故貝克林給他的影響是很大的。

但是有如荷富曼所指摘的那樣，從初期的作品開始占去他主題中心的象徵性問題時，尤其是考慮由女性所象徵的性愛問題時，可發現無法抹殺庫諾富的強烈影響。事實上他的「無垢」或是「美渡差」等作品，明顯的奏出的是庫諾富的變奏曲。

世紀末的性愛象徵

他以「莎樂美」或「人頭獅身」爲題材的一系列作品，所表現的要惑溺男人的魔性，已變化爲要牽連於罪惡的影子了。那是由於他在心理內部惹起的變化使然。不過依然是要和世紀末的性愛象徵，有共通的現象，這部分是值得吟味的。

他的才能是和庫林卡一樣，偏及於繪畫、彫刻、版畫、建築等廣大的領域。並且又在慕尼黑美術學院擔任教職，其門下有阿爾巴斯、基路飛那，以及克利和康定斯基等，後來成爲表現派運動的健將。

舞蹈　希土克作
雕塑　1894年

莎樂美　希土克作
油彩・畫布　1906年　117×93cm

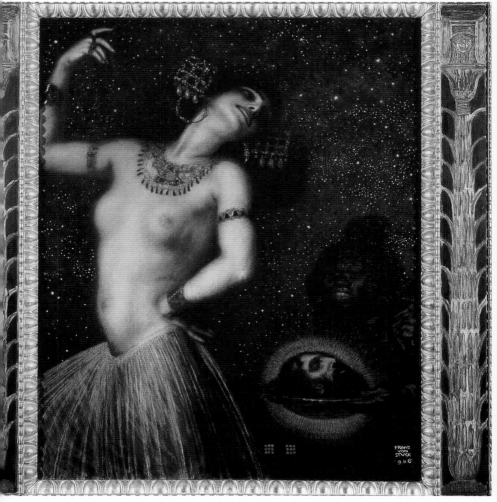

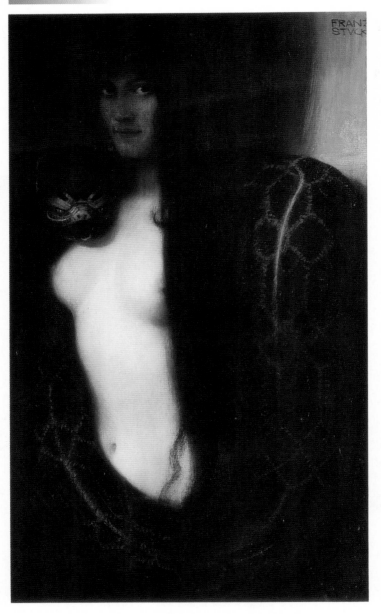

　　但在克利的日記裏如此寫著：「對於形態是有許多可學的地方，至於色彩是等於零，他若是能把有關繪畫的本質教些給我們的話，我今天就不必如此痛苦了。」對於希土克吐露如此的苦水是一件有趣的事。

罪　希土克作
油彩・畫布　1893年　95×60cm

泉女　希土克作
油彩・畫布　1904年　95×60cm

希臘女神史芬克斯　希土克作
油彩・畫布　1904年

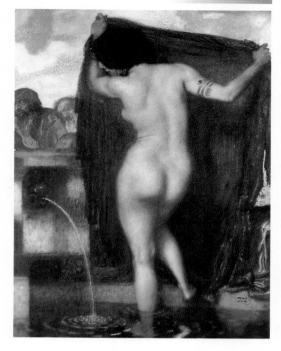

art BOOK CO.,LTD 藝術圖書公司 台北市羅斯福路3段283巷1
郵 撥 0017620 — 0 帳 戶 ☎：(02)362-0578 FAX：(02)362-

「世紀末繪畫」 畫家原名對照表

① 奧里葉（AURIER, Albert）
② 貝納德（BERNARD, Emile 1868〜1941）
③ 貝克林（BÖCKLIN, Arnold 1827〜1901）
④ 波那爾（BONNARD, Pierre 1867〜1947）
⑤ 布列丹（BRESDIN, Rodolphe 1822〜1885）
⑥ 夏凡諾（CHAVANNES, Pierre Puvis de 1824〜1898）
⑦ 德尼（DENIS, Maurice 1870〜1943）
⑧ 恩索爾（ENSOR, James 1860〜1949）
⑨ 荷特拉（HODLER, Ferdinand 1853〜1918）
⑩ 庫諾富（KHNOPFF, Fernand）
⑪ 克林姆（KLIMT, Gustav 1862〜1918）
⑫ 恩斯特・克林姆（KLIMT, Ernst）
⑬ 可可希卡（KOKOSCHKA, Oskar 1886〜1980）
⑭ 利伯曼（LIEBERMANN, Max 1847〜1935）
⑮ 邁約爾（MAILLOL, Aristide 1861〜1944）
⑯ 馬拉梅（MALLARMÉ, Stephane 1842〜1898）
⑰ 毛斯（MAUS, Octave）
⑱ 民奴（MINNE, Georges）
⑲ 摩洛（MOREAU, Gustave 1826〜1898）
⑳ 摩里亞斯（MORÉAS, Jean 1856〜1910）
㉑ 孟克（MUNCH, Edvard 1863〜1944）
㉒ 奧雷（OLLIER, Albert）
㉓ 比卡爾（PICARD, Edmond）
㉔ 蘭遜（RANSON, Paul Eric 1861〜1909）
㉕ 魯頓（REDON, Odilon 1840〜1916）
㉖ 羅丹（RODIN, Auguste 1840〜1917）
㉗ 駱布斯（ROPS, Felicien）
㉘ 魯泄（ROUSSEL, Ker Zavier 1867〜1944）
㉙ 席勒（SCHIELE, Egon 1890〜1918）
㉚ 薛利樹（SÉRUSIER, Paul 1863〜1927）
㉛ 希土克（STUCK, Franz von 1863〜1926）
㉜ 杜洛甫（TOOROP, Jan 1858〜1928）
㉝ 特呂伯勒（TRÜBNER, Wilhelm）
㉞ 悟貼（UHDE, Fritz Von）
㉟ 威烈利（VALERY, Paul 1871〜1945）
㊱ 魏羅冬（VALLOTTON, Felix 1855〜1925）
㊲ 威爾哈連（VERHAEREN, Emile）
㊳ 維亞爾（VUILLARD, Edouard 1868〜1940）
㊴ 華庫納（WAGNER, Richard）

世紀末繪畫

劉振源著

執行編輯◉	龐靜平
法律顧問◉	北辰著作權事務所
◉	蕭雄淋律師
發 行 人◉	何恭上
發 行 所◉	藝術圖書公司
地 址◉	台北市羅斯福路3段283巷18號
電 話◉	(02) 362-0578 · (02) 362-9769
傳 眞◉	(02) 362-3594
郵 撥◉	郵政劃撥 0017620-0 號帳戶
南部分社◉	台南市西門路1段223巷10弄26號
電 話◉	(06) 261-7268
傳 眞◉	(06) 263-7698
中部分社◉	台中縣潭子鄉大豐路3段186巷6弄35號
電 話◉	(04) 534-0234
傳 眞◉	(04) 533-1186
登 記 證◉	行政院新聞局台業字第 1035 號
定 價◉	380 元
初 版◉	1995年 3 月30日

ISBN 957-672-172-5